VALENTINO

FENDI

SAINT LAURENT

Alexander McQUEEN

HERMÈS
PARIS

PRADA

Dior

일러두기

- 이 책에 나오는 외래어는 국립국어원의 외래어 표기법에 따랐습니다. 단, 외래어 표기법과 다르게 굳어진 일부 고유명사의 경우 이를 우선으로 적용했습니다.
- 인명은 모두 영문으로 표기했습니다.
- 작품명은 〈 〉, 전시회, 잡지명은 《 》, 도서명은 『 』로 묶었습니다.
- 이 책에 사용된 사진 일부는 아래와 같이 허가를 받았습니다. 그 외의 사진은 위키미디어, 셔터스톡, 지은이를 통해 제공받았습니다. 무단 전재 및 복제를 금합니다.
 24쪽: 이브 생 로랑이 발표한 스모킹 룩, 1966년 ⓒHelmut Newton Foundation
 86쪽: 루이비통 2020~2021 F/W 남성 컬렉션 패션쇼 ⓒLouis Vuitton Malletier / Ludwig Bonne
 93쪽: 루이비통 2023 프리폴 여성 패션쇼 ⓒLouis Vuitton Malletier
 94쪽: 루이비통 2019 F/W 여성 패션쇼 ⓒLouis Vuitton Malletier / Kevin Tachman
 95쪽: 퐁피두 센터를 모티브로 구성한 신세계 백화점 루이비통 팝업 매장 ⓒLouis Vuitton Malletier
 96쪽: 루이비통 2019 F/W 여성 패션쇼 ⓒLouis Vuitton Malletier / Giovanni Giannoni
 101쪽: 루이비통 서울 오브제 노마드 전시 ⓒLouis Vuitton Malletier / Kwa Yong Lee
 102쪽: 오르세 미술관 카페 ⓒ하소희
 111쪽: 에르메스의 포세린 테이블웨어 ⓒ에르메스코리아
 114쪽: 메종 에르메스 도산 파크 ⓒ에르메스코리아
 118쪽: 에르메스 신발을 모티브로 한 레일라 멘사리의 윈도 디스플레이, 1995년 ⓒGuillaume de Laubier
 164쪽: 프라다 에피센터 뉴욕 ⓒ김주연
 167쪽: 경희궁에서 설치된 '프라다 트랜스포머' ⓒ경향신문
 196쪽: 발렌티노 2017 S/S 컬렉션 ⓒValentino
 198쪽: 발렌티노 2023~2024 F/W 컬렉션 ⓒValentino
 203쪽: 발렌티노 2015 S/S 컬렉션 ⓒValentino
 204쪽: 발렌티노 2021 F/W 컬렉션 ⓒValentino
 250쪽: 발렌시아가 2016 F/W 컬렉션 ⓒBalenciaga
 255쪽: 수르바란이 그린 성직자 의복에서 영감을 받아 만든 웨딩 드레스
 257쪽: 다양한 회화 작품 속에도 등장한 스페인 전통 여성 드레스를 모티브로 재해석한 드레스
- 저작권자와 연락이 닿지 않아 사용 허가를 받지 못한 도판은 빠른 시일 내에 해결하도록 하겠습니다.

패션
앤
아트

패션 앤 아트

초판 인쇄일 2024년 1월 20일
초판 발행일 2024년 1월 25일

지은이 김영애

발행인 이상만
발행처 마로니에북스
등록 2003년 4월 14일 제 2003-71호
주소 (03086) 서울특별시 종로구 동숭길113
대표 02-741-9191
편집부 02-744-9191
팩스 02-3673-0260
홈페이지 www.maroniebooks.com

ISBN 978-89-6053-653-1(03600)

VALENTINO

Alexander
McQUEEN

LV

Dior

HERMÈS
PARIS

COLLABORATION
OF
FASHION & ART

패션
앤
아트

BALENCIAGA

PRADA

김영애 지음

SAINT LAURENT

ISSEY MIYAKE

FENDI

들어가는 글

옷장에 옷이 가득 차 있는데도 늘 입을 옷이 없는 듯한 기분이 드는 이유는 무엇일까? 발렌티노의 크리에이티브 디렉터 피에르파올로 피촐리는 마음을 설레게 하는 옷이 없기 때문이라고 말했다. 그래서 그는 자신을 옷 만드는 사람이 아니라, 영감을 주기 위한 매체를 만드는 사람이라고 소개한다. 이들을 부르는 이름도 '패션 디자이너'에서 '크리에이티브 디렉터'로 달라졌다. 소비자의 입장도 마찬가지다. 부족한 물건을 찾아 나서는 때는 지났다. 온라인으로 빠르고 쉽게, 심지어 더 저렴하게 무엇이든 살 수 있는 시대에 굳이 쇼핑을 하러 간다는 것은 그 시간을 즐기기 위함이 크다. 미술관에서 전시를 보고 나가면서 아트숍에 들러 기념품을 사듯이 흥미로운 구경거리를 보러 나가서 나에게 영감을 준 옷이나 구두를 사는 셈이다. 그에 따라 쇼핑 공간도 판매를 위해 물건을 진열하는 방식에서 벗어나 흥미로운 경험을 제공할 수 있는 방향으로 바뀌어 가고, 소비자들은 그 공간을 즐기고자 발품을 판다.

이에 따라 마케팅도 변화하고 있다. '한 땀 한 땀' 정성 들이는 장인정신을 강조하던 시대에서 크리에이티브 디렉터의 창조성을 강조하는 방향으로, 할인과 선물 등을 통한 영업 지원에서 브랜드 철학을 소개하고 사회에 공헌하

며 그 브랜드를 좋아하는 팬들을 끌어모으는 방식으로 바뀌어 간다. 이 과정에서 패션과 아트는 점점 더 거리가 가까워지고 있다. 제품, 다시 말해 물질로 변별력을 말하기보다, 브랜드가 추구하는 가치를 제품을 보여 주는 모든 단계에 투영하고 고객들이 저마다의 방식으로 받아들이게 열어 두는 예술의 방식을 차용한다. 20여 분 만에 끝나버리는, 일방적으로 보기만 하는 패션쇼보다 전시회가 성행하는 이유도 이와 같다. 전시회는 통상 몇 달 동안 진행되며, 관객이 그 공간에 최소 1시간 이상 머무르는 만큼 브랜드 철학을 체화하는 데 더욱 큰 영향력을 발휘하기 때문이다.

패션 브랜드가 막강한 자본력을 바탕으로 어느 기관보다도 더 적극적으로 공격적인 아트 마케팅을 펼친 덕분일까? 패션을 선호하는 이들이 아트에 관심을 표하고, 아트를 좋아하는 사람들은 자신이 후원하는 작가들이 어떤 패션 브랜드와 협업하는지를 유심히 관찰하는 현상이 생겨났다. 일반인 중에는 어떤 작가 혹은 작품을 알고 난 다음에 그것이 적용된 패션을 보기보다는 도리어 패션을 통해서 컬래버레이션을 한 작가에 호기심을 갖게 되는 경우가 더 많다. 이러다 보니 패션과 아트의 컬래버레이션은 작가의 명성을 예술계 밖으로 확장하는 중요한 계기가 되기도 한다. 과거에는 앤디 워홀 같은 유명 예술가의 작품으로 패턴을 떠서 옷을 만드는 식이었다면, 이제는 패션 브랜드가 선택한 현대미술가가 지명도를 높이면서 다시 주류 미술계로 지평을 넓혀 가는 역전 현상이 생기기도 한다. 요즘 잘나가는 작가가 누구인지 알려면 미술관 전시 목록을 훑을 것이 아니라 명품 브랜드가 초청한 작가들 명단을 보는 것이 낫다고 생각될 정도다.

이안아트컨설팅을 운영하면서 진행한 여러 프로그램 중 패션과 아트의 컬

래버레이션은 주요 프로젝트였다. 브랜드가 추구하는 가치에 맞는 작가를 추천해 전시를 기획하거나 고객 관련 프로그램을 운영하기도 했다. 한 고객이 이전에 배운 작가의 작품을 패션쇼에서 보게 되어 좋았다고 말한 적도 있고, 패션 하우스를 통해 작품을 먼저 접하고 호기심이 생겨 찾아보니 꽤 유명한 작가의 것이었음을 알게 되어 아트를 제대로 공부해야겠다고 찾아온 사람도 있었다. 글로벌 브랜드에서 홍보, 마케팅, 고객 관리, 임직원 교육 등 다양한 목적으로 아트와 관련한 프로젝트를 의뢰하기도 했다. 브랜드와 예술이 결합하는 문화 트렌드의 흐름을 분석한 내용으로 강의를 개설했더니 기대 이상의 뜨거운 반응을 얻었다. 특히 패션계의 많은 인사들이 강의를 들으러 왔다. 그중에는 브랜드 담당자로서 직접 아트 컬래버레이션 프로젝트를 기획한 이들도 있었고, VIP 고객으로 유명 패션쇼에 초청받아 크리에이티브 디렉터나 작가를 직접 만나기도 한 사람들도 있었다. 명품 브랜드에서 VIP 고객을 위해 마련한 강좌에도 참석해 보았지만 해소되지 않는 패션과 아트에 대한 열정으로 학구열을 불태우며 찾아온 것이다. 그들은 브랜드의 철학이 예술과 어떻게 연결되는지를 더 배우고 싶어 했다. 컬렉터들이 작가를 후원하기 위해 작품을 사듯이, 이제 열성적인 패션 피플들은 브랜드의 철학과 예술을 지지하는 마음으로 쇼핑을 한다. 그들의 철학과 진정성을 이해하게 되었다는 후기를 전한 고객이 있는가 하면 예술에 대한 풍성한 지식을 통해 좀 더 확신을 갖고 프로젝트를 전개하게 되었다는 브랜드 담당자도 있었다. 아트를 알게 된 후 브랜드를 바라보는 눈높이가 달라졌다는 이야기를 들을 때 전달자로서의 보람을 느끼기도 했다.

이러한 활동을 글로 풀어 약 2년 동안 현대백화점 VIP 매거진 《스타일 H》

에 칼럼을 연재했고, 그 내용을 보완하고 발전시킨 것이 이 책이다. 이미 집필한 원고를 모으는 작업이라 금방 탈고할 줄 알았건만, 새로운 내용을 업데이트하다 보니 생각보다 긴 시간이 걸렸다. 일을 하면서 주말이나 밤에 조금씩 원고를 보느라 작업 속도가 느릴 수밖에 없던 점이 가장 크다. 그 시간을 기다려준 출판사에 감사하다. 집필 기간이 길어지는 동안 패션과 아트의 컬래버레이션이 점점 강화되는 과정을 관찰할 수 있었고 이 흐름이 더욱 큰 줄기가 되리라는 확신을 갖게 되었다. 어쩌면 케이팝 아이돌들이 글로벌 브랜드의 앰버서더로 활동하면서, 우리와도 관련이 있는 가까운 브랜드처럼 느껴지게 된 지금이야말로 이 책이 나올 적기라는 생각도 든다. 또한 오늘날은 한국 작가들이 글로벌 브랜드와의 접목을 통해 세계로 활동의 지평을 넓히는 시기이기도 하다.

라이프스타일이라는 큰 카테고리 안에서 예술과 패션, 디자인과 리빙은 이제 유기적으로 끊임없이 연결되는 대상이자 지적인 창조의 산물이며, 이 시대의 산업과 마케팅의 결정체가 아닐 수 없다. 이 책에는 단순히 '예술의 대중화' 혹은 '예술에 대한 로망'을 넘어서 패션과 미술이 어떻게 상호 영향을 주며 서로의 영역을 확장하고 풍성하게 성장해 왔는지를 소개하는 내용을 담았다. 이 책이 독자 여러분에게 패션, 아트를 비롯해 마케팅, 브랜드 등에 관한 지식과 영감을 줄 수 있기를 기대한다.

차례

아트 컬렉터,
이브 생 로랑

SAINT LAURENT

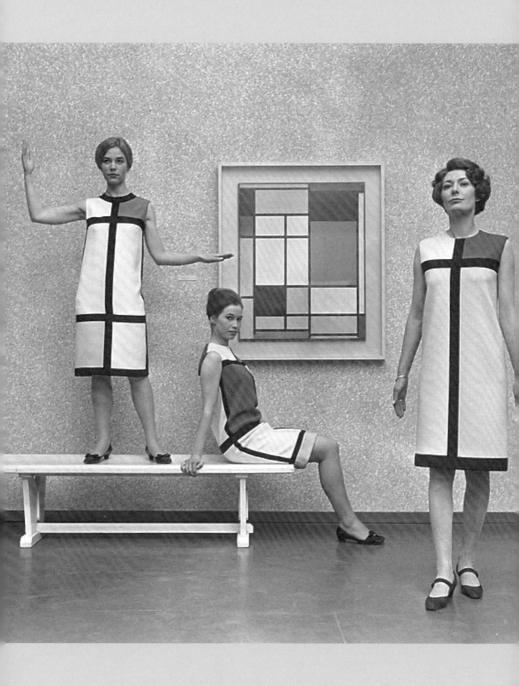

이브 생 로랑의 몬드리안 컬렉션, 1965년

웬만한 상품은 주변에서 모두 볼 수 있는 시대에, 우리는 끊임없이 더 새롭고 창의적인 무엇인가를 만들어 내야 한다는 중압감에 시달린다. 브랜드의 정통성을 지키며 새로우면서도 잘 팔리기까지 하는 결과물을 내야 하니 패션 피플들에게는 '창조적 영감'이 더욱 필요할 것이다. 이브 생 로랑(Yves Saint-Laurent, 이하 브랜드는 '생 로랑', 창업주는 '이브 생 로랑'으로 구분)은 바로 이때 창조력을 배양하는 방편으로 예술을 택했다. 2022년, 이브 생 로랑의 첫 패션쇼 60주년을 기념하며 파리 시내 여섯 곳의 미술관(이브 생 로랑 박물관, 루브르 박물관, 오르세 미술관, 퐁피두 센터, 피카소 미술관, 파리 시립 미술관)에서 이브 생 로랑의 패션과 미술관 컬렉션의 연결성을 살펴보는 전시회를 개최했다. 서로 다른 시대의 작품을 소장한 각각의 미술관에서 동시에 전시회를 열 수 있을 만큼 그의 패션은 폭넓은 예술의 토양 위에 서 있다. 과연 이브 생 로랑은 누구일까?

예술에서 영감을
받는다는 것

파리 의상조합학교에서 1등 상을 휩쓸며 천재처럼 등장한 이브 생 로랑은 디올의 디자이너로, 급작스럽게 타계한 크리스챤 디올(Christian Dior)의 뒤를 잇는 후계자로 발탁되었다. 불과 20대 초반, 입사 3년 만의 일이었다. 그의 첫 디자인은 대성공을 거두지만 안타깝게도 이어지는 디자인은 제대로 받아들여지지 않는다. 디올의 오랜 고객들은 젊고 진취적인 것을 지향한 이브 생 로랑의 실험을 탐탁지 않게 여겼기 때문이다. 그는 군대에 징집되어 알제리 전쟁에 참전하며 정신적 충격을 겪는데 엎친 데 덮친 격으로 디올에서도 해고당한다. 하지만 파트너 피에르 베르제(Pierre Bergé)와 힘을 합쳐 1962년 자신만의 브랜드 '이브 생 로랑'을 열고 시작부터 대성공을 거둔다.

1965년 피에트 몬드리안(Piet Mondrian)의 그림을 모티브로 한 드레스가 성공하자 그의 이름은 몬드리안만큼이나 유명해진다. 몬드리안은 수직과 수평 두 선으로만, 그리고 빨강, 노랑, 파랑의 삼원색에 흰색과 검은색을 더한 다섯 가지 색으로만 그림을 그린 인물로 알려져 있다. 사선이나 두 가지 이상이 혼합된 색은 절대 사용하지 않은 것으로도 유명하다. 몬드리안은 네덜란드의 예술가, 건축가와 함께 예술운동을 펼쳤다. 이때 참여한 건축가 헤릿 릿펠트(Gerrit

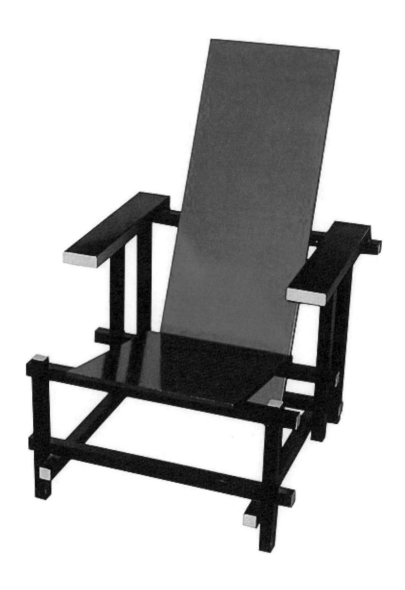

건축가 헤릿 릿펠트가 몬드리안의 작품에서 영감을 얻어 〈적청 의자〉를 만들었다.
이 작품은 현재 뉴욕 현대미술관에 소장되어 있다.

헤릿 릿펠트, 〈적청 의자〉, 1918년, 뉴욕 현대미술관

Rietveld)는 슈뢰더 부인의 의뢰로 주택을 지을 때 몬드리안의 작품에서 영감을 얻어 최소한의 원색만을 적용한 디자인으로 마감했다. 이뿐만 아니라 그림이 의자로 만들어진 듯한 〈적청 의자(Chaise rouge et bleue)〉를 제작하기도 했다. 이 의자는 현재 뉴욕 현대미술관에 소장되어 있다.

단순한 컷과 기하학적 라인으로 구성된 이브 생 로랑의 원피스는 몬드리안의 비율을 가장 잘 구현했다고 평가받는다. 깔끔한 겉모습을 위해 뒷면의 지퍼를 검은 라인 아래로 넣어 보이지 않게 바느질하는 등 정교한 수고로움을 더했다. 판매 당시의 사진에 나온 슈즈도 흥미롭다. 스퀘어 장식이 달린 검은색 구두는 몬드리안 드레스와 아주 잘 어울리는데, 오늘날에도 여전히 인기 있는 로저 비비에의 슈즈다. 당시 제작한 오리지널 드레스는 뉴욕 메트로폴리탄 미술관, 런던 빅토리아 앤드 앨버트 박물관, 암스테르담 라익스 뮤지엄 등 세계 유수의 미술관이 사들이는 귀한 아이템이 되었다. 프랑스에서는 이 드레스가 경매에 나올 경우 이를 국보급으로 간주해 해외로 유출되지 않게끔 법으로 보호하면서, 이브 생 로랑 박물관이 구매 우선권을 가질 수 있게 했다. 패션 사진작가 데이비드 베일리(David Baily), 어빙 펜(Irving Penn), 피터 크냅(Peter Knapp) 등은 몬드리안 드레스를 입은 모델들을 찍었는데 해당 화보 역시 유명 박물관의 컬렉션이 되어 몬드리안 회화 못지않은 대접을 받는다.

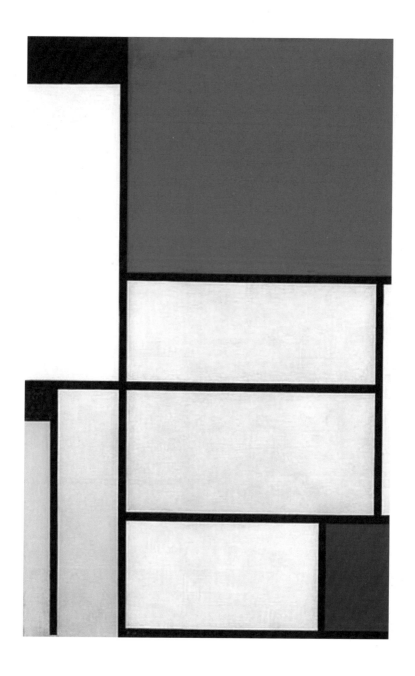

몬드리안, 〈검정 · 빨강 · 노랑 · 파랑 · 연파랑의 타블로 1〉
1921년, 캔버스에 유채, 96.5×60.5cm, 쾰른, 루트비히 미술관

이브 생 로랑이 1974년부터 30여년간 머문 주택을 개조하여
2017년 박물관으로 문을 열었다. 5, avenue Marceau 75116 Paris

파리 이브 생 로랑 박물관에 전시된 몬드리안 드레스

예술과
함께 한 삶

이브 생 로랑이 예술을 진심으로 후원하고 예술로부터 많은 영감을 받아 패션을 창조해 왔다는 사실은 2009년 2월 파리에서 열린 대규모 경매를 통해 널리 알려졌다. 경매 수익은 무려 3억 7,000만 유로에 달했다. 미국발 경제 위기로 환율이 급등하고 국내 경기도 어수선하던 무렵이었는데 당시 환율(약 1,800원)을 고려하면 약 6,700억 원쯤 되는 굉장한 금액이다. 한국에서 이건희 컬렉션이 사회적 파장을 불러일으킨 것처럼 이브 생 로랑 경매는 세계 미술계를 놀라게 했다. 이 경매는 이후의 예술 시장에도 큰 영향을 미쳤다. 불황일수록 예술 작품이 금융 못지않은 대단한 자산이 될 수 있음을 증명했고, 패션 피플들이 대대로 아트 컬렉터이자 예술의 수호자였다는 점이 널리 알려졌다. 또한 아트 컬렉터의 취향과 영향력이 아티스트, 큐레이터, 평론가 등 미술 전문가 이상으로 강력한 힘을 발휘할 수 있다는 점을 보여 주었다.

2009년 이브 생 로랑 경매에서 화제가 된 작품 중에는 추정가의 9배인 890만 유로(당시 환율 고려, 약 160억 원)에 판매된 마르셀 뒤샹의 작품도 있었다. 그의 패션에 크게 영향을 미쳤으리라고 짐작되는 작품이다. '벨 알렌, 오 드 브왈레트(Belle Haleine, eau de Voilette)'는 기성 향수병 위에 작가가 제작한 라벨을 붙여 마치

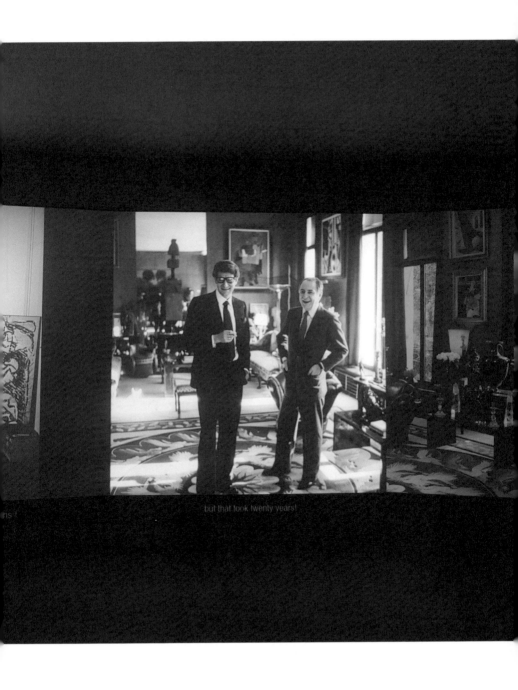

but that took twenty years!

이브 생 로랑과 피에르 베르제, 파리 이브 생 로랑 미술관

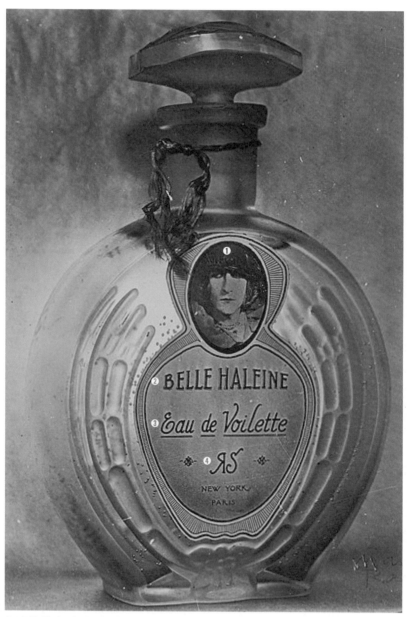

❶ 여장을 한 마르셀 뒤샹 ❷좋은 향기(Nice Breath)라는 뜻이지만, 헬레나 여신(Belle Hélène/Beautiful Helen)을 암시 ❸향수를 의미하는 '오 드 트왈레트(eau de Toilette)'에서 T를 V로 바꾼 것 ❹로즈 셀라비(Rrose Selavy)'의 약자. '그것이 인생'이라는 뜻의 '세라비(c'est la vie)'와 비슷한 발음. 즉, '에로스, 그것이 인생'이라는 암시. 뉴욕, 파리는 뒤샹이 자주 가던 도시

마르셀 뒤샹의 '벨 알렌, 오 드 브왈레트', 1921년

새로운 향수처럼 만든 것인데, 라벨 위의 사진과 글 속에 작품의 비밀이 숨겨져 있다.

사진 속 여인은 여장을 한 뒤샹으로, 친구이자 작가이던 만 레이가 촬영했다. 프랑스어로 쓰인 '벨 알렌, 오 드 브왈레트'에서 'Belle Halenine'은 좋은 향기(공기)라는 뜻이지만, 그리스 로마 신화에서 세상에서 가장 아름다운 여인으로 뽑히며 트로이 전쟁의 불씨를 만든 헬레나 여신(Belle Hélène)을 연상시킨다. 알파벳 e 위에 액센트가 있느냐 없느냐에 따라 의미가 달라지는 프랑스어의 흥미로운 말장난이다. '오 드 브왈레트'는 향수를 의미하는 '오 드 트왈레트(eau de Toilette)'에서 T를 V로 바꾼 것이다. '브왈레트'는 베일을 씌우고 숨긴다는 뜻인데, 반대를 나타내는 접두사 '드(de)'와 합쳐지면 '데부왈레(devoiler)', 즉 '드러내고 폭로한다'는 의미가 된다. T가 아니라 V임을, 그림 속 인물이 여인이 아니라 남성임을 알아차리는 사람만이 작품의 의미를 알 수 있다는 뜻인 듯하다. 거꾸로 쓴 'RS'는 마치 이 회사의 브랜드 이름같지만 (실제로 이 향수병은 Rigaud 향수 회사의 제작품으로 본 제품에는 RP(Rigaud Perfume)이라는 이름이 쓰일 때가 있다) 여장을 한 뒤샹에게 붙여진 '로즈 셀라비(Rrose Selavy)'를 의미한다. '로즈(Rrose)'는 뭇 여성의 이름처럼 보이지만 알파벳 'R'이 두 번 반복되어 프랑스어로 '에로스'에 가깝게 소리 나고, '셀라비(Seravy)'는 '그것이 인생'이라는 뜻의 '세라비(c'est la vie)'와 발음이 비슷하다. 즉, '에로스, 그것이 인생'이라는 암시다.

뒤샹의 작품은 정신분석학자 카를 융(Carl Jung)의 연구를 시각화해 놓은 듯하다. 융은 남성의 무의식 속에는 여성적인 요소가, 여성의 무의식 속에는 남성성이 있다는 점을 밝혀내면서 여기에 각각 '아니마(Anima)'와 '아니무스(Animus)'라는 이름을 붙인 바 있다. 생물학적으로는 남성인 뒤샹의 내면에는 어쩌면

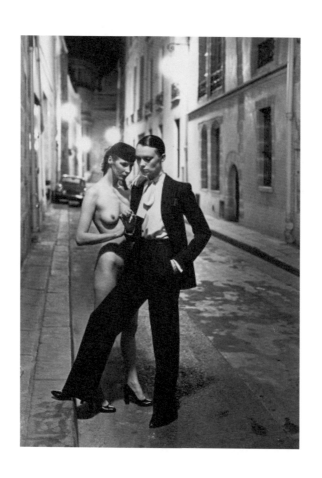

이브 생 로랑이 발표한 스모킹 룩, 1966년
©Helmut Newton Foundation

여성적인 측면이 있던 것은 아닐까?

융의 연구나 뒤샹의 작품 못지 않게, 이브 생 로랑도 그때까지만 해도 뚜렷이 구분되어 있던 의복의 성별 구분을 흐리게 만드는 새로운 시도를 펼쳤다. 남성의 전유물로 여겨진 바지를 활용해 1966년 여성 정장을 만들고, 1968년 여성용 사파리 룩을 만든 것이 대표적이다. 지금 생각하면 여성이 바지 정장을 입는 일이 이상하지 않은데, 불과 1960년대 처음 시작되었다는 사실이 놀랍기만 하다. 헬무트 뉴튼(Helmut Newton)이 찍은 화보는 바지 정장을 입고 담배를 든 여성과 나체의 여성이 묘하게 함께 서 있어, 여성 내면의 또 다른 자아를 드러내는 듯한 한편 동성애적인 뉘앙스를 풍기기도 했다. 그래서 이 옷에는 '스모킹 룩(smoking look)'이라는 흥미로운 이름이 붙었다. 스모킹 룩을 입고 레스토랑에 간 미국 여성이 제대로 의상을 갖춰 입지 않았다는 이유로 입장을 거부당해 옷이 더 유명해지기도 했다.

이와 같은 면모는 이브 생 로랑이 단지 예술 작품에서 이미지를 가져와 패턴으로 활용하는 데 그친 디자이너가 아니라는 점을 보여준다. 그가 예술을 통해 진정으로 영감을 받은 부분이 있다면 작품의 색이나 형태가 아니라 남들이 하지 않는 것을 먼저 하는 아방가르드적 태도라고 할 수 있다. 예술은 눈에 보이는 현상 너머를 보게 한다. 사람들이 만들어 낸 사회적 질서이지만 때로는 사람을 구속하기도 하는 사회적 규약에서 벗어나, 당연함에 의문을 던지도록 고개를 돌리게 하는 것이 예술의 역할이다. 이브 생 로랑은 예술가적 감성을 패션에 담아 성공했다.

이브 생 로랑의 컬렉션이 쏘아 올린
문화재 반환 이슈

이브 생 로랑 경매는 수많은 에피소드를 낳았다. 경매에 나온 물품에는 병인양요 때 프랑스 및 영국 군인들이 가져간 베이징 원명원(圓明園)의 쥐와 토끼 두상이 섞여 있어 크게 화제를 모았다. 중국은 경매를 철회하고 문화재를 반환할 것을 요청했지만 작품의 소유자가 프랑스가 아니라 개인이라는 점도 문제였다. 이브 생 로랑의 파트너였던 피에르 베르제는 역사야 어찌 되었든 작품들을 구매해 소중하게 간직해 온 컬렉터의 역할도 중요하다고 말하며 이것들을 가져가려면 자신의 머리를 먼저 가져가라고 단호히 거절했다. 또한 중국이 인권을 지키고, 티베트에 자유를 돌려주면 즉시 조각상을 반환하겠다는 자극적인 발언을 쏟아냈다. 결국 작품은 경매에 붙여 졌고 각각 1,580만 유로(당시 환율 고려, 약 284억원)에 판매되었다. 그런데 작품의 낙찰자는 기자 회견을 열어 자신은 중국인이며 작품을 구매하기 위해서가 아니라 다른 사람이 사지 못하게 하기 위해 경매에 참여했다고 밝혔다. 작품이 중국으로 돌아올 때까지 계속 경매를 방해할 계획이고, 자신이 죽으면 아들이 계속할 것이라는 저주 섞인 협박도 덧붙였다.

아이웨이웨이의 12지신상 조각은 이브 생 로랑 경매에 나온 작품과 같은

소재를 다룬다. 이 조각은 2010년 상파울루 비엔날레를 위해 처음 제작되었다. 이후 2011년 미국 플라자 호텔 앞에 위치한 퓰리처 분수대 공원, 영국 요크셔 조각공원을 포함해 세계 각지를 거쳐 2022년 로스앤젤레스 카운티 미술관에 전시되는 등 끊임없는 스케줄을 소화하고 있다. 2022년 국립현대미술관에서 아이웨이웨이의 대규모 회고전이 열렸을 때도 전시장 한쪽 벽에는 레고로 만든 12지신 동물의 두상이 벽화처럼 전시되었다. 사람들이 작품의 의미를 물으면, 아이웨이웨이는 중국과 서방의 관계, 그리고 문화재 반환 이슈를 이야기한다. 굳이 이브 생 로랑을 언급하지 않더라도 많은 이가 중국의 문화재를 탈환해 판매한 이 경매를 기억할 수밖에 없는 상황을 만들어 내는 것이다.

결국 쥐와 토끼 두상은 2013년 중국으로 돌아갔다. 크리스티 경매의 소유자이자 생 로랑, 구찌, 보테가 베네타 등 명품 브랜드가 속한 케링 그룹의 회장 프랑수아 피노(Francois Pinault)가 미공개 가격으로 구매해 중국으로 무상 반환한 것이다. 중국의 문화재를 프랑수아 피노가 중국에 되돌려준 이유는 무엇일까? 중국을 상대로 한 비즈니스 세계에서 내린 결단이었던 듯하다. 중국 사람들이 크리스티 경매사에서 판매한 이브 생 로랑의 쥐와 토끼 두상에 반감을 갖기 시작하면 케링 그룹 산하의 모든 브랜드가 불매 운동의 대상이 될 수도 있기 때문이다.

흥미롭게도 크리스티의 경쟁사인 소더비 경매의 주인은, 케링 그룹의 경쟁사라 할 수 있는 LVMH의 베르나르 아르노(Bernard Arnault) 회장이다. LVMH는 루이비통, 디올 등 명품 브랜드를 소유하고 있다. '크리스티+케링 그룹' 대 '소더비+LVMH'의 조합이 눈길을 끈다. 케링 그룹의 프랑수아 피노 회장이 1998년 크리스티 경매사를 인수하자, LVMH의 프랑수아 아르노 회장은 1999

년 필립스 경매사를 인수했다. 2000년에는 스위스의 아트 어드바이저 컴퍼니인 드 퓨리 앤드 뢱상부르(de Pury & Luxembourg)를 인수해 필립스와 합병했다가 2002년 이를 매각한 후 2019년 소더비를 인수한 것이다. 이 양대 패션회사는 경매사에 이어 미술관으로도 우위를 다투고 있다. 프랑수아 피노 회장은 2005년 베네치아의 팔라초 그라시 궁전을 구매해 일본 건축가 안도 다다오(Ando Tadao)의 리노베이션을 거쳐 2006년 미술관을 개관했다. 한편 LVMH는 파리시와 오랜 협의 끝에 파리 외곽의 불로뉴 숲속 부지를 확보해 2014년 프랭크 게리(Frank Gehry) 건축의 루이비통 재단 미술관을 열었다. 퐁피두 센터를 건립한 렌초 피아노(Renzo Piano)가 본래 설립을 맡았지만, 구겐하임 빌바오 미술관을 설계한 프랭크 게리의 명성에 반해 건축가를 교체하며 이슈를 일으키기도 했다. 이에 프랑수아 피노 회장도 질 수 없다는 듯이 오래된 증권거래소를 개축해 2020년 파리 시내에 안도 다다오 건축의 부르스 드 코메르스 미술관을 건립하는 데 성공했다.

예술과
사랑

이브 생 로랑 경매는 2009년 단 한번으로 끝나지 않았다. 그 당시 팔지 않고 남겨둔 작품들을 조금씩 테마 경매로 만들어 팔았는데, 이때 베르나르 뷔페(Bernard Buffet)의 작품이 등장했다. 베르제는 뷔페의 작품을 다수 소장한 컬렉터로서, 또한 그의 전 연인으로서 뷔페의 작품을 전시하며 그들 사이에 얽힌 옛 추억을 소환했다.

뷔페와 베르제는 1950년 각각 스물둘, 스무 살이던 젊은 시절 만나 첫눈에 반해 사랑에 빠졌다. 그들은 8년 동안 연인 관계를 유지하며 한 번도 떨어진 적이 없을 만큼 불같은 사랑을 나눴다. 뷔페는 1955년 불과 스물일곱의 나이에 전후 최고의 예술가 10명 중 첫 번째로 꼽혔고, 전시마다 모든 작품이 판매되는 스타가 되었다. 그러나 1958년 베르제가 이브 생 로랑 곁으로 떠나며 이별을 맞았고, 뷔페는 그의 뮤즈가 된 아내 아나벨 슈와브(Annabel Schwob)와 결혼하며 각각 다른 삶을 살게 된다. 베르제는 자신이 먼저 뷔페를 떠났으면서도 점차 그를 비난하기 시작한다. 또한 뷔페가 파블로 피카소(Pablo Picasso)보다 낫다는 세간의 평가에 은근히 기분이 상한 피카소도 뷔페를 미워했다. 뷔페는 이에 맞서지 않고 은둔해버리면서 점차 시대착오적인 작가라는 오명을 쓰고

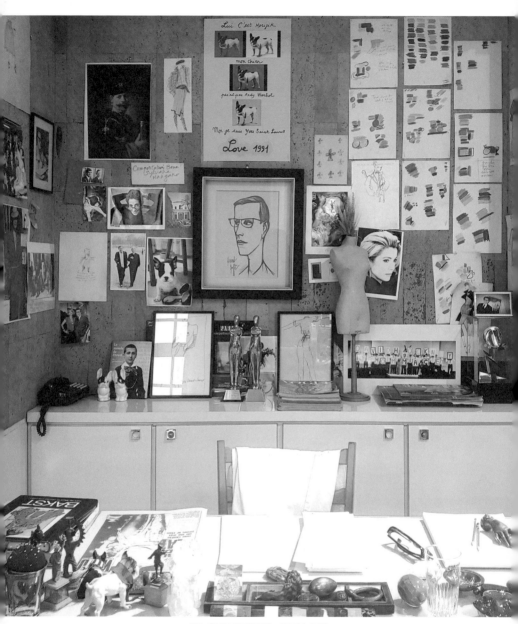

이브 생 로랑의 작업실을 재현해 놓은 방.
다양한 사진과 오브제, 작업지시서, 책, 필기도구 등이 펼쳐져 있다.

파리 이브 생 로랑 뮤지엄

중심으로부터 멀어졌다. 또한 병으로 더 이상 그림을 그릴 수 없게 되자 1999년 자살로 생을 마감했다.

이후 사람들의 머릿속에서 잊힌 뷔페가 어느 순간 다시 세간의 주목을 받은 이유는 무엇일까? 이는 피에르 베르제와 관련이 있다. 뷔페 인생의 황금기를 함께하고, 그를 나락으로 떨어뜨렸다가 다시 회생시킨 사람이 베르제라 해도 과언이 아니다. 그림을 그리는 사람은 작가지만, 성공한 예술가 주변에는 끊임없이 영감을 주고 전략적 방향을 제시하며 코치 역할을 하는 스승이나 동료 혹은 배우자, 큐레이터, 컬렉터가 있다. 뷔페의 아내 아나벨도 그러한 역할을 하려고 했지만 베르제만큼 지성적이고 강한 존재가 되지 못했다. 베르제는 문학도였고, 달변가였으며, 장 콕토 기념사업회의 회장이기도 했고, 프랑스 내 동성혼 법제화를 이끈 장본인이기도 하다. 젊은 시절 뷔페를 위대한 작가로 만든 것처럼, 디올에서 해고되고 우울증을 앓던 이브 생 로랑을 일으켜 세워 패션 디자인에 전념할 수 있도록 돕고 브랜드를 성공적으로 일군 것도 피에르 베르제라는 전략적 사업가의 작품일지도 모른다.

베르제가 기획한 추가 경매는 뷔페의 삶 등 흥미로운 스토리로 대중의 관심을 끄는 데 성공했다. 모든 소장품은 추정가보다 높은 가격에 팔려 나갔고, 수익금은 이브 생 로랑 기념사업에 밑거름이 되었다. 오늘날의 이브 생 로랑 재단과 미술관도 모두 그의 노련한 계획이 아니었다면 이루어질 수 없었을 것이다. 작품값을 올리려는 베르제의 철저한 계획 속에 잠시 부상한 뷔페는 안타깝게도 이후 다시 역사 속으로 가라앉고 있다.

생 로랑이 초청한 작가
이배

이브 생 로랑의 사후, 여러 크리에이티브 디렉터를 거치며 브랜드는 건재함을 유지해 왔고 2012년 새로운 크리에이티브 디렉터인 에디 슬리만(Hedi Slimane)을 맞이하며 브랜드 이름을 생 로랑으로 바꿨다. YSL 알파벳을 겹쳐서 만든 브랜드 로고도 굵고 검은 글씨체의 SAINT LAURENT 으로 교체했다. 화려하고 다양한 색채를 사용하던 스타일도 블랙을 주조로 바뀌었다.

2022년 9월, 서울에서 처음으로 '프리즈 서울'이 개최되었을 때, 생 로랑은 '블랙'에 주목하고 한국 작가 이배를 선택해 성공적인 홍보 효과를 거두었다. 아트페어에 브랜드 협찬 부스를 구성해 이배의 작품을 전시하고 행사 장소인 코엑스 곳곳에 광고로 알렸을 뿐 아니라 청담동의 생 로랑 플래그십 스토어에 이배 작품을 함께 전시했다. 제품과 작품 모두 블랙을 주조로 한 만큼 이들의 조화는 매우 잘 어우러졌다.

이배의 작품에 활용된 '블랙'은 안료가 첨부되지 않은 '숯'을 사용한 순수한 자연의 색이다. 특히 작가의 고향 청도 인근에서 구한 소나무는 건조한 기후를 견디고 자란 탓에 숯을 만들면 작가가 원하는 채도와 명도의 검은색이 된다고 한다. 그것은 적당한 검정이며, 때로는 반짝거려 오히려 다이아몬드처

럼 투명해 보이기도 한다. 작가는 하얀 여백에 검은 숯을 마치 먹처럼 사용해 동양화의 정신을 담아내기도 하며, 때로는 미니멀 아티스트들처럼 숯을 잔뜩 쌓거나 설치해 오브제처럼 활용하는 작품을 펼쳐 보이기도 한다. 동양적이면서도 현대적인 이 지점이 이배의 작품이 세계적으로 인정받는 이유일 것이다. 이배는 오랜 기간 프랑스에서 활동했고 파리의 국립 기메 동양 박물관에서 개인전을 열 정도로 인정받는 작가다. 미술 시장에서의 인기도 뜨겁다. 리움미술관은 2021년 말 오랜 휴관 이후 재개관을 하면서, 로비 리셉션 데스크를 이배의 작품으로 조성하기도 했다.

한국 미술에 대한 세계의 관심이 깊어지면서 2023년 6월에는 이배의 작품이 뉴욕 록펠러 센터의 채널 가든에 설치되었다. 수많은 숯덩이로 만들어진 6미터 높이의 거대한 조각이었다. 본 전시는 한국 홍보 기념 주간으로 기획된 것으로 박서보, 진 마이어슨 등 다른 한국 작가들의 작품도 함께 전시되었다. 글로벌 브랜드가 예술가들과 컬래버레이션을 했을 때, 그 파급력이 유명 미술관에서의 전시 이상의 효과가 있음이 다시 한번 입증된 셈이다.

아일린 그레이와 르코르뷔지에

이브 생 로랑 경매를 통해 재발견된 작가는 단연 아일린 그레이(Eileen Gray)다. 그레이는 잊힌 디자이너에 불과했는데 그녀의 작품인 뱀 모양 팔걸이가 있는 가죽 의자가 앞서 소개한 경매에서 2,190만 유로(약 400억 원)에 판매된 것이다. 아일랜드 출신으로 파리에서 활동한 그녀는 이 의자의 주인이자 당대 최고의 패션 디자이너이던 자크 두세(Jacques Doucet)의 집 스타일링을 담당할 만큼 능력을 인정받는 인물이었다. 또한 침대 옆의 사이드 테이블을 만든 최초의 디자이너이기도 하다. 하지만 그녀는 남성 중심 사회에서 경쟁하며 성공을 좇기보다는 소수의 고객만을 상대하며 은둔의 삶을 보냈다. 상당한 부르주아로, 애써 돈을 벌지 않아도 되었던 이유도 있었다.

아일린 그레이의 재력은 프랑스 남부 망통(Menton)에 별장을 지을 정도로 대단했다. 별장은 그녀가 남자친구 장 바도비치(Jean Badovici)와 함께 살기 위해 지은 것이다. 그녀는 찻길도 없는 비탈진 바닷가 언덕 위에 집을 짓기 위해 인부들과 함께 손수레로 직접 짐을 옮겨야 했다. 건축을 배워본 적은 없지만 작은 공간을 효율적으로 쓸 수 있도록 다용도 가구를 만들고 창의적인 아이디어를 냈다. 특히 배의 난간에서나 볼 수 있을 법한 방수천을 두른 테라스가 압권이었다. 집 안에 앉아서 바다를 볼 때, 배를 탄 듯한 기분을 느끼기 위해 한 연출

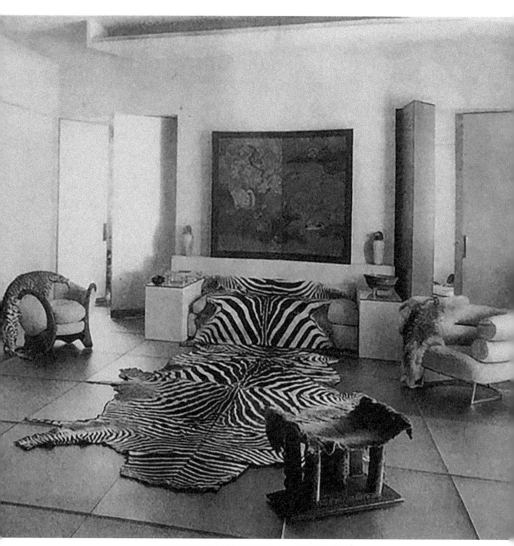

왼쪽 의자가 이브 생 로랑 경매에서 고가에 팔린 의자다.

아일린 그레이의 의자가 있는 파리의 살롱, 1922년

이었다. 배의 형태를 본떠 집을 만드는 것이 아니라 배를 탔을 때의 느낌과 경험을 담아냈다는 점에서 앞서 나가는 감각이 아닐 수 없다.

그러나 아일린 그레이보다 연하이던 남자친구 바도비지는 소용한 삶을 살고 싶어 하는 그녀의 마음을 헤아리지 못한 채 별장에 연일 친구들을 불러 파티를 벌였다. 그중에는 유명 건축가 르코르뷔지에(Le Corbusier)가 있었다. 그는 집을 무척이나 마음에 들어했고, 하얀 벽에 그림을 그려 주었다. 어떤 이에게는 이것이 집값을 높여 주는 선물일지도 모르지만, 아일린 그레이에게는 그렇지 않았다. 돌아와 그림을 발견한 그녀는 대노했다. 자신의 집이 더럽혀졌다고 생각했고 그곳을 떠나 다시는 돌아오지 않았다. 그래서 1929년 집을 완공하고 머무른 기간은 실제로 2년밖에 되지 않는다.

필로티, 긴 창문, 개방된 공간, 단순하고 기하학적인 구성. 르코르뷔지에가 강조한 현대건축의 모든 요소를 갖춘 아일린 그레이의 집을 흠모한 르코르뷔지에는 별장 근처에 부인과 함께 거처할 4평짜리 작은 오두막을 짓고 살았다. 별장 옆의 식당 주인에게 작은 땅을 얻어 집을 짓고, 식당이 수익을 낼 수 있도록 식당 위에 방갈로를 지어 주었다. 르코르뷔지에는 빈집을 지키는 문지기라도 된 듯 이곳에서 말년을 보냈고, 바로 앞의 바다에서 수영하다 심장마비로 사망했다.

오늘날 망통 해안가 절벽의 작은 공간은 아일린 그레이와 르코르뷔지에, 두 대가의 아이디어를 볼 수 있는 문화적 집결지가 되었다. 이전까지는 르코르뷔지에의 작은 오두막이 유명했다면, 이브 생 로랑 경매에서 아일린 그레이 의자가 고가에 팔린 이후에는 그녀의 집도 함께 주목받았다. 퐁피두 센터와 뉴욕 현대미술관에서는 잇따라 그녀의 회고전이 열렸고 영화 〈아일린 그레이:

E-1027의 비밀〉,〈프라이스 오브 디자이어〉가 제작되며 인기를 실감케 했다. E-1027은 아일린 그레이가 바도비치와의 사랑을 담아 붙인 비밀스러운 이름으로 E는 아일린 그레이의 E를, 10은 J가 열 번째 알파벳이라는 점에서, 2는 바도비치의 B가 두 번째 알파벳이라는 점에서, 7은 그레이의 G가 7번째 알파벳이라는 점에서 만들어졌다. 르코르뷔지에도 세상을 뜨고 식당 주인도 떠나고 아일린 그레이의 집에서는 살인사건까지 일어났지만 프랑스 정부로부터 문화재로 인정받아 현재는 잘 보존되고 있다.

디올,
이 시대의
페미니즘 패션

Dior

빅토리아 앤 앨버트 박물관 《크리스찬 디올: 꿈의 디자이너》전, 2019년

디올은 프랑스를 대표하는 패션 브랜드로서 특별한 위상을 가지고 있다. LVMH의 베르나르 아르노 회장이 젊은 시절 미국에 갔을 때 택시 기사가 프랑스 대통령의 이름인 퐁피두는 모르지만 디올은 안다고 말했다는 유명한 일화가 이를 대변한다. 이 사건을 계기로 아르노 회장은 패션 산업의 가능성을 보았고 10여 년 뒤인 1984년에 디올을 인수했다. 디올 제품은 해외 국빈이 방문했을 때 국가를 대표하는 선물로 사용되기도 했다. 1995년 세잔의 전시회 오픈식에 영국 황태자비 다이애나가 방문하자 시라크 대통령 영부인이 디올 가방을 선물한 것이 대표적이다. 다이애나 황태자비는 이 가방을 무척 좋아해 자주 들고 다녔는데, 덕분에 그녀의 애칭 '레이디 디(Lady Di)'에서 이름을 딴 '레이디 디올'이라는 명칭이 붙게 되었다. 이후에도 프랑스 영부인이 주요 국가 행사에 참여할 때 주로 착용하며 프랑스를 대표하는 브랜드 역할을 하고 있다. 프랑스의 수많은 패션 브랜드 중에서도 유독 디올이 국가를 대표하는 브랜드로 여겨지고, 특히 여성의 이슈에 관심을 기울이는 까닭은 무엇일까?

갤러리스트가 차린
패션 하우스

크리스챤 디올(이하 브랜드는 '디올', 창업주는 '크리스챤 디올'로 구분)은 패션 디자이너가 되기 전인 1928년 무렵, 20대 초반의 젊은 나이에 갤러리 '자크 봉장(Jacques Bonjean)'을 열고 약 3년간 운영하며 달리와 피카소의 작품 등을 소개했다. 갤러리에 디올 대신 자크 봉장이라는 이름을 붙인 이유는 어머니의 간절한 부탁 때문이었다. 당시만 해도 갤러리에 관한 제대로 된 인식이 없었기에 어머니는 아들의 갤러리 운영을 허락하면서도 결코 집안의 이름을 붙이지 말 것을 요구했다. 하지만 전쟁의 여파로 집안이 어려워졌고, 어머니와 형은 사망했으며, 여러 이유로 갤러리를 더 이상 운영할 수 없게 되었다. 그러던 중 여러 패션 브랜드를 거느리던 투자자 마르셀 부삭(Marcel Boussac)은 그에게 자신의 패션 하우스 중 한 곳인 필리프&가스통(Philippe et Gaston)을 맡아 줄 것을 부탁한다. 크리스챤 디올은 고민에 휩싸인다. 다른 회사에 취직을 하기보다는 자신의 이름을 건 회사를 차리고 싶은 욕망이 있었기 때문이다. 디올은 생각에 잠겨 길을 걷다가 돌부리에 걸려 넘어졌다. 그곳에는 꽃으로 가득했던 고향 집을 연상시키는 아름다운 집 한 채가 있었고, 돌부리인 줄 알았던 것은 별 모양의 조각이었다. 전쟁이 끝난 지 얼마 되지 않은 때였던 만큼 어느 탱크에서 떨어진 군부

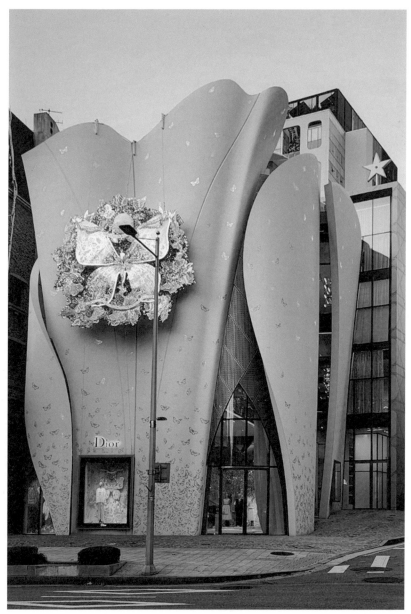

프랑스 건축가 크리스티앙 드 포잠박이 드레스 자락에서 영감을 얻어 설계한 디자인으로,
하얀 백색의 건물이지만 크리스마스 장식으로 일시적으로 화려하게 변모했다.

디올에게 사업을 시작할 수 있도록 용기를 준 오른쪽 상단의 별 조각.
이후 디올의 모든 플래그십 스토어에는 건물 꼭대기에 별이 붙어있다.

서울 청담동 디올 플래그십 스토어

디올의 뛰어난 드로잉 솜씨를 볼 수 있는 그림들과 디올이 갤러리를 운영할 당시
살바도르 달리의 전시장면 및 달리와 함께 테이블에 앉아있는 사진 등이 전시되어 있다.
크리스찬 디올의 초상화는 당시 파리에 와 있던 독일 화가 파울 스트렉커(Paul Strecker)가 그린 작품(1928)이다.

빅토리아 앤 앨버트 박물관 《크리스찬 디올: 꿈의 디자이너》전, 2019년

대의 흔적일지 모를 일이었지만, 그 순간 크리스챤 디올은 어린 시절부터 꿈꿔 온 자신만의 길을 생각하게 된다.

그는 넘어진 자리에서 별을 주우며 용기를 냈다. 그 별이 자신의 길을 열어 주리라고 기대하며 과감하게 투자자의 제안을 거절한다. 갤러리를 열었을 때처럼 다른 사람의 이름으로 간판을 내걸고 뒤로 물러서 있고 싶지 않았다. 다행히도 크리스챤 디올의 재능을 높이 산 투자자는 패션 하우스를 열고 싶다는 그의 말에 지원을 결심한다. 그렇게 1946년 크리스챤 디올의 나이 마흔한 살 때 패션 하우스 '디올'이 시작된다. 별 조각은 이후 디올의 이정표가 되었고, 서울의 '하우스 오브 디올'을 비롯한 모든 디올 플래그십 스토어의 건물 꼭대기에는 별이 붙어 있다.

디올의 정신적 뿌리,
뉴 룩

1947년 크리스챤 디올이 브랜드 출시작으로 발표한 의상은 여성의 가는 허리를 강조하고 가슴과 엉덩이는 상대적으로 도드라지게 하는 디자인이었다. 이 옷이 나오기 전까지 여성의 패션은 반세기 가까이 볼륨감을 잃어버렸다. 전쟁터로 떠난 남성 대신 여성은 작업복을 입고 농사를 지었으며 산업에 종사했다. 부유한 여성들은 1920년대 유행한 샤넬의 일자 슈트를 입었고, 허리를 강조하는 볼륨감 있는 패션은 사라졌다. 그런데 1940년대 후반 디올이 다시 허리를 가늘어 보이게 하는 디자인을 들고나온 것이다. 확실히 이전의 의상과는 달랐기에 파리 디올 메종에서 열린 패션쇼에 참석했던 미국 보그지의 기자가 '새로운 룩'이라고 표현한 것이 이 스타일의 명칭으로 자리잡게 되었다. 마치 모네의 그림을 본 기자의 평을 통해 '인상파'라는 이름이 탄생된 것처럼 말이다.

그렇다면 디올의 뉴 룩은 여성을 다시 구속하는, 여성 해방을 거스르는 의상일까? 이 지점에서 새로운 페미니즘의 해석이 필요하다. 여성 신체의 아름다움을 표현하는 행위를 속박으로 여기는 사고방식이 도리어 여성성을 부정하는 행위라는 자각이다. 크리스챤 디올은 여성의 신체만이 가진 볼륨감을 당

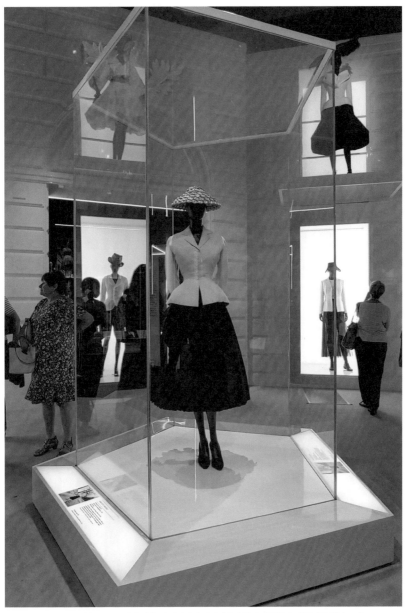

"첫 번째 모델은 빠르게 걸어 나온 뒤 대담하게 제자리에서 돌기 시작했다. 재떨이를 떨어뜨리는
바람에 모든 관객이 자리를 고쳐 앉았다. 몇몇 옷이 똑같은 박자로 지나간 뒤 관객은 모두 디올이
'새로운 룩(New Look)'을 창조했음을 알았다. 우리는 패션의 혁명을 지켜보고 있음을 말이다."

−1947, 보그 기자, 베티나 발라드(Bettina Ballard)

빅토리아 앤 앨버트 박물관 《크리스찬 디올: 꿈의 디자이너》전, 2019년

당하게 드러내고 아름다운 드레스를 입고 싶은 욕망을 솔직하게 표현하는 태도가 진정한 여성의 자유라고 생각했다. 그 누구도 아닌 자신을 위해 마음껏 꾸미고 아름다워질 수 있는 것이 여성 해방이라는 새로운 시각이다.

디올 하우스는 뉴 룩을 포함한 첫 컬렉션을 선보이자마자 엄청난 히트를 기록했다. 이와 함께 크리스챤 디올은 1957년 미국《타임(Time)》지의 표지 모델로 등장하면서 세계에서 가장 유명한 프랑스 디자이너가 되었다. 미국의 택시 기사가 프랑스 대통령 이름은 모르면서 디올의 이름은 알고 있었던 것도 이 표지 덕분이다. 하지만 안타깝게도 크리스챤 디올은 회사 설립 10년 만에 심장마비로 생을 마감했다. 그럼에도 디올은 이브 생 로랑, 잔프랑코 페레 (Gianfranco Ferre), 존 갈리아노 (John Galliano), 라프 시몬스(Raf Simons) 등 새로운 디자이너를 영입하며 그 명맥을 이어온 덕분에 오늘날까지 그 이름을 떨칠 수 있었다. 각각의 디자이너는 디올의 전통을 잇되 저마다의 개성을 더하며 디올을 이끌어 왔다.

여성 크리에이터들의 연대

 여성성에 대한 새로운 해석으로 시작한 디올이 그 강점을 제대로 되살린 시기는 마리아 그라치아 치우리(Maria Grazia Chiuri)를 영입한 2016년부터다. 디올 최초의 여성 크리에이티브 디렉터가 된 그녀는 여성주의를 전면으로 들고 나왔다. 마침 페미니즘에 대한 새로운 트렌드와도 맞아떨어졌다.

 디올은 뉴 룩을 현대 페미니즘의 원조로, 이 시대의 여성에게 어울리는 새로운 페미니즘 의상으로 펼쳐 보이기 시작했다. 제2차 세계대전 직후의 절망적인 시기에 탄생한 브랜드 디올이 여성들에게 힘과 용기를 주었듯이, 이 시대에 맞는 방식으로 여성성을 해석했다. 대표적인 것이 아름다움에 대한 논의다. 페미니스트는 외모를 꾸미지 않아야 한다는 편견이 가득하던 때도 있었다. 남자들에게 예쁘게 보이기 위한 노력이라는 이유에서였다. 아름다운 여성은 지적이지 않으리라는 편견도 한몫했다. 그러나 지금은 어떠한가? 여배우들이 먼저 나서서 자신이 페미니스트임을 인증하고 미투 운동에 동참하며 아름다움 때문에 희생되는 존재의 본질에 관해 이야기한다. 여성에게 아름다움이란, 그래야만 하도록 부과되는 사회적 편견이자 그렇지 못하면 비난받는 결점인 동시에 그로 인해 위험해질 수도 있는, 따라서 감춰야 하는 큰 짐이기도

했다. 그러나 아름다움이 왜 문제여야만 하는가? 이러한 판단은 모두 여성을 바라보는 시선, 특히 남성들의 시선에 맞춰 내려졌다. 이제는 여성 스스로의 행복을 위해 아름다움을 포기하지 않는 것이 페미니즘이라는 인식이 자리 잡고 있다.

디올은 2018년 나이지리아 출신의 소설가이자 교수 치마만다 응고지 아디치에(Chimamanda Ngozi Adichie)의 책 제목 '우리는 모두 페미니스트가 되어야 합니다(We Should All Be Feminists)'를 의상에 새겨 넣었다. 그녀의 테드 강연은 유머로 가득한데, 가령 이런 식이다. 처음 대학 강의를 맡은 20대 후반의 아디치에는 강의 내용보다도 무엇을 입고 가야 할지가 정말 고민이었다고 말한다. 대학 강단에 선 여교수에게 기대되는 옷차림이 무엇인지 알았지만, 젊은 여성으로서 자신의 개성과 아름다움을 드러내고 싶은 개인적인 욕망이 한편에 있었다. 패션은 그 사람의 정체성을 보여 주는 강력한 커뮤니케이션 수단임에도 볼륨감 있는 몸매를 가진 젊고 눈부신 여자와 교수라는 정체성이 상충된다고 느끼는 사회적 편견을 지적한 것이다. 남성이 일을 하러 갈 때 너무 남성적으로 보여서 자신의 가치를 인정받지 못할까봐 걱정하는 일은 없다는 농담과 함께 말이다. 사실 많은 여성은 남성보다 더욱 긴 시간 동안 무엇을 입어야 할지 고민하며 보낸다. 이는 단순히 더 예쁘게 입을 수 있을까가 아니다. 너무 초라하지도 화려하지 않게, 너무 젊지도 늙지도 않게, 너무 여성적이지도 커리어 우먼 같지도 않게, 즉 여성에게 부과되는 사회적 시선을 모두 계산해 무엇을 입을지를 고민한다.

아디치에는 한국을 방문해 이화여자대학교에서 강연을 하기도 했다. 디올이 이례적으로 2022년 이화여자대학교에서 패션쇼를 연 것도 디올이 추구하

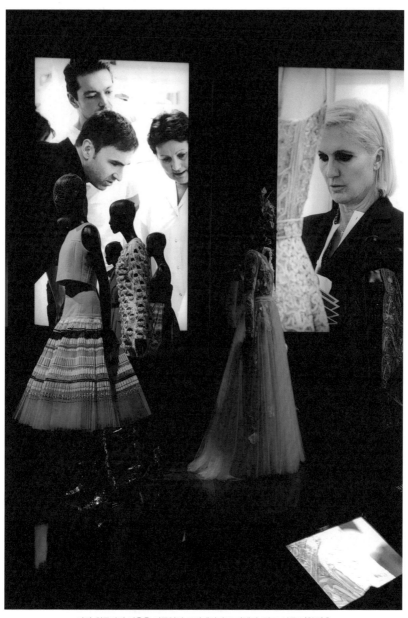

가장 최근까지 디올을 이끌었던 크리에이티브 디렉터. 라프 시몬스(왼쪽)은
현재 프라다의 크리에이티브 디렉터를 맡고 있고, 2016년부터는 발레티노에 있던
마리아 그라치아 치우리(오른쪽)가 디올로 옮겨 여성복을 담당하고 있다.

라프 시몬스(왼쪽)와 마리아 그라치아 치우리(오른쪽), 빅토리아 앤 앨버트 박물관

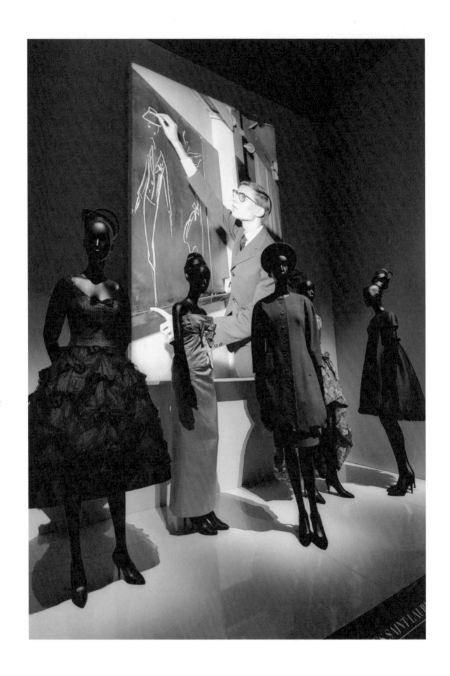

이브 생 로랑

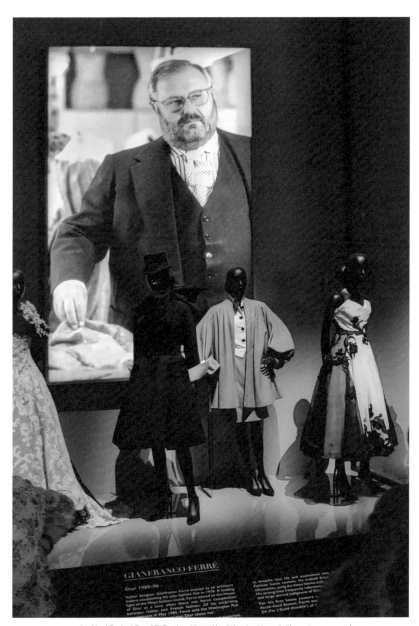

크리스챤 디올의 사후, 디올은 이브 생 로랑(52쪽), 잔프랑코 페레(Gianfranco Ferre),
존 갈리아노(John Galliano), 라프 시몬스(Raf Simons) 등 새로운 디자이너를 영입하며
그 명맥을 이어온 덕분에 오늘날까지 그 이름을 떨칠 수 있었다.
각각의 디자이너는 디올의 전통을 잇되 저마다의 개성을 더하며 디올을 이끌어 왔다.

잔프랑코 페레

는 여성의 해방과 무관하지 않다. 허리를 날씬하게 강조하고 여성성을 물씬 드러내는 디올의 패션은 파워숄더 재킷을 입고 남성 전사처럼 행동해야 했던 과거의 커리어 우먼이 아니라, 여성으로서의 정체성과 존엄싱을 지키고 이 시대를 살아가는 여성의 이미지를 상징하는 패션이 되었다.

디올
레이디 아트 시리즈

'레이디 아트'는 디올이 진행하는 아트 프로젝트 중 가장 대표적인 시리즈다. 예술가들이 '레이디 디올' 백을 자신만의 방식으로 재해석해 리미티드 에디션으로 제작한 후 세계 곳곳을 돌며 전시하는 프로젝트다. 2016년 시작해 매년 점점 더 성공적으로 그 이름을 알리고 있으며, 다양한 국적의 뛰어난 예술가들을 고루 선발해 진행하는 만큼 현대미술의 새로운 흐름을 살펴보기에도 좋다. 시즌별로 약 10여 명의 예술가가 함께하는데 이불, 이지아, 지지수 등 한국 예술가들도 참여했다.

이 가운데 2019년 제3회 프로젝트에 참여한 프랑스 예술가 모간 침버(Morgane Tschiember)의 작품은 디올의 트레이드마크인 바 재킷을 연상시켜 특히 인상적이다. 굵은 밧줄로 가방을 묶은 방식은 일본의 전통적인 매듭 기법인 '시바리'를 차용한 것이다. 사무라이처럼 신분 높은 이들을 포박해야 하는 상황이 되면 밧줄을 정성껏 묶어 다른 죄수와는 구분되는 존재임을 나타내기 위해 사용된 방식으로, 줄을 당기면 한 번에 풀어져 그들의 죄가 사라질 수도 있음을 암시했다. 하지만 이 기법은 이후 아라키 노부요시(Araki Nobuyoshi) 같은 일본 사진작가의 작품에서처럼 여성을 결박하는 변태적이고 에로틱한 요소로 활용

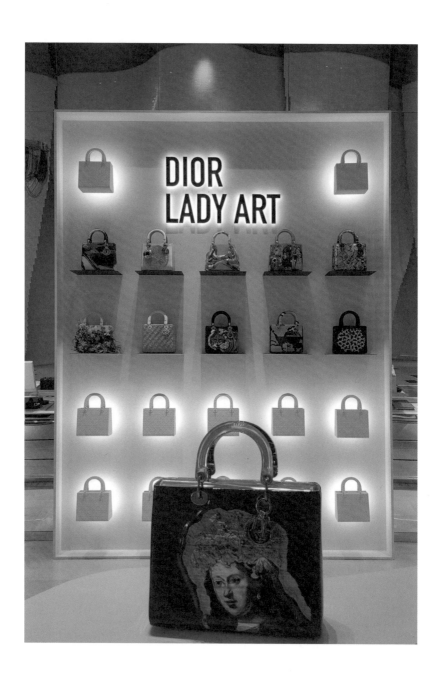

디올 레이디 아트 시리즈

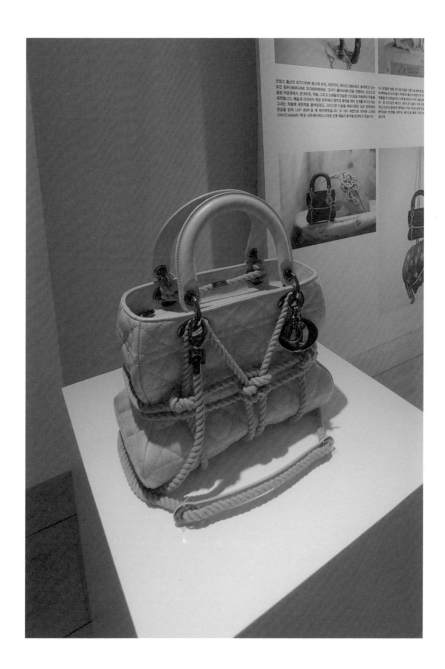

디올 메종 서울에 전시된 모간 침버 가방

되기도 했다. 영화 〈아가씨〉에서도 이와 비슷한 장면이 등장한다. 그렇다면 밧줄로 꽁꽁 묶인 모간 침버의 디올 레이디 백은 여성의 억압을 고발하는 작품일까? 오늘날의 관점에서 보자면 오히려 그 반대로 해석될 만하다. 단단한 근육과 체력을 가진 여성의 모습으로 볼 수 있는 것이다. 한때 남성 관객을 위한 여성 무희들의 스트립 댄스로 여겨지던 폴 댄스도 이제는 고난도의 근력과 예술성을 요구하는 스포츠로 인정받고 있다. 여성 스스로 자신의 만족을 위해 당당하게 신체를 드러내고 프로필 사진 촬영을 하듯이, 문화적 표현에 대한 해석과 적용은 시대의 인식과 불가분의 관계에 있다.

여성스러워진
디올 맨

디올 맨의 크리에이티브 디렉터 킴 존스(Kim Jones)는 런던의 패션스쿨 센트럴 세인트 마틴을 졸업하고 2011년부터 루이비통에서 남성복을 맡아 성장시킨 주역이다. 루이비통에서 디올로 자리를 옮긴 킴 존스의 행보를 경쟁사로의 이적으로 볼 수 있겠지만 루이비통과 디올은 LVMH 산하에 있으니, 디올 맨을 살리기 위해 최고의 구원 투수를 보낸 셈이다.

특히 그는 아트와의 적극적인 컬래버레이션을 펼친다. 2018년에는 카우스(KAWS)와 협업을 진행했다. 모델들이 오가는 런웨이의 중심에 카우스를 대표하는 캐릭터 '컴패니언'의 대형 조각을 세웠다. 엑스자로 표시된 두 눈은 분명 팝아티스트 카우스의 작품을 연상시키지만, 온몸을 뒤덮은 6만 송이의 핑크 장미와 작약은 디올을 상징한다. 꽃은 디올 하우스의 가장 중요한 모티브라는 점을 되새긴 것이다. 카우스 조각품의 한쪽 손에 올려진 인형은 크리스챤 디올의 반려견 바비다. 카우스와 컬래버레이션을 통해 만든 벌 캐릭터는 귀엽고 통통한 글씨체의 로고와 함께 남성복 곳곳에 새겨졌으며, 최근 유행하는 스트리트 패션의 감성을 입혔다. 패션쇼 이후 디올 정장을 입고 있는 카우스의 핑크 피겨는 7,500달러(약 100만 원)에 달하는 가격에도 불티나게 팔려 나갔다. 인

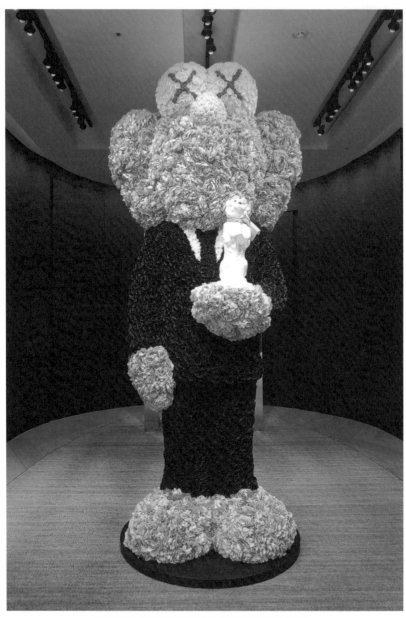

디올의 가장 중요한 모티브인 '꽃'을 활용해 만든 카우스의 작품.
손 위에 올려진 강아지는 창업주, 크리스챤 디올의 반려견 바비다.

디올 메종 서울에 전시된 디올×카우스

형이라고 보면 비싸게 느껴질 수도 있지만, 카우스가 디올과 협업한 리미티드 에디션 예술품이라고 보면 저렴한 가격이다.

이러한 인기가 이어져 급기야 2019년 3월 아트바젤 홍콩 기간에는 아트페어, 경매장, 시내의 유명 전시장 등 카우스가 없는 곳이 없었다. 카우스는 단연 문화와 예술에 관심 있는 사람들 사이에서 화제가 되었다. 아트바젤 행사 기간에 열린 크리스티 경매에서 예상가를 뛰어넘는 가격에 작품이 낙찰되기 시작하더니, 소더비 경매에서는 〈카우스 앨범(The Kaws Album)〉(2005)이 무려 1,480만 달러(약 190억 원)에 낙찰되었다. 가로세로 약 1미터 크기의 작은 작품임을 고려하면 엄청난 가격이 아닐 수 없다. 이제는 소수의 전유물이던 현대예술가의 작품이 명품 패션 브랜드와의 컬래버레이션으로 대중에게 알려지고 인기를 끌면서 높은 시장가치로 반영되는 대표적인 사례라 할 만하다. 젊은 컬렉터가 늘어나고 예술 시장이 확장하는 데 패션 분야가 기여한 부분은 분명 적지 않아 보인다.

흑인의 생명도
소중하다

킴 존스는 카우스 이후에도 대니얼 아샴(Daniel Arsham), 레이먼드 페티본(Raymond Pettibon), 하지메 소라야마(Hajime Sorayama) 등 예술가와의 컬래버레이션을 활발하게 펼쳤다. 그중 아모아코 보아포(Amoako Boafo)는 최근 전 세계를 강타한 '흑인의 생명도 소중하다(Black Lives Matter)'는 슬로건이 패션계에도 얼마나 큰 영향을 미치고 있는지를 보여 주는 사례다.

'흑인의 생명도 소중하다'는 2013년부터 소셜미디어에 해시태그 형태(#black-livesmatter)로 번졌다. 흑인을 잠재적인 범죄자로 오인해 부당한 대우를 받는 일은 과거, 심지어 현재에도 곳곳에서 일어나고 있는데, 소셜미디어를 통해 좀 더 쉽게 이 문제를 공론화하는 것이 가능해지며 해시태그 문구가 이 운동을 대표하는 이름으로 자리 잡게 되었다. 특히 2020년 조지 플로이드 사망 사건은 이 해시태그를 세계적인 이슈로 만드는 계기가 되었다. 조지 플로이드라는 한 젊은이가 위조지폐를 유통했다는 오해를 받고 체포되는 과정에서 아무런 저항을 하지 않았음에도 불구하고 경찰이 그를 바닥에 눕히고 무릎으로 목을 눌러 질식사에 이르게 한 사건이다. 이후 스포츠 스타들은 경기 전후 세레모니로 한쪽 무릎을 꿇는 자세를 취하며 그의 억울한 죽음을 애도했고, 가수들

도 공연 도중 혹은 뮤직비디오에 한쪽 무릎을 꿇는 자세를 취했다. 패션계도 예외는 아니었다. '흑인의 생명도 소중하다'는 문구가 쓰인 티셔츠를 입고 다니는 이들이 곳곳에서 보였고, 세계 최초의 흑인 편집장을 둔 영국판《보그 (Vogue)》는 이 문제를 다루는 커버를 내세우기도 했다.

특히 문화예술계에서도 흑인을 대상으로 한 차별이 있었다는 점에서 큰 충격을 불러왔다. 가장 대표적인 것이 바스키아 전시회를 계기로 2019년 뉴욕 구겐하임 미술관의 학예실장이 교체된 사건이다. 전시를 기획한 큐레이터는 외부 초청 인사로 젊은 흑인 여성이다. 그녀는 청소년 시절 바스키아의 작품을 보고 크게 감명을 받아 큐레이터가 되겠다고 결심한 만큼 전시에 정성을 쏟았으나 미술관에서는 주요 회의나 홍보에서 그녀를 배제했다. 결국 그녀는 불만을 제기했고 '흑인의 생명도 소중하다'가 한창 사회적 이슈로 떠오른 시점에서 구겐하임 미술관의 학예실 큐레이터가 전원 백인이라는 사실이 도마에 올랐다. 수많은 관객을 고려해야 하는 미술관이지만 정작 그곳의 콘텐츠를 결정하는 이들은 문화적 다양성을 갖추기 어려운 환경 속에 있던 것이다. 결국 미술관은 최초로 흑인 큐레이터를 선발했고, 시카고 미술관 출신의 흑인 여성 학예실장 나오미 백위스(Naomi Beckwith)를 새로 선임했다.

2022년 베네치아 비엔날레에서 대상을 수상한 미국관의 시몬 리(Simone Leigh) 역시 시카고 출신의 흑인 여성 작가다. 또한 다른 특별관에서는 흑인 작가 케힌데 와일리(Kehinde Wiley)의 특별전이 열려 크게 화제를 모았다.《케힌데 와일리: 침묵의 고고학(Kehinde Wiley: An Archaeology of Silence)》은 죽어 가는 흑인 남성을 그린 대형 그림과 조각으로 구성되었다. 와일리는 그림 속 흑인을 통해 억울하게 폭력을 당한 흑인들의 삶을 대변한다. 케힌데 와일리는 항상 작품 속에

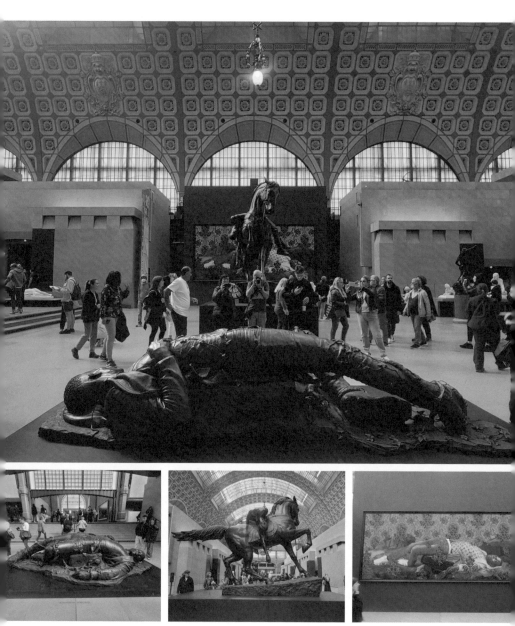

오르세 미술관 1층 중앙에 전시된 케힌데 와일리의 작품.
그림 속의 인물 및 누워있는 조각속의 인물 모두 루이비통 로고가 선명한 옷을 입고 있다.

케힌데 와일리 〈침묵의 고고학〉, 2022년

흑인을 그려 넣는 것으로 유명한 작가다. 그는 흑인의 이미지가 주로 범죄자의 머그샷으로 통용되는 모습을 보면서 새로운 흑인의 이미지를 그림을 통해 제안한다. 그의 작품에서 흑인은 화려한 옷을 입고 당당하고 매력적인 모습으로 등장한다. 가상의 옷이 아니라 실제 루이비통 로고가 선명하게 새겨진 명품 패션을 그려 넣는 것도 특징이다. 이 전시는 파리 오르세 미술관의 후원을 받아 진행되었으며, 베네치아 비엔날레 이후에는 오르세 미술관으로 자리를 옮겨 미술관 1층 로비에 고전 명화들과 함께 전시되었다.

케힌데 와일리는 디올이 선택한 흑인 작가 아모아코 보아포를 발굴한 인물이기도 하다. 그는 성공한 이후 젊은 흑인 작가 발굴에도 열심이었다. 아모아코 보아포도 그렇게 해서 알려진 작가다. 보아포의 작품을 인스타그램으로 발견하고 그를 자신의 갤러리에 소개해 미국 로스앤젤레스에서 개인전을 열고 아트페어 등에 소개될 수 있도록 키웠다. 2019년 보아포의 작품을 본 킴 존스는 즉시 작품에 매료되어 아프리카 가나로 작가를 만나러 갔다. 킴 존스는 수문학자였던 아버지를 따라 어린 시절 아프리카에서 성장했기 때문에 아프리카에 대한 특별한 애정이 있었다. 보아포 또한 패션에 관심이 많아 아름다운 옷을 입은 인물들을 주로 그려 온 만큼 이들의 만남은 긍정적인 시너지를 불러일으켰다. 둘의 결과물은 2021년 S/S 남성복에 반영되었다. 킴 존스는 보아포의 그림 속 인물이나 그들이 입은 옷의 패턴을 디올의 의상에 멋지게 담아냈다.

보아포의 작품은 2020년 구겐하임 미술관 컬렉션에 소장되었다. 수많은 갤러리의 러브콜을 받는 가운데 2023년 3월 뉴욕 가고시안 갤러리에서 첫 개인전을 열었고 그의 고향 가나로 옮겨 전시를 이어 나갈 예정이다. 보아포는 가

나에 전시 공간 '닷 아틀리에(dot.ateliers)'를 만들었다. 갤러리이자 미술 도서관 겸 작가들의 레지던시로, 성공한 보아포가 고향에 마련한 것이다. 케힌데가 보아포를 발굴했듯이 그 역시 이곳을 통해서 가나 아티스들에게 새로운 기회를 열어 주고 싶어 한다는 점을 짐작할 수 있다. 이러한 흐름이 이어진다면 미래의 미술과 패션에 흑인들이 미치는 영향은 계속될 것이다.

디올의
공간

패션 브랜드마다 패션쇼를 여는 특별한 장소가 있다. 프랑스의 경우 그곳이 대부분 미술관이라는 사실이 흥미롭다. LVMH는 루브르 박물관, 샤넬은 그랑 팔레, 디올은 로댕 미술관에서 주로 행사를 진행한다. 로댕 미술관은 18세기에 건립된 대저택으로 로댕이 말년에 거처하다 자신의 작품과 함께 프랑스에 기증했다. 이곳은 로댕의 작품을 소장한 미술관으로 유명하지만 아름다운 정원으로도 잘 알려져 있다. 봄이 되면 꽃으로 가득 차, 미술관이 아니라 정원의 레스토랑을 예약하려는 이들이 늘어난다. 로댕 미술관은 파리 시내의 여러 미술관 중에서도 디올의 전통에 가장 적합하다. 크리스챤 디올은 정원이 있는 저택에서 유복한 어린 시절을 보냈는데 어머니가 항상 꽃으로 뜰을 아름답게 가꾸었다고 한다. 그래서 디올이 패션 브랜드를 런칭한 이후 옷 다음으로 만든 것이 꽃향기가 나는 향수다.

그러나 디올의 공간 중에서도 가장 중요한 곳은 플래그십 스토어다. 1946년 디올의 시작과 함께 문을 연 몽테뉴가 30번지는, 크리스챤 디올이 여기가 아니면 쇼룸을 열 수 없다고 주장한 곳이자 첫 패션쇼를 연 역사적인 장소다. 현재에도 플래그십 스토어이자 카페로 운영되며, 한쪽 공간은 박물관으로 기능

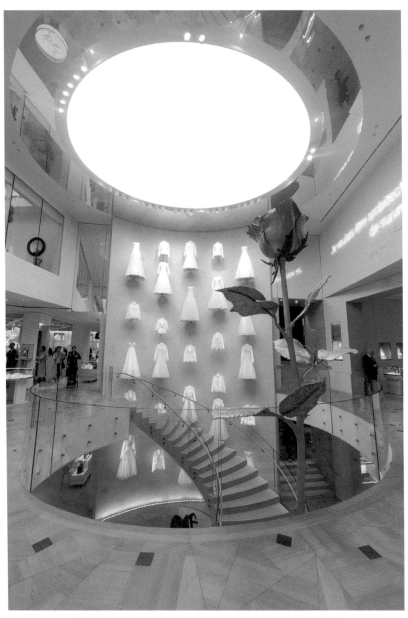

파리의 디올 플래그십 스토어에는 수많은 예술품이 설치되어 있고 중앙의 옷은
디올의 다양한 테일러링을 보여주며, 거대한 장미는 독일 예술가 이자 젠켄(Isa Genken)의 작품이다.

파리 디올 플래그십 스토어 내부

중앙의 의자는 라란 부부(Les Lalanne)의 작품이며
천장의 조명과도 같은 작품은 영국의 디자이너 폴 콕세지(Paul Cocksedge)의 작품이다.

파리 디올 플래그십 스토어 내부

한다. 성수동에 문을 연 디올의 임시 공간 '디올 성수'는 파리의 디올 하우스와 같은 디자인으로 지어졌다.

2015년 청담사거리에 문을 연 하우스 오브 디올은 유명 프랑스 건축가 크리스티앙 드 포잠박(Christian de Portzamparc)이 디올의 드레스 자락에서 영감을 얻어 설계했다. 내부는 피터 머리노(Peter Marino)의 설계에 따라 예술품으로 가득한 우아한 공간으로 구성되어 있는데, 이 하얀 건물이 세워진 후 브랜드의 인지도는 급격하게 상승했다. 특히 위층 테라스에 자리한 '카페 디올 바이 피에르 에르메'는 플래그십 스토어의 접근성을 용이하게 만드는 데 큰 역할을 했다.

플래그십 스토어는 브랜드에서 출시하는 다양한 제품들을 한자리에서 선보이고, 특별한 서비스를 제공하는 비즈니스의 장일 뿐 아니라 브랜드의 철학과 방향성을 보여 주는 공간이다. 특히 백화점과 같은 종합 쇼핑센터에서는 모든 브랜드가 비슷한 규모로 휘황찬란하게 빛나기 때문에 소위 말하는 브랜드의 서열을 가늠하기가 쉽지 않다. 따라서 오랜 역사를 지녔거나 산업 규모가 큰 브랜드들은 별도의 플래그십 스토어를 만들어서 운영한다. 큰 자본이 드는 수지가 맞지 않는 프로젝트 같지만, 이를 거대한 광고판이라고 생각하면 가치를 보다 쉽게 이해할 수 있다.

카우스

 카우스는 패션계와의 컬래버레이션을 통해 인지도를 얻은 대표적인 예술 가다. 본명은 브라이언 도널리(Brian Donnelly)로 1974년생이며 뉴욕 스쿨 오브 비주얼 아트에서 일러스트레이션을 전공했다. 그의 예술가로서의 면모는 거리 곳곳에 낙서를 하는 그라피티 아트에서 출발했다. 거리의 패션 광고판에 있는 모델의 눈을 엑스자로 그어버리면서 그만의 시그니처 스타일을 완성했다.

 카우스 또래의 젊은 미국 예술가들은 일찍부터 일본의 대중문화를 접하며 자랐고, 이러한 문화에 관심 있던 카우스도 일본으로 떠나 패션, 음악, 디자인 분야에 종사하는 친구들과 어울리며 특유의 '가와이(Kawai)' 문화를 흡수한다. 프랑스에서도 작은 인형, 혹은 굿즈처럼 만든 피겨 조각이 인기를 끌면서 카우스는 파리 생 오노레 거리의 유명한 콘셉트 스토어 콜레트(Colette)에서 전시와 사인회를 열기도 했다. 콜레트는 패션, 미술책, 음반, 카페 등 다양한 제품을 판매하는 파리 최초의 편집숍으로, 칼 라거펠트(Karl Lagerfeld)가 "내가 가는 유일한 쇼핑 장소"라고 말하며 더욱 유명해진 곳이다. 콜레트에서의 행사를 계기로 유럽에서 카우스의 이름이 알려지기 시작했으며 이는 다시 2010년대 후반 아시아를 강타하는 돌풍이 되어 돌아온다.

 앞에서 언급한 소더비 경매의 화제작 〈카우스 앨범〉도 일본과 유럽의 다양

한 문화적 혼종 사이에서 탄생한 작품이다. 이는 카우스의 친구이자 일본의 디자이너 겸 뮤지션으로, 이후 겐조의 크리에이티브 디렉터가 된 니고(NIGO)가 2005년 카우스에게 앨범 재킷으로 주문한 그림이다. 그 당시 카우스의 작업비는 어느 곳에서도 공식적으로 밝혀진 바 없다. 그러나 30대 중반의 이제 막 커리어를 쌓기 시작한 예술가가 친구 뮤지션을 위해 제작한 앨범이라면, 친구 사이의 밥값, 혹은 재룟값 정도의 가격이었을지도 모른다.

이 작품의 원천이 된 1968년 비틀즈 앨범 〈서전트 페퍼스 론리 하트 클럽 밴드(Sgt. Pepper's Lonely Hearts Club Band)〉 재킷의 제작 비용을 보면 그 힌트를 얻을 수 있다. 디자인은 영국 팝아트의 창시자로 일컬어지는 피터 블레이크(Peter Blake)와 그의 아내이자 동료 예술가이던 잔 하워스(Jann Haworth)가 맡았다. 비틀즈를 비롯해 예수님, 아돌프 히틀러, 마하트마 간디, 아인슈타인, 카를 융, 밥 딜런 등 역사 속의 주요 인물들이 늘어서 있는데, 당시만 해도 컴퓨터 그래픽이라는 것이 없었기 때문에 58명의 인물 사진을 판지에 오려 붙여가며 만들었다고 한다. 당시 앨범의 제작비로 피터 블레이크 부부가 받은 금액은 200파운드(약 30만 원)였다. 물가상승률을 고려하면 그보다 높은 가치를 매길 수 있겠지만 그다지 큰 사례비는 아니었을 듯하다.

〈카우스 앨범〉에는 비틀즈만 담겨 있지 않다. 가장 먼저 눈에 띄는 인물은 유명 인사들을 패러디하는 것으로 잘 알려진 만화 〈심슨〉 속 등장인물이다. 여기에는 정치인뿐 아니라 예술가도 다수 등장한다. 〈심슨〉은 미국 폭스사의 제작물임에도 끊임없이 폭스사 및 사장을 비판하는 캐릭터로 인기를 높여 갔다. 1989년부터 현재까지 무려 30년 넘게 방영되고 있는 최장수 애니메이션 심슨의 유명세는 비틀즈 못지않다. 카우스는 심슨을 자신의 이름과 합쳐 '킴

슨(Kimpsons)'이라는 이름을 만들어 냈다. 현대의 창작은 이렇듯 전혀 본 적 없는 새로운 무언가를 만들어 내기보다는 이미 있던 것들을 조금씩 바꾸어 새로운 맥락을 만들어 내는 데에 있다. 각각의 오리지널을 알아보고 맥락의 차이를 비교함으로써 작품의 의미가 생겨나는 것이다.

루이비통,
혁신의
라이프스타일

얀 페이 밍(Yan Pei-Ming)이 그린 루이비통 창업주의 초상화가 걸려 있다.

예술품으로 가득한 파리 루이비통 방돔 매장

19세기 중엽, 교통수단의 발전과 함께 사람들의 삶에 '여행'이라는 이벤트가 추가되면서 여행 전문 가방을 만드는 루이비통이 탄생했다. 이후 루이비통은 뛰어난 품질과 시대에 맞는 변화로 오늘날까지 승승장구했다. 최근 들어 루이비통의 가장 두드러진 행보는 아트 마케팅이다. 아트 마케팅을 주도하는 크리에이티브 디렉터의 명성도 화려하다. 일부 브랜드에서는 브랜드의 이름이 앞서도록 하고, 공동 작업인 만큼 한 명의 스타 디자이너가 주목받는 현상을 허용하지 않기도 한다. 하지만 루이비통은 브랜드 이름만큼이나 유명한 수많은 디자이너를 배출했다.

크리에이티브 디렉터의
시대를 열다

2000년대 크리에이티브 디렉터였던 마크 제이콥스(Marc Jacobs)는 유명 예술가의 작품을 패턴으로 활용했다. 지금도 많은 사람의 뇌리에 남아 있는 다채로운 아트 컬래버레이션은 루이비통의 전형적인 이미지를 탈피하는 데 큰 역할을 했다. 당시 협업한 작가만 해도 무라카미 다카시(Murakami Takashi), 쿠사마 야요이(Kusama Yayoi), 스티븐 스프라우스(Stephen Sprouse), 리처드 프린스(Richard Prince) 등이 있다. 그중 스티븐 스프라우스는 그라피티 형식으로 가방 위에 낙서하듯 여러 문장을 새겨 넣어 신성불가침처럼 여겨졌던 브랜드의 로고와 제작 스타일을 완전히 뒤집었다. 무라카미 다카시는 루이비통의 무거운 갈색 가죽을 캔버스처럼 하얀 가죽으로 바꾸고 색색의 모노그램 로고를 새겨 프랑스의 오랜 명성 있는 브랜드라는 무거움을 팝아트의 경쾌함으로 전환했다. 이를 통해 브랜드에는 신선함을, 작가에게는 빠른 시간 내에 대중적으로 인지도를 높이는 결과를 가져다주었다. 이 가방은 곧 패리스 힐튼, 린제이 로한, 제시카 심슨, 나오미 캠벨 등 유명 여배우들의 '잇 백(it bag)'이 되었고, 루이비통은 상업적 성공은 물론 젊고 유쾌한 브랜드 이미지를 획득했다. 2023년에는 다시 한번 쿠사마 야요이와 컬래버레이션을 펼치면서 전 세계적으로 대대적인 이벤트를

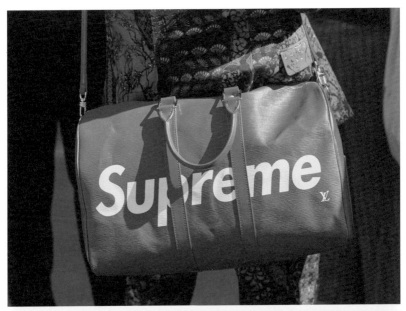

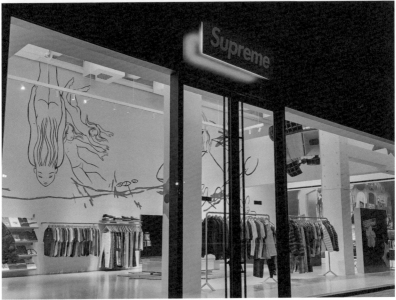

루이비통×슈프림 컬래버레이션. 슈프림의 로고 디자인은 바바라 크루거의 작품을 연상시킨다.
슈프림은 2023년 서울에 플래그십 스토어를 오픈하며 정식 입점했다.

루이비통×슈프림 컬래버레이션

벌였다. 그림을 그리는 쿠사마 로봇 인형을 매장에 등장시키는가 하면 온라인 홈페이지를 통해서도 볼거리를 제공했다. 루이비통 브랜드를 살릴 혁신의 도구로 아트가 큰 역할을 한 것이다.

이어진 여러 프로젝트 가운데 루이비통의 이미지에 가장 큰 혁신을 불러일으킨 것은 2017년 슈프림과의 컬래버레이션이다. 성공한 영앤리치들은 더 이상 과거의 방식으로 옷을 입지 않았다. 사회인으로 성공했지만 여전히 후드티와 운동화를 고수하는 그들에게 필요한 아이템은 양복과 멋진 구두가 아닌 럭셔리한 후드티와 유니크한 운동화였기 때문이다. 이제 그들이 열광하는 대상은 루이비통과 같은 전통적인 부르주아 브랜드 혹은 프랑스의 오래된 전통적인 브랜드가 아니라, 젊고 힙한 이 시대의 브랜드였다. 루이비통은 자신들의 로고를 함부로 사용한 슈프림에 20여 년 전 경고 편지를 보내기도 했지만, 상황이 달라졌다. 아방가르드 예술가들과의 적극적인 협업을 다수 진행한 크리에이티브 디렉터 킴 존스는 슈프림과의 컬래버레이션을 비밀스럽게 추진했고, 이 소식이 알려지자마자 세기의 관심을 모으며 모든 제품이 완판되었다. 그 결과 루이비통은 기성세대나 입는 지루한 명품이 아니라 이 시대의 영앤리치를 위한 선망의 대상으로 자리 잡는 데 성공했다.

슈프림 로고의
예술적 근원

킴 존스가 선택한 슈프림은 바버라 크루거와 떼 놓고 이야기할 수 없다. 먼저 슈프림의 시작을 돌아보자. 1994년 제임스 제비아(James Jebbia)가 설립한 슈프림은 보더들이 보드를 탄 채 그대로 매장으로 들어와 쇼핑을 할 수 있도록 구성한 인테리어로 크게 인기를 얻었다. 계절별로 신상품을 출시하는 패션 업계의 전통을 버리고 주 1회, 매주 목요일에 신상을 소량으로 판매하는 전략도 성공의 요소였다. 특히 슈프림 로고는 단순, 명료하고 직설적이며 스웨그(swag) 문화를 허용하는 브랜드의 특성을 잘 표현해 슈프림 인기의 상징이 되었다. 제품을 구매할 때마다 하나씩 주는 로고 스티커는 구매 인증을 넘어 그 자체로 수집의 대상이 될 정도다.

그런데 이 로고는 애초에 유명 미술가 바버라 크루거의 작품에서 영향을 받았다. 바버라 크루거는 1945년생 미국 여성 예술가로 세계 유수의 미술관에서 전시를 이어온 작가다. 국내에서는 2019년 아모레퍼시픽 미술관에서 《바버라 크루거: 포에버(BARBARA KRUGER: FOREVER)》를 크게 열며 인지도를 높였다. 빨간 바탕에 두꺼운 하얀색 글씨체는 1980년대 말 그녀가 작가로 데뷔한 이래로 지금까지 선보이고 있는 가장 강력한 시그니처 작업이다. 이처럼 그림

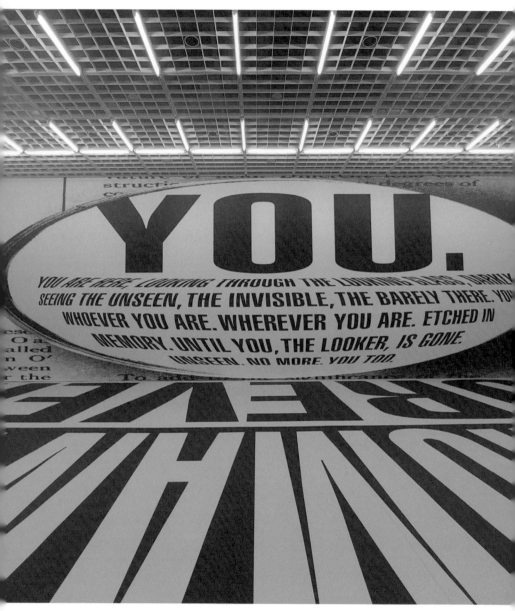

작가가 버지니아 울프의 에세이 『자기만의 방』에서 뽑은 인용문을 벽 전체에 가득 채웠다.
바닥의 글은 조지 오웰의 소설 『1984』에서 뽑은 인용문이다.
You. You are here, looking through the looking glass, darkly, seeing the unseen,
the invisible, the barely there. You. Whoever you are. Wherever you are. Etched in memory.
Until you, the looker, is gone. Unseen. No more. You too.

아모레퍼시픽 미술관에서 열린 《바버라 크루거: 포에버》전, 2019년

대신 주로 문자로 소통하게 된 배경에는 작가가 되기 전, 편집 디자이너로 일한 경력을 간과할 수 없다. 유명 패션 잡지사에서 글과 이미지를 페이지 안에 적절히 배치하는 일을 하면서 그녀는 광고가 어떻게 사람들의 소비 욕구를 자극하는지, 미디어에 등장하는 사진은 어떻게 여성의 신체 이미지를 대상화하는지를 인식하게 된다.

때마침 페미니즘 운동이 불자 그녀는 자신만의 방식으로 여러 문구를 넣는 작업을 시작한다. 대표적인 작품이 〈당신의 몸은 전쟁터다(Your body is a battleground)〉(1989)로 낙태법 철폐 시위를 응원하며 만들어졌다. 철학자 데카르트의 명언 "나는 생각한다. 고로 존재한다"를 살짝 바꿔 〈나는 쇼핑한다. 고로 존재한다(I Shop therefore I Am)〉(1987)를 만들기도 했다. 이처럼 바버라 크루거의 활동은 언어와 사진의 결합이라는 미디어의 방식을 활용해 도리어 그 이면의 문제를 지적한다.

슈프림 로고를 만들 때 제임스 제비아가 로고를 디자인해 준 친구에게 바버라 크루거의 책을 빌려주며 참고하라고 했다는 설이 있다. 그 덕분에 바버라 크루거의 작품과 유사한, 빨간 바탕에 두꺼운 글씨체의 로고가 나왔다. 재밌는 점은 바버라 크루거가 슈프림을 고소해도 모자랄 상황에, 도리어 슈프림이 자신들과 비슷한 로고를 사용한다며 다른 브랜드를 고소한 사실이다. 슈프림은 '메리드 투 더 몹(Married to the MOB)'에서 판매한 티셔츠의 문구(Supreme Bitch)를 문제 삼았다. 이에 언론은 두 회사 로고의 원조라 할 수 있는 바버라 크루거의 입장을 궁금해했다. 그녀는 한 매체의 질문에 놀랍도록 쿨한 답변을 보냈다. 아무 내용도 쓰지 않은 채 '바보들(fools.doc)'이라는 첨부 파일만 보낸 것이다. 파일에는 그들을 "쿨하지 못한 멍청이들"이라고 칭하면서 슈프림이 자

신을 저작권 위반으로 고소하길 원한다는 내용이 담겨 있었다. 글씨체와 색이 같다는 이유만으로 슈프림을 고소할 수는 없지만 슈프림이 그녀를 고소한다면 그에 맞대응함으로써 문제를 확대할 수 있기 때문이다.

크루거는 대신 슈프림을 비판하는 프로젝트를 다양하게 펼치고 있다. 한 평생 크루거가 추구해 온 예술적 가치를 슈프림이 훼손했다고 생각해서다. 가령 뉴욕에서 열린 퍼포머 비엔날레 기간에 거리 곳곳에 가짜 슈프림 팝업 스토어를 열어 스케이트보드와 티셔츠 등을 판매한 것이 대표적이다. 사람들은 슈프림 매장이라고 생각하고 줄을 서서 들어갔다. 슈프림은 비밀스러운 방식을 마케팅에 자주 활용했기 때문에 예고 없이 팝업 스토어가 열렸다고 생각하는 것도 무리가 아니었다. 매장 안에 걸린 빨간색 액자에는 슈프림 특유의 빨간색 바탕에 하얀 글씨가 쓰인 티셔츠가 걸려 있었지만, 메시지는 정작 달랐다. '누구의 희망인가? 누구의 두려움인가? 누구의 가치인가? 누구의 정의인가?(Whose hopes? Whose fears? Whose values? Whose justice?)', '당신은 이것을 원해, 당신은 이것을 구매해, 당신은 이것을 잊어버려(You want it, you buy it, you forget it)'와 같은 문구들이었다. 크루거는 창작자를 존중하지 않는 뻔뻔한 패션 브랜드들에 정의를 묻고, 욕망과 충동에 이끌리는 우리의 무감각한 소비를 비판했다. 하이라이트는 보드 위에 새겨진 '바보(Jerk)'라는 문구다. 사실 그녀의 이전 작품에도 이미 등장한 바 있는 단어인데 그때의 문구는 '바보처럼 굴지 마세요(Don't be a Jerk)'였다. 자신의 작품을 다시 활용한 흥미로운 작업이 아닐 수 없다.

'개념 미술'처럼 탄생한
'개념 패션'의 시대

킴 존스가 디올로 적을 옮기자 루이비통은 2018년 명품 업계 최초로 패션을 전공하지 않은 흑인 크리에이티브 디렉터 버질 아블로(Virgil Abloh)를 영입했다. 새로운 스타 아블로의 팬덤 덕분일까? 스트리트 아트를 품은 결과 매출은 13퍼센트나 상승했고 루이비통은 다시 한번 마크 제이콥스 시대 못지않은 인기를 끌었다. 그는 르네 마그리트(René Magritte)의 그림을 연상시키는 패션쇼를 연출하는가 하면, 유명 예술가 무라카미 다카시와 함께 전시회를 열기도 했다. 단순히 패션 분야의 크리에이터라 명명하기 힘들 정도로 예술가와 같은 행보를 보였는데 안타깝게도 지난 2021년 마흔한 살의 젊은 나이로 요절했다.

그는 위스콘신대학교 토목공학과 학사 및 일리노이 공과대학교 건축학 석사 출신으로, DJ를 하며 잠시 일탈하던 중 카녜이 웨스트(Kanye West)를 만나 인생의 항로를 바꾸게 된다. 버질 아블로와 카녜이 웨스트는 공통점이 많았다. 버질 아블로가 밟아온 코스와 비슷하게 카녜이 웨스트도 영문과 교수이던 학구파 어머니 밑에서 자라며 일리노이 주립대학교 영문과를 다니다가, 시카고 아트 인스티튜트로 전향한 엘리트다. 흑인이자 중산층 가정에서 자란, 열심히

르네 마그리트(René Magritte)는 수많은 창작자들에게 영감을 주었다.
루이비통 2020~2021 F/W 남성 컬렉션 패션쇼는 하늘 그리고 작은 사물을 크게 확대하여 초현실적 효과를 준
그림을 연상시키는 무대를 마련하였으며, 하늘과 구름 이미지를 모티브로 한 컬렉션을 선보였다.

루이비통 2020~2021 F/W 남성 컬렉션 패션쇼

버질 아블로의 조각이 곳곳에 놓여있는 로스엔젤레스 루이비통 매장

공부해 앞가림을 해야 한다는 책임감과 동시에 음악과 예술에 대한 열정이 있던 두 남자는 곧 의기투합해 음악으로 브랜딩을 해나간다. 이들이 패션에 입문하게 된 시기는 2009년 펜디에서 함께 인턴으로 일할 기회를 얻으면서부터다. 카녜이 웨스트는 이미 유명한 래퍼였고, 버질 아블로는 대학원을 졸업한 지 얼마 되지 않은 젊은이였지만 웨스트와 같이 음악 작업을 하는 크루였다.

　　버질 아블로는 이후에도 계속해서 음악 작업을 하면서 2012년 자신의 첫 번째 패션 브랜드인 파이렉스 비전을 런칭한다. 파이렉스 비전에서는 폴로, 타미 힐피거 등 청소년 시절 주로 입던 브랜드의 체크무늬 셔츠를 중고 사이트에서 약 40달러 정도에 산 후 로고를 새겨 약 550달러에 되팔았다. 옷 자체가 가진 특별한 가치보다는 그것을 만든 사람(버질 아블로)과 그 옷을 입는 사람(카녜이 웨스트를 비롯한 연예인 및 유명인, 부호)들에 대한 선망이 있었기에 가능했던 전략이다. 이후 아블로는 2013년 오프화이트를 설립하며 패션 사업을 계속해 나가는데 특히 나이키와의 협업은 대성공을 거두었다. 나이키가 후원한 마이클 조던은, 같은 시카고 출신의 흑인 버질 아블로에게 어린 시절부터의 우상이었다. 아블로는 그가 좋아하는 나이키 운동화 10켤레를 선별해 재해석한 '더 텐(The Ten)' 시리즈를 발표해 나이키 본래의 디자인을 가급적 그대로 유지하면서 케이블 타이를 추가하고 사인을 하는 등 최소한의 변형만 가한다. 아블로는 이를 '3% 접근법'이라고 불렀는데, 디자이너가 새로운 것을 창조해야 한다는 기존의 관념을 깨뜨리는 공식이기도 하다. 아블로에 의해 재창조된 나이키는 과거의 나이키와 크게 다르지 않을뿐더러 숨은그림찾기를 해야 할 정도로 잘 들여다보아야 한다. 그러나 이러한 요소는 오히려 나이키 추종자들의 관심을 끄는 면이 되기도 했다.

"내가 하는 모든 것은 17세의 나를 위한 것이다"라는 아블로의 말을 통해,
어린시절부터 그가 좋아했던 나이키 브랜드에 대한 깊은 애정을 확인할 수 있다.

**버질 아블로와 나이키의 협업을 총망라한 아트북,
『버질 아블로, 나이키, 아이콘즈(Virgil Abloh, Nike, ICONS』, 2023년, 타셴**

어떻게 보면 예술가고 어떻게 보면 사업가인 버질 아블로의 포지션은 하이브리드 시대의 표본과 같은 느낌이다. 그 자신도 항상 "내 브랜드는 거리, 그리고 인터넷에서 시작되었다. 나는 옷에 대해서 다른 생각을 한다. 사람들은 그것을 패션이라고 부르지만 나에게는 예술적 실천이다"라고 말하며 하나의 관점에 구속되기를 원치 않는다는 입장을 표명한다. 또한 창작 방식에 대해 '황당하다'는 반응이 나올 때면 "나의 변호사는 마르셀 뒤샹"이라고 설명한다. 즉, 과거의 예술가는 오랜 수련으로 손기술을 연마한 다음, 예술적 영감을 받아 함부로 다루면 안 되는 아주 귀한 작품을 만들었다면, 기계가 사람의 손보다 더 정교하고 빠른 시대의 예술가는 직접 무언가를 만들기보다는 기성품들을 활용해 아이디어와 관점을 제시하는 것이 더욱 중요하다는 태도다.

그렇다면 오프화이트와 비슷한 제품을 만들어 파는 이들에 대한 아블로의 입장은 어떨까? 그는 가짜를 신경 쓰지 않는다고 한다. 오프화이트의 목표는 판매가 아니라 오프화이트를 알리는 것이다. 나이키 운동화를 사서 누구나 케이블 타이를 끼울 수 있지만 그것이 오프화이트가 될 수 없는 이유는 그 안에 아이디어 창시자로서의 존재감이 없기 때문이다. 뒤샹의 변기도 마찬가지다. 변기 역시 공장에서 바로 살 수 있다. 그러나 뒤샹이 사서 사인한 변기 〈샘(Fountain)〉만이 그의 작품으로 여겨지듯이, 작품을 작품으로 만드는 것은 물리적인 요소가 아니라 정신적인 아우라에 있다. 똑같이 흉내 낼 수 없는 차별적인 기술력에 승부를 거는 대신, 누가 먼저 독창적인 아이디어를 제시했는지에 대한 인식으로 승부를 가르는 지적이고 예술적인 전략이다. 진짜가 무엇인지 아는 '찐팬'들은 결코 가짜를 선택하지 않는다. 이는 어쩌면 가짜를 퇴치하는 가장 강력한 방식일지도 모른다. 명품 브랜드는 도저히 따라 할 수 없

는 기법으로 제품을 만들지만 어떻게든 그 기법을 흉내 내서 만든 모조품이 전 세계에 등장하며, 일반인은 육안으로 도저히 구별해 낼 수 없다. 그렇다면 모조품을 선택하는 것이 창피한 행동임을 알리고, 스스로 진품을 선택하도록 유도해야 한다. 아무리 똑같은 그림이라고 해도 길거리에서 파는 〈모나리자〉를 선뜻 살 사람은 아무도 없듯이 말이다.

미술관으로 옮겨 온
패션쇼

루이비통의 여성복 디자인을 맡고 있는 크리에이티브 디렉터는 니콜라 제스키에르(Nicolas Ghesquiere)다. 그는 《더 타임스(The Times)》가 선정한 세계에서 가장 영향력 있는 100인으로 꼽힌 인물이자, 프랑스 레지옹 도뇌르 문화훈장을 받은 스타다. 1997년부터 2012년까지 발렌시아가에 있으며 스피디 백을 만든 장본인이기도 하다. 2023년 서울 잠수교에서 진행한 패션쇼 마지막에서 모델들 다음으로 제스키에르가 등장하며 한국에도 다시 한번 그 이름을 알렸다.

루이비통의 역대 크리에이티브 디렉터들은 예술을 대하는 스타일에서 조금씩 차이가 두드러진다. 마크 제이콥스는 유명 예술가를, 버질 아블로는 개념 미술 작가들을 선호했다면 니콜라 제스키에르는 클래식한 현대미술과 건축에 관심을 둔다. 2018년 프랑스 남부의 마그 재단 미술관 뒤뜰에서 호안 미로(Joan Miro), 알베르토 자코메티(Alberto Giacometti) 등 근대미술 거장의 조각품 사이로 모델이 워킹을 하는 패션쇼를 선보였고, 2019년 패션쇼에서는 퐁피두 센터 뒷골목을 거니는 파리지앵과 같은 쇼를 선보여 크게 화제를 모았다. 패션쇼를 펼치는 주요 공간인 루브르 박물관의 뒤뜰에 파빌리온을 짓고 퐁피두 미술관의 특징적인 외관을 고스란히 재현한 무대를 연출했다.

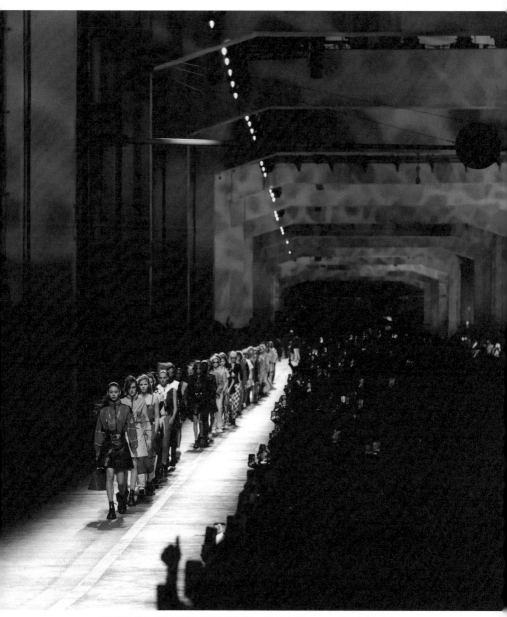

서울 한강 잠수교를 런웨이로 선택하여 화제를 모은 루이비통 2023 프리폴 컬렉션 패션쇼.
산울림의 노래 '아니 벌써'가 흘러나오는 가운데 〈오징어 게임〉의 히로인 정호연이 선두로 워킹을 시작했으며,
황동혁 감독은 패션쇼의 크리에이티브 어드바이저 역할을 맡았다.

루이비통 2023 프리폴 여성 패션쇼
©Louis Vuitton Malletier

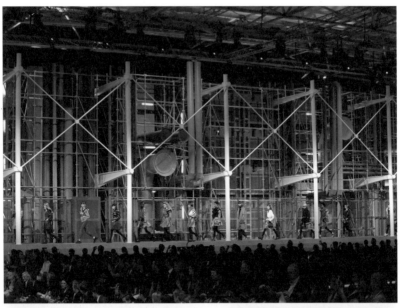

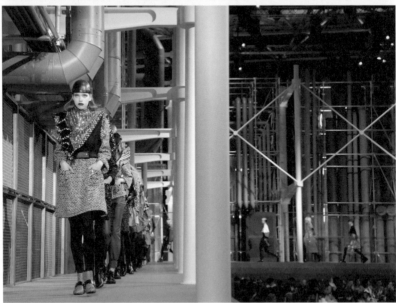

모델들이 워킹하는 배경에 퐁피두 미술관 외관을 연출한 루이비통 2019 F/W 패션쇼.
루이비통이 늘상 패션쇼를 여는 루브르 박물관 뒤뜰이지만 퐁피두 미술관으로 순간 이동을 한 것 같은,
또한 실내이지만 파리지앵들이 활보하는 거리를 보는 듯한 연출을 펼쳤다.

루이비통 2019 F/W 여성 패션쇼

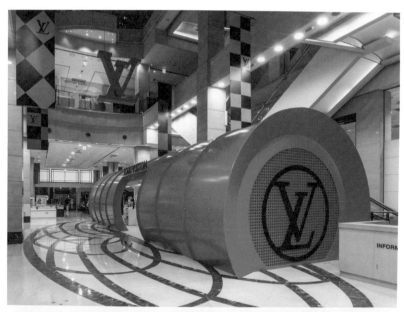

퐁피두 센터를 모티브로 구성한 신세계 백화점 루이비통 팝업 매장
©Louis Vuitton Malletier

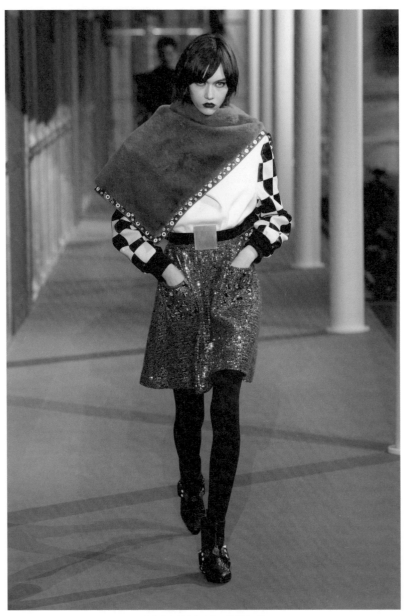

말레비치 작품의 그린 & 블랙의 조화,
사선의 구도를 패션 속에서도 찾아볼 수 있다.

루이비통 2019 F/W 여성 패션쇼
©Louis Vuitton Malletier / Giovanni Giannoni

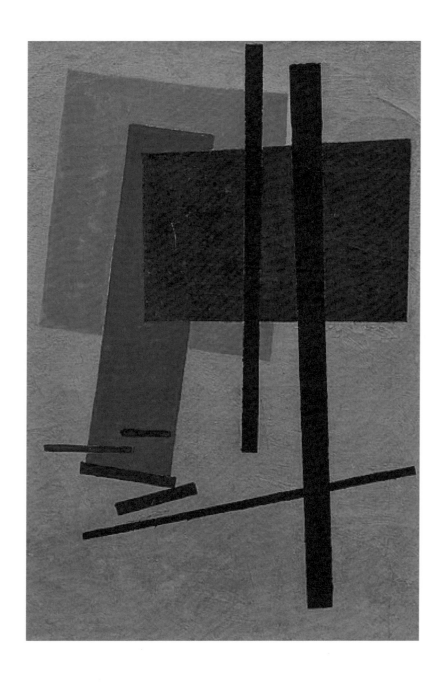

카지미르 말레비치, 〈절대주의 구성(노란색, 주황색, 초록색 직사각형과 함께)〉
1915~1916년, 캔버스에 유채, 44.5×35.5cm, 암스테르담 시립미술관

크리에이티브 디렉터가 본래부터 가지고 있던 건축 및 예술에 대한 관심, 여러 번의 패션쇼를 열며 체득한 미술관에서의 경험은 자연스럽게 패션과 아트가 결합하는 시너지를 만들어 낸다. 모델들이 입고 나온 의상에서도 카지미르 말레비치(Kazimir Malevich), 페르낭 레제(Fernand Leger), 호안 미로, 니콜라 드 스탈(Nicholas de Staël), 피에르 술라주(Pierre Soulages) 등 퐁피두 센터 컬렉션에 있는 근대 미술 거장의 작품이 연상되는 색채와 패턴이 돋보였다. 특정 작가와의 컬래버레이션이나 오마주를 언급하지 않더라도 옷을 볼 때마다 연상되는 수많은 작가의 이름에서 작품의 이미지를 읽어 내는 것은 관객의 몫이다.

오브제
노마드

요즘 루이비통이 적극 추진하고 있는 새로운 아트 컬래버레이션 영역은 디자인이다. 루이비통이 여행용 가방에서 시작된 만큼 가구라 부르지 않고 '오브제 노마드'라고 이름 붙였다. 콩고의 초대 총독이 밀림을 탐험할 때 가지고 다닌 트렁크는 널찍하게 펴면 침대가 되었고, 대서양을 건너는 타이타닉호에 승차하는 귀족들의 트렁크는 객실에 놓으면 그 자체로 서랍장 역할을 했다. 또한 소설가 어니스트 헤밍웨이를 위해서는 책을 가지런히 넣을 수 있는 트렁크를, 여행이 잦은 작곡가에게는 펼치면 책상이 되는 트렁크를 만들어 주었다. 집에서만이 아니라 호텔이나 별장에서, 크루즈 여객선 안에서도 삶은 계속 이어지고 그 모든 동선에서 함께할 수 있는 명품을 제공했다.

이를 위해 루이비통은 세계 각지의 디자이너와 협업하며 주로 디자인 전시회를 통해 신제품을 발표했다. 루이비통과 작업한 대표적인 작가로는 오르세 미술관 카페를 리노베이션한 캄파나 형제(Campana Brothers), 네덜란드의 대표적인 디자이너 마르셀 반더스(Marcel Wanders), 스위스의 디자인 스튜디오 아틀리에 오이(Atelier Oi) 등이 있다. 상업적인 디자인보다는 소재 혹은 발상의 혁신을 통해 개념적인 디자인을 해 온 사람들이다. 그렇기에 오브제 노마드는 '가구'로

버질 아블로와 무라카미 다카시가 협업한 작품이 전시되어 있다.

무라카미 다카시의 루이비통 디자인으로 장식된 도쿄의 마츠야 긴자 백화점 외관(위)
2018년 상하이 아트021의 가고시안 갤러리 부스(아래)

깜파냐 형제, 마르셀 반더스, 아뜰리에 오이 등 세계적인 디자이너와 협업한 오브제 노마드, 파리 메종&오브제, 밀라노 디자인 위크, 아트바젤 등 세계적인 아트 & 디자인 행사에서 작품을 전시하고 있다.

루이비통 서울 오브제 노마드 전시

루이비통의 오브제 노마드에 참여한 세계적인 디자이너 캄파냐 형제가 리노베이션했다.

오르세 미술관 카페
©하소희

서 실제 기능을 할 수도 있겠지만 말 그대로 '오브제'가 되어 하나의 예술품처럼 공간에 자리하는 측면이 크다. 따라서 명품 브랜드의 비즈니스는 단순히 패션에서 가구가 아닌, 실용품에서 감상품으로 확장되었다고 볼 수 있다.

오브제 노마드는 우리나라에서 2012년 광주 디자인 비엔날레를 통해 처음으로 선보인 이후, 점차 대규모 전시회를 열며 대중에게 그 역량을 과시하고 있다. 브랜드의 정체성을 유지하면서 패션에서 리빙으로 확장되는 산업의 카테고리가 각광 받는 이유는 변화하는 라이프스타일과도 관련이 있다. 과거에는 옷차림이 나를 드러내는 전부였다면 이제는 SNS를 통해 공간의 분위기까지 노출이 가능하다. 게다가 팬데믹으로 집에 머무는 시간이 길어진 것도 한 몫했다. 루이비통, 에르메스, 구찌, 펜디 등이 리빙 제품을 출시하고 마케팅을 강화하는 까닭이다.

무라카미 다카시

무라카미 다카시는 수많은 브랜드가 협업하고 싶어 하는 대표적인 작가로, 그중에서도 가장 인상 깊은 것은 그 시작을 연 루이비통과의 협업이 아닐까 싶다. 대중이 화려하고 아름다운 그의 작품을 좋아하는 만큼 전문가들 역시 그의 작품 세계를 높게 평가하는 이유는 '가벼움'으로 대표되는 팝아트와 대중문화를 일본 전통 회화의 '평면성'과 연결했다는 점에 있다. 서양화의 '원근법'이나 '명암법'은 3차원의 세계를 2차원의 평면 위에 옮기기 위해 고안해 낸 방법이다. 그래서 프랑스에서는 이를 '트롱프뢰유(trompe l'oeil: 눈속임이라는 뜻)'라고 부르기도 한다. 반면 동양화는 원근법이나 명암법을 좀처럼 쓰지 않고 만화처럼 평평하게 인물과 공간을 표현한다. 한자리에서 보았을 때의 시점이 아니라 여러 시점이 들어가기도 한다. 따라서 그림이 입체적이고 깊이가 있기보다는 밋밋하고 평평해 보인다. 그림자도 없고, 구도는 대체로 수평으로 확장한다. 19세기 말 고흐를 비롯한 유럽 화가들이 일본의 판화 '우키요에(Ukiyo-e)'를 보고 공간감을 배제하고 일러스트 같은 느낌으로 그림을 그린 것도 이 때문이다.

한편 우리는 대중문화를 가볍다고 표현한다. 깊은 지식이나 철학 없이 이런저런 흥미로운 요소들이 나열된 소비적이고 일시적인 것이라고 생각한다.

그러나 무라카미는 일본의 상위 문화가 일찍부터 서구 문화의 영향을 받았으므로 오히려 그 영향권에서 벗어난 하위 문화가 더 일본적이라 생각해 이를 전통 회화와 연결한다. 이때 평평함은 중요한 연결 고리가 된다. 일본 전통 회화에 나타난 평면적 특성을 대중문화의 얄팍함과 연결한 그의 '슈퍼플랫(Super-flat)' 이론은 도쿄 예술대학교 박사 학위 주제였을 뿐 아니라 전시회 제목이기도 했다.

여기에는 전후 일본 사람들이 겪는 공허함도 자리한다. 패전국이라는 낙인과 폭격으로 만신창이가 된 국토, 이후 폭발적인 경제 부흥, 유행의 노예가 되는 사람들, 경쟁사회에서 낙오된 이들의 오타쿠적 문화의 반영이다. 가볍고 귀엽게 보이지만 알고 보면 무라카미의 작품에 도리어 '깊이'를 만들어 낸다. 그의 이름을 뉴욕에 널리 알린 2005년 재팬 소사이어티에서의 전시 제목 '리틀 보이(Little Boy)'도 알고 보면 작은 소년만을 가리키지 않는다. '리틀 보이'는 1945년 미국이 히로시마에 투하한 원자폭탄의 코드네임이다. 그는 이 전시에 일본의 만화 작가들도 함께 참여시켜 원자폭탄 투하 이후 일본의 비극적 정서를 보여 주고자 했다. 사람들이 흔히 해바라기라고 생각하는, 루이비통의 액세서리로도 출시된 꽃 모양 모티브도 사실은 일본에서 중요한 꽃으로 여겨지는 국화다. 질서정연한 배열로 뻗어 나가는 국화의 꽃잎은 태양을 상징하고 이 국화는 일본을 의미한다고 여겨져 여권이나 황실에 납품되는 물건들에 새겨진다.

에르메스,
쇼윈도에서
가구까지

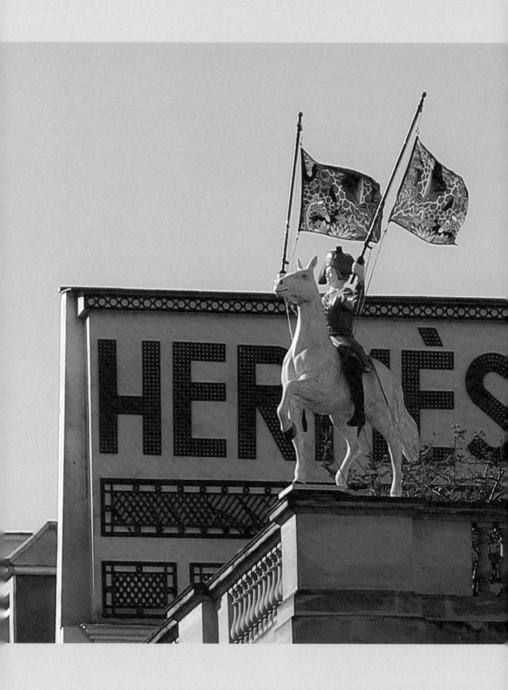

파리 에르메스 플래그십 스토어 옥상 위에 깃발 들고 있는 조각상

"아무것도 바꾸지 않기 위해 모든 걸 바꾼다"는 에르메스 창업주 티에리 에르메스(Thierry Hermes)의 말처럼 에르메스의 역사와 가치를 그대로 보여 주는 것이 있을까? 1837년 마구(馬具) 용품을 만드는 비즈니스로 시작해 오늘날 가장 대표적인 패션 브랜드로 성장했으니 말이다. 에르메스는 아들에 이어 손자로까지 가업을 이으며 러시아 황제에게 말안장을 납품할 정도로 성공했다. 그러나 3세대 경영을 맡은 에르메스 형제는 미국 여행을 통해 이제는 사람들이 말 대신 차를 탄다는 사실을 깨닫게 된다. 자신들의 비즈니스가 사양산업이 되었다고 낙담할 법도 하지만, 그들은 차에 필요한 장식을 만들어야겠다며 발상을 전환한다. 말안장을 꿰맬 때 사용하던 새들 스티치(saddle stitch) 기법으로 자동차에 실을 수 있는 여행 가방을 만들기 시작했다. 가죽을 활용한 각종 액세서리와 가구를 만드는가 하면 최근에는 화장품까지 런칭하면서 제품을 다각화해 오늘날 가장 값비싸고 럭셔리한 패션의 대명사로 자리 잡았다. 브랜드를 확장하는 과정에서 예술가와 함께한 작업은 중요한 영향을 미쳤다. 산업 디자이너와는 제품에 도안을 넣는 방식으로, 순수 미술가와는 비영리 재단을 통해 그들을 후원하는 방식으로, 아트 컬래버레이션을 통해 브랜드의 이미지를 높이는 데 성공했다.

에르메스, 마구에서
스카프와 테이블웨어로

에르메스의 확장에서 빼놓을 수 없는 것은 1937년 승마용 블라우스에 사용하던 실크로 스카프를 만든 일이다. 여성들의 마음속에 스카프만큼은 에르메스라는 생각을 각인시킬 수 있었던 요인은 그만큼 높은 품질과 아름다움 덕분인데, 특히 그림이라고 해도 좋을 만큼 화려한 패턴이 특징적이다. 100점 이상의 디자인을 만들며 에르메스 스카프 디자인의 기초를 다진 휴고 그리카(Hugo Grygkar), 사자와 호랑이 등 큰 고양이과 동물들을 생생하게 그린 디자인으로 유명한 로베르 달레(Robert Dallet) 등에서부터 조셉 앨버스(Joseph Albers), 다니엘 뷔렌(Daniel Buren), 홀리오 레 파르크(Julio Le Parc), 히로시 스기모토(Hiroshi Sugimoto)와 같은 현대미술가들과 협업한 결과다. 하우스 디자이너가 자체적으로 디자인할 때도 있지만 외부 아티스트와도 계속해서 작업해 왔다. 소량만 제작하는 만큼 끊임없이 새로운 디자인을 선보이는데 일부 빈티지 스카프는 마치 예술 작품처럼 중고 거래 매체를 통해 출시가보다 더욱 비싼 가격에 판매되기도 한다.

브랜드가 아티스트를 발굴할 때 작가의 명성도 영향을 미치겠지만, 때로는 작가의 유명세와 상관없이 브랜드가 추구하는 방향성이나 테마를 가장 잘 구현해 줄 이들을 찾을 때도 있다. 에르메스 디자인에 참여한 유일한 미국 아티

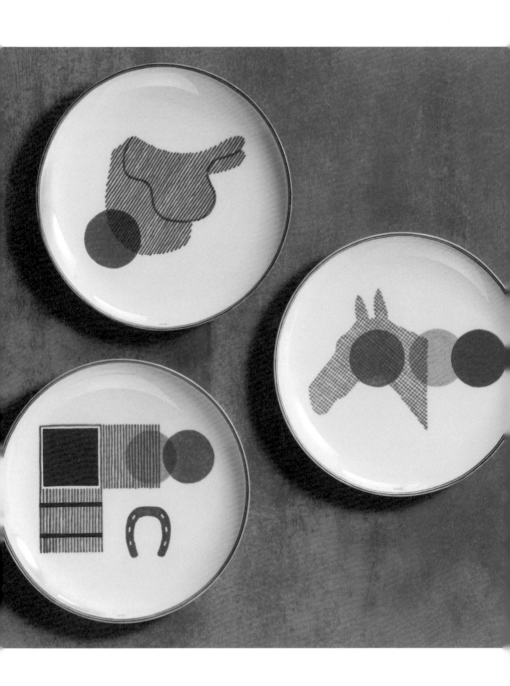

에르메스의 포세린 테이블웨어
ⓒ에르메스코리아

스트로 소개되는 커밋 올리버(Kermit Oliver)가 대표적이다. 텍사스 가축 목장 집안의 아들로, 어려서부터 그림에 재능을 보여 텍사스 서던대학교에서 미술을 전공하고 대학에서 학생들을 가르치기도 했다. 하지만 그는 안정적인 수입이 보장되고 작업 시간도 가질 수 있는 우편배달부를 직업으로 택한다. 미국 남부의 동물과 풍경, 신화를 담은 그림을 꾸준히 그리면서 은퇴 후의 삶을 영위하던 어느 날, 그는 에르메스와 인연을 맺게 된다. 당시 에르메스는 서부 미국 테마를 구현할 수 있는 디자이너를 찾고 있었고, 마커스를 설립한 니먼 마커스(Neiman Marcus)의 소개를 통해 잘 알려지지 않은 아티스트와 세계적인 브랜드의 작업이 시작되었다. 올리버의 작품을 담은 스카프는 대성공을 거두며 16개의 시리즈로 이어졌고 작가도 스미스소니언 미술관에서 전시회를 열며 노년에 확장된 작가로서의 길을 계속 걸어 나가고 있다.

에르메스에서 스카프 디자인으로 인기를 끈 제품들은 테이블웨어로 재탄생된다. 1980년대부터 시작된 찻잔, 주전자, 접시 등 에르메스의 테이블웨어는 오늘날 스카프나 가방 못지않게 사랑받는 인기 품목으로 자리 잡았다. 여기에 큰 공을 세운 것 역시 여러 아티스트의 작업인데, 베누아 피에르 에머리(Benoit-Pierre Emery)도 여기에 속한다. 스카프 컬렉터이기도 한 그는 30여 점 이상의 에르메스 스카프 디자인을 성공시켰다. 골드 모자이크 패턴은 스카프로 인기를 끈 후, 테이블웨어로 옮겨졌다. 그는 현재 에르메스 테이블웨어 크리에이티브 디렉터로 활동하며 로베르 달레의 동물 드로잉을 테이블웨어로 옮겼고 젊은 영국 디자이너 데이미언 오설리번(Damian O'Sullivan)과 함께 레이싱 카 트랙에서 영감을 얻어 만든 랠리 시리즈를 비롯한 히트작을 연이어 내고 있다.

디자인과
건축의 시대

테이블웨어의 성공은 라이프스타일 전반으로 관심이 고조되는 트렌드를 반영한다. 에르메스는 최근 가구 분야로 사업을 확대하고 있다. 이는 루이비통의 오브제 노마드, 구찌의 구찌 데코와도 비슷한 맥락이다.

에르메스는 여느 브랜드보다 먼저 가구 제작에 발을 들였다. 1928년 당대의 전설적인 가구 디자이너이자 인테리어 스타일리스트이던 장 미셸 프랭크(Jean Michel Frank)에게 에르메스의 가죽과 바느질 기법을 사용해 가구를 만들도록 제안한 것을 그 시작으로 본다. 장 미셸 프랭크는 대중적으로 잘 알려지지 않은 은둔의 디자이너였지만, 10 꼬르소 꼬모처럼 디자인 서적을 파는 곳에 가면 그의 이름으로 만들어진 책을 자주 볼 수 있다. 표지에서부터 드러나는 그의 모던한 디자인이 이 시대에도 여전히 유효하기 때문이다. 프랭크는 어떤 사조나 유파에 속하지 않은 독창적인 기법으로 옛것과 현대적인 것을 혼합하고 재료의 특성을 활용하는 방식으로 록펠러 가문을 비롯해 파리, 아르헨티나, 뉴욕 등의 세계 부호들이 초청하는 디자이너이자 스타일리스트가 되었다. 특히 '프라다, 예술의 수호자'편에서 소개한 당대 가장 아방가르드한 패션 디자이너 엘사 스키아파렐리(Elsa schiaparelli)의 파리 방돔 광장 매장의 디자인을 맡

메종 에르메스 도산 파크
©에르메스코리아

아 새장처럼 꾸미기도 했다. 그러나 그는 뉴욕 여행 중 우울증을 이기지 못하고 40대 후반에 자살로 생을 마감한다. 한 재능 있고 예민한 예술가가 감내해야 했을 삶의 무게와 그의 짧은 인생이 더욱 아쉽게 느껴지기만 한다.

1940년대에는 파리 부호들의 인테리어 스타일링을 맡은 폴 뒤프레 라퐁(Paul Dupre-Lafon)과도 협업해 가구와 조명은 물론 책상 위에 놓을 액세서리를 출시했다. 이후 1980년대에는 도자기와 같은 장식품으로 제품 라인을 확장했고, 스카프로 인기를 끈 디자인이 있으면 이를 다양한 홈 데코 라인에 적용하는 등 하나에서 다른 하나로 디자인을 확장하면서 성장을 거듭했다. 특히 '메종 에르메스 도산 파크'를 감독한 건축가이자 디자이너 르나 뒤마(Rena Dumas)가 최근 수십여 년 동안 장 미셸 프랭크를 비롯해 전설적인 디자이너들의 가구를 다시 디자인하면서 에르메스의 컬렉션을 넓히는 데 성공했다. 그녀는 에르메스의 회장 장 루이 뒤마(Jean-Louis Dumas)의 아내이자 예술 감독인 피에르 알렉시 뒤마(Pierre Alexis Dumas)의 어머니이기도 한데, 가족이기 이전에 누구보다 뛰어난 전문가이기도 하다. 메종 에르메스 도산 파크는 한국의 전통적인 가옥 형태에 영감을 받아 제작되었으며, 지하에 위치한 카페의 이름 '마당'에도 이를 반영했다.

에르메스 홈은 최근 리빙 분야에 별도의 크리에이티브 디렉터를 영입해, 밀라노 디자인 위크와 같은 국제적인 디자인 행사 때 특별 전시장을 마련해 브랜드를 홍보한다. 파리 국립미술학교(Ecole des Beaux-Arts)를 졸업하고 필립 스탁의 프로젝트 매니저로 출발해 파리 및 뉴욕에 사무실을 둔 샬럿 마커스 펄맨(Charlotte Macaux Perelman)과 큐레이터이자 예술 전문 서적을 출판해 온 알렉시 파브리(Alexis Fabry)와 함께 일하기 시작한 것이다. 르나 뒤마가 장 미셸 프랭크의

작품을 리메이크한 것처럼, 이들은 고인이 된 르나 뒤마가 만든 접이식 의자 '피파(Pippa) 컬렉션'을 재출시하며 에르메스의 플래그십 스토어에 홈 컬렉션을 구축하고 있다.

윈도
아트

에르메스의 플래그십 스토어나 백화점에 가면 밖에서부터 에르메스임을 짐작하게 하는 특별한 요소가 있다. 바로 윈도 디스플레이다. 패션 브랜드 중에서 쇼윈도에 디스플레이 개념을 처음으로 도입한 것은 발렌시아가이지만, 마네킹에 옷을 입히는 정도를 넘어서 진열장을 화려하게 완성한 브랜드는 에르메스다. 다른 브랜드가 마네킹이나 제품으로 공간을 꾸미는 정도라면, 에르메스는 연극 무대를 연출하는 것에 가깝다.

시작은 1970년대 활약한 레일라 멘사리(Leila Menchari)로 거슬러 올라간다. 튀니지 출신으로 장식미술을 전공한 멘사리는 자유로운 상상력을 발휘해 스토리가 있는 무대처럼 쇼윈도를 만들어 제품이 돋보이도록 구성하는 데 탁월한 실력과 열정을 보였다. 생 오노레 거리에 위치한 에르메스 매장의 쇼윈도 디스플레이를 성공적으로 디자인했으며 영역을 넓혀 2013년 은퇴할 무렵에는 모든 에르메스 매장의 쇼윈도 디자인을 담당했다. 또한 2017년에는 그랑 팔레에서 그동안의 쇼윈도 디스플레이를 모은 전시회를 열 정도로 독창성을 인정받았다. 전시에서는 모로코 마라케시에 있는 작업실과 작업 도구도 함께 소개되었음은 물론 35년간의 쇼윈도 디자인이 총망라되었다.

에르메스 신발을 모티브로 한 레일라 멘사리의 윈도 디스플레이, 1995년
©Guillaume de Laubier

이후에도 수많은 디자이너와 예술가가 에르메스의 윈도 디스플레이에 참여했다. 그중 최근 두드러진 활동을 보이는 아티스트는 프랑스의 듀오 디자이너 짐앤주(Zim & Zou)다. 종이, 가죽, 나무 등 다채로운 재료를 일일이 잘라 수작업으로 제작한 작품들은 에르메스의 장인정신을 고스란히 대변한다. 또한 이들이 선택한 아름다운 색채는 에르메스 제품의 화려한 색채와 자연스럽게 연결된다. 우주선, 집, 놀이동산, 동물 등을 등장시킨 화려한 무대는 레일라 멘사리의 미스터리한 세계를 연상시키며 에르메스 윈도 프로젝트의 전통을 구성한다. 윈도 디자인에 참여하는 작가는 비단 프랑스 작가에만 한정되지 않는다. 스위스 작가 올라프 브로이닝(Olaf Breuning), 일본 작가 다카시 구리바야시(Takashi Kubayashi), 고진 하루카(Kojin Haruka), 필리핀 작가 알프레도와 이자벨 애퀼리잔(Isabel and Alfredo Aquilizan), 한국 작가 잭슨홍, 권오상, 최재은, 디자인 스튜디오 길종상가 등이 쇼윈도 디스플레이에 참여했다.

은둔의
크리에이티브 디렉터

에르메스는 브랜드의 인지도에 비해 크리에이티브 디렉터가 누구인지 가장 잘 알려지지 않은 브랜드다. 브랜드의 정책인지, 역대 크리에이티브 디렉터들의 성향인지는 정확히 알 수 없지만, 패션에 관심 있는 이들조차도 에르메스의 크리에이티브가 누군지 물어보면 이름을 바로 떠올리지 못한다. 샤넬은 가브리엘 샤넬, 칼 라거펠트, 루이비통은 마크 제이콥스, 니콜라 제스키에르, 버질 아블로, 구찌는 톰 포드, 알레산드로 미켈레 등 어떤 브랜드를 생각했을 때 떠오르는 대표적인 디자이너가 있고, 이들의 스타성은 브랜드의 홍보와 직결된다. 그런데 에르메스는 디자이너 이름보다 제품명이 더 유명하다. 켈리 백이나 버킨 백처럼 여배우의 이름이 들어간 가방이 그렇다. 크리에이티브 디렉터의 스타성을 부각함으로써 얻는 장점도 있겠지만, 한 개인의 언행이나 작은 실수로 브랜드가 타격을 입을 수도 있다는 점을 생각해 본다면 디렉터를 전면에 내세우지 않는 것도 나름의 브랜드 전략이라 할 수 있다.

에르메스를 거쳐 간 디자이너들은 장 폴 고티에(Jean Paul Gaultier), 마틴 마르지엘라(Martin Margiela), 크리스토퍼 르메르(Christophe Lemaire) 등 이름만 들으면 알 만한 이들이다.

패션 앤 아트

HANDBAGS ONLINE 20-29 MARCH
Lot 138 CHRISTIE'S

A RARE, MATTE BÉTON ALLIGATOR,
WHITE TOGO, SWIFT & SOMBRERO ,
ORANGE H & CRAIE SWIFT & BLEU BRUME
CHÈVRE LEATHER SNOW FAUBOURG
SELLIER BIRKIN 20 WITH PALLADIUM
HARDWARE

HERMÈS, 2022 **GRADE: 1**

HK$ 1,400,000 – 2,200,000

에르메스 버킨 백, 크리스티 옥션

마틴 마르지엘라가 에르메스의 크리에이티브 디렉터로 활동한 시기, 그는 에르메스 브랜드의 전통을 살리며 클래식한 디자인을 이어나가는 데 성공했다. 에르메스 시절 그가 가죽, 캐시미어 등 고급스러운 소재와 장인들의 정밀한 제작 기법을 활용해 만든 옷들은 시대와 유행을 타지 않고 몸을 해방시켰다. 하지만 2000년대 중엽으로 들어서면서 패션에 대한 관심이 그 어느 때보다 고조되고, 계속해서 새롭고 놀라운 것을 만들어 내야 하는 압박감이 심해질 무렵, 마르지엘라는 에르메스를 떠난다. 2017년 벨기에 안트베르펜의 패션 박물관(MoMu)에서는 당시 그의 활동을 높이 평가하며《마르지엘라: 에르메스의 시대(Margiela: The Hermès Years)》전시를 열었다. 전시를 기획한 큐레이터 카트 데보(Kaat Debo)는 마르지엘라의 패션에서 가장 중요한 것은 여성에 대한 존중이었다고 평가한다. 몸을 편안하게 감싸는 실루엣, 헤어스타일을 망치지 않고 옷을 입고 벗을 수 있는 깊고 넓게 파인 브이라인 니트만 봐도 알 수 있다. 데보는 전시를 준비하며 마르지엘라의 제품을 소장한 사람들에게 옷을 빌렸는데, 많은 이가 주저했다고 한다. 소장품을 제공하면 전시 기간에 그 옷을 입을 수 없기 때문이다. 마르지엘라는 구매한 지 20년이 지나도 사람들이 여전히 즐겨 입을 만큼 편안한 옷을 만든 것이다.

2014년부터 현재까지 크리스토퍼 르메르의 뒤를 이어 에르메스를 맡고 있는 크리에이티브 디렉터는 나데주 바니 시불스키(Nadège Vanhee-Cybulski)다. 앞서 에르메스를 거쳐 간 마틴 마르지엘라와 마찬가지로 벨기에 안트베르펜 왕립 예술학교를 졸업했고, 메종 마틴 마르지엘라에서 근무했다. 한편 마르지엘라는 앞서 에르메스의 디자이너이던 장 폴 고티에의 스튜디오에서 일했으니, 나름대로 대를 이어 에르메스 스타일을 만든 셈이라고 할 수도 있겠다. 이들은

니트, 캐시미어, 가죽 등 고급스러운 소재를 활용해 '에르메스다운' 기본에 충실한 디자인을 펼친다. 바니 시불스키는 이를 레고 조각에 비유한다. 같은 조각이라도 어떻게 합체하느냐에 따라 전혀 다른 결과물이 나오듯이, 늘 에르메스답지만 디자이너가 어떻게 조합을 하느냐에 따라 새로움을 추구하는 브랜드라는 뜻이다.

에르메스
재단

패션 브랜드는 폭넓은 소비자를 대상으로 활동을 펼친다. 따라서 패션 브랜드와 컬래버레이션을 하면 사람들의 관심을 얻을 수 있고 인지도를 높이는 일 또한 가능하지만 긍정적인 측면만 있지는 않다. 예술이란 본래 열린 해석을 지향하는데 특정 제품과의 컬래버레이션이 너무 인기를 끌면 작품에 대한 이미지가 고착되고 오히려 한계를 만들어 버리기 때문이다. 아트 컬래버레이션을 진행할 때 아티스트가 더욱 현명하고 지혜로워져야 하는 이유다.

에르메스는 마치 이를 염두에 두기라도 한 듯 재단 활동을 통해 순수하게 아트를 후원한다. 특히 에르메스 코리아는 한국 문화예술계 발전에 기여하고자 일찍부터 에르메스 미술상을 제정한 것으로도 유명하다. 명품 브랜드에 대해 잘 알지 못하는 예술계 사람들도 에르메스 미술상 덕분에 에르메스만큼은 일찍부터 알고 있었다. 이 미술상은 2000년에 시작해 역대 유명한 작가들을 배출해냈다.

또한 에르메스 재단은 파리 국립미술학교와 협업해, 젊은 예술가들을 가죽, 실크, 목공, 금속 등 각 분야의 세계적인 장인의 스튜디오에 보내는 '레지던스 프로그램'을 진행한다. 그곳에서 기술을 익히게 하고 이를 활용해 새로운 작

품을 제작, 전시하는 흥미로운 워크숍이다. 장인의 스튜디오에서 기술을 전수받아야 하는 만큼 아티스트의 첫 번째 선발 조건은 장인과의 긴밀한 커뮤니케이션을 위한 프랑스어다. 그들의 작업 결과물은 '컨덴세이션(Condensation)'이라는 제목으로 파리의 '팔레 드 도쿄 미술관', 도쿄에 자리한 메종 에르메스 내 전시장 '르 포럼', 그리고 서울 '메종 에르메스 도산 파크'에서 순회 전시했다. 이와 같은 문화 후원 활동을 통해 에르메스는 상업적 성공보다는 가치를 중요시하는 브랜드임을 본격적으로 알렸고, 그 결과 더 높은 상업적 성공이라는 열매를 획득하게 되었다.

마틴 마르지엘라

1997년부터 2003년까지 에르메스의 크리에이티브 디렉터로 활동한 마틴 마르지엘라는 1998년 자신의 이름을 딴 브랜드 '메종 마틴 마르지엘라'를 설립해 동시에 운영해 왔다.

메종 마틴 마르지엘라는 이른바 '해체주의 패션'이라고 불린 디자인을 선보였다. 만들다 만 듯한 패션, 깨진 도자기 조각을 이어 붙여 완성한 조끼 등 어디서도 본 적 없는 스타일을 제안하는 식이었다. 이런 실험 정신과 아방가르드 패션은 전문가들의 높은 평가를 받았고 1989년 제작된 도자기 조끼는 현재 메트로폴리탄 미술관에 소장되었다. 1989년 첫 패션쇼 또한 기존의 룰을 파괴하는 것이었다. 파리 북부 20구, 아프리카 이주민들이 주로 사는 마을의 어린이 놀이터를 무대로 삼은 것부터가 그렇다. 초청장 500여 장은 지역 학교의 도움으로 어린이들이 미술시간에 패션쇼를 주제로 만든 그림을 활용했고, 패션쇼 좌석은 선착순으로 하여 맨 앞자리는 패션계의 VIP가 아니라 마을의 어린이들이 차지했다. 아이들은 모델들이 캣워크 하는 도중에도 가만히 있지 않고 무대 위로 침범하기도 했으나, 남자 모델들은 오히려 그 아이들을 들어올려 목마를 태워주기도 했다. 당시 젊은 디자이너였던 라프 시몬스가 이 놀라운 쇼를 보고 큰 감동을 받고 패션계에 종사하겠다고 마음 먹었다는 일

마르지엘라의 작품에 머리카락은 자주 등장하는 요소다. 밝은 금발에서부터 백발에 이르는 과정은
젊음에서 노년으로 진행되는 인생의 과정을 상징한다. 항상 죽음을 생각하라는 가르침을 주었던
17세기 네덜란드 정물화의 전통을 따라 〈바니타스 Vanitas〉라는 제목을 붙였다.

롯데뮤지엄에서 열린 《마틴 마르지엘라(Martin Margiela)》전, 2022년

화도 유명하다. 마틴 마르지엘라의 태도는 패션이 삶과 유리된 것이 아니고 우리의 삶과 함께 하는 것임을 보여주는 것이며 관객의 참여와 해석을 중요시하는 현대 미술의 맥락과 다르지 않다.

메종 마틴 마르지엘라의 패션 중에서 대중에게 가장 널리 각인된 디자인은 신발 앞코가 둘로 갈라진 타비 부츠다. 일본의 전통 신발 게다를 신을 때 착용하는 버선인 '타비' 모양으로 만들어진 부츠로 이제는 메종 마틴 마르지엘라의 시그니처 디자인이 되었다. 심지어 재킷, 가방 등에 브랜드 이름이나 로고 대신 4개의 사선 방향 스티치를 넣는 것도 브랜드의 정체성으로 자리 잡았다. 간판이나 라벨에 브랜드 이름과 함께 쓰여 있는 0부터 23까지의 숫자는 나름의 분류법에 따라 제품을 나눈 표시로 신비감을 더한다. 신비주의는 마틴 마르지엘라에게도 적용되었다. 그는 지금까지 한번도 얼굴을 드러낸 적이 없다. 패션 업계에서는 크리에이티브 디렉터가 스스로 유명인이 되는 경향이 강해지고 있지만 그는 은둔자의 길을 고수한다. 그를 주제로 한 다큐멘터리 영화 〈마르지엘라〉에서도 마르지엘라는 손과 목소리만 등장할 뿐 얼굴은 나오지 않는다.

마틴 마르지엘라는 2003년에는 에르메스를 떠났고, 2009년에는 자신의 브랜드에서조차도 떠나 현재는 예술가의 길을 걷고 있다. 안트베르펜 왕립 예술학교에서 순수미술을 전공하고, 패션을 시작하기 전인 1997년, 이미 로테르담의 보이만스 판뵈닝언 미술관에서 첫 패션 전시회를 연 마르지엘라는 패션 디자이너를 그만두고 아트로 돌아와 2021년 파리 라파예트 재단(Lafayette Antici-pations)에서 현대미술을 주제로 첫 전시를 열었다. 이 전시는 베이징 엠 우즈(M Woods) 미술관을 순회해 서울 롯데뮤지엄에서도 열렸다. 약 3년간의 준비 기간

롯데뮤지엄에서 열린 《마틴 마르지엘라(Martin Margiela)》전, 2022년

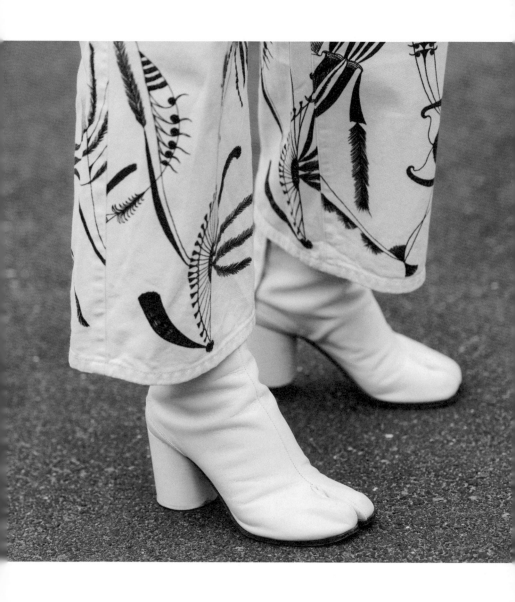

메종 마틴 마르지엘라의 타비 부츠

을 거친 작품들은 설치, 조각, 콜라주, 영상 등 여러 장르로 구성되었다. 거대하게 확장된 〈붉은 손톱들(Red Nails)〉, 인조 피부로 만든 두상에 금색, 갈색, 회색에 이르는 5가지 색색의 가발을 씌운 〈바니타스(Vanitas)〉 등 패션 산업의 가면과도 같은 요소들로 가득 찼다. 예술적 재능이 있지만 결코 얼굴을 알리고 싶지 않았던 지극히 독립적인 인물이 겪었을 마음의 혼란함이 짐작되는 바다.

샤넬,
가장 유명한 여성
디자이너가 되다

1921년 출시된 샤넬의 향수 No.5

수많은 명품 브랜드가 혁신적인 창업주의 이름을 달고 있는 만큼 창업주의 스토리는 아카이브 전시의 메인 테마일 수밖에 없다. 그중에서도 샤넬은 유독 창업주의 스토리를 강조하는 브랜드다. 가브리엘 샤넬(Gabrielle Chanel, 이하 브랜드는 '샤넬', 창업주는 '가브리엘 샤넬'로 구분)의 삶으로 거슬러 올라가 그녀가 언제, 어떻게 만들었고, 왜 그런 이름을 붙였는지를 유추해 모든 디자인을 설명하는 식이다. 샤넬에서 가브리엘 샤넬은 마케팅의 원천 그 자체고, 신화를 다루는 방식과 유사하다.

신화
탄생

불우한 어린 시절은 신화의 기본 전제다. 가브리엘 샤넬은 열두 살 때 어머니를 여의고 언니와 함께 수녀원으로 보내졌다. 성인이 되어 재봉사이자 카페의 가수로 활동하던 시기, 뛰어난 매력으로 부유한 가문의 남자들을 만나며 상류층의 세계에 눈을 뜬다.

가브리엘 샤넬의 재능을 발견하고 이끈 이들은 그녀의 남자친구들이었다. 전 기병대 장교이자 섬유업 후계자였던 에티엔 발상(Etienne Balsan)을 사귀며 그녀는 남자친구의 옷을 빌려 입고 승마하기 시작했다. 이때 그녀는 여성에게도 치렁치렁한 드레스가 아닌 심플하면서도 기능적인 옷이 필요하다는 사실을 깨닫는다. 발상의 친구였다가 그녀를 사랑하게 된 아서 카펠(Arthur Carpel, '보이 카펠'이라는 이름으로 더 알려져 있다)은 휴양 도시 도빌로 함께 여행을 다니며 그녀가 새로운 세계에 눈을 뜨도록 도와주었고, 사업을 시작할 수 있게 후원했다. 가브리엘 샤넬은 깃털이 달린 화려한 모자 대신 깔끔하고 세련된 모자를, 긴 헤어스타일 대신 짧은 단발을, 코르셋으로 허리를 조여 맨 드레스 대신 일자로 떨어지는 재킷을 만들며 신여성을 대표하는 디자이너로 떠오른다. 이후 그녀는 러시아의 드미트리 파블로비치 대공(Grand Duke Dmitri Pavlovich)에게는 조향사를

패션 앤 아트

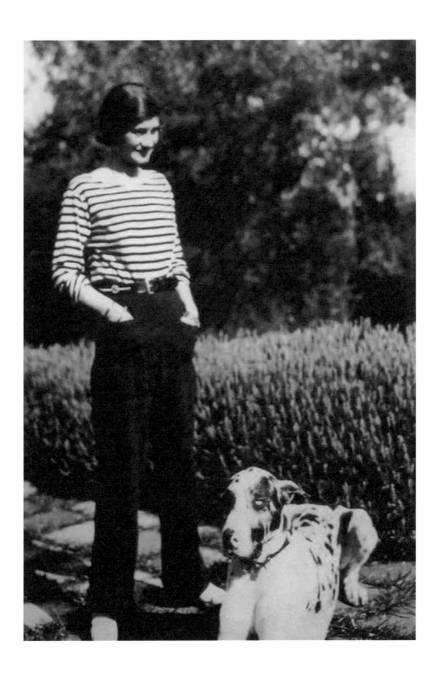

마리니에르 룩을 입고 포즈를 취하고 있는 가브리엘 샤넬

소개받았고, 영국의 공작 휴 리처드 아서 그로스베너(Hugh Richard Arthur Grosvenor)와 함께한 스코틀랜드 여행에서는 트위드 원단을 발견했다.

전 남자친구들의 이름은 샤넬 립스틱에도 등장하지만 신분 차이로 그 누구와도 결혼하지 못한다. 가브리엘 샤넬 개인의 슬픔이었지만, 이러한 운명은 그녀를 신화로 만드는 데 일조했다. 동화 속 주인공처럼 마침내 왕자와 결혼해 오래오래 행복하게 살았다면 오늘날 그녀의 이름은 잊혔을지 모른다. 그녀는 누군가의 부인이 되지 않았기 때문에 샤넬이라는 이름을 지킬 수 있었다. 브랜드에서 그녀를 소개할 때 사용하는 '마드모아젤 가브리엘 샤넬'이라는 표현부터가 그렇다. 프랑스에서는 결혼하지 않은 여성에게는 '마드모아젤', 결혼한 여성에게는 '마담'이라는 호칭을 붙이지만 일정 이상의 나이와 연륜을 갖춘 여성은 결혼 여부와 상관없이 존경의 의미를 담아 '마담'이라고 부른다. 하지만 그녀에게만큼은 '마드모아젤 샤넬'이라는 호칭을 사용했다. 이는 어쩌면 동정녀 마리아를 연상하는 신비주의를 담으려는 의도는 아니었을까? 정작 그녀의 삶은 남자친구들에 의해 상류사회로 진출한 면이 있었으니 신데렐라가 왕자님을 만난 이야기와, 자신의 힘으로 성공한 페미니즘의 스토리는 수많은 사람의 호기심과 관심을 자아냈고, 책과 영화로 여러 차례 만들어졌다.

샤넬의
기호

롤랑 바르트(Roland Barthes)는 『현대의 신화(Mythologies)』를 통해 신화에는 두 가지 의미가 있다고 말한다. 하나는 그리스 로마신화 같은 옛날이야기이고, 다른 하나는 사회의 다수가 진짜라고 여기는 생각이나 사상, 한 사회의 보편적인 믿음이다. 샤넬은 두 번째 의미를 택해, 마치 바르트의 이론을 실천하기라도 하듯이 많은 것을 신화화했다. 산드로 보티첼리(Sandro Botticelli)의 그림에서처럼 바다에 조개가 떠 있고, 그 위에 벌거벗은 여자가 서 있으면 바로 '비너스'라고 알아차리듯이 사람들은 긴 진주 목걸이를 보고 샤넬을 떠올린다. 그 외에도 '샤넬' 하면 머릿속에 떠오르는 몇몇 이미지들이 있다. 일자로 떨어지는 재킷, 트위드 원단, 알파벳 C를 거꾸로 교차시켜 그녀의 예명 코코 샤넬(Coco Chanel)의 약자를 연상하게 하는 로고, 하얀 카멜리아 꽃, 블랙 컬러, 블랙 미니 드레스, 각진 사각형의 향수병, 숫자 5···. 일반명사이던 사물들은 어느덧 샤넬의 아이콘이 되었다.

먼저 숫자 5를 보자. 샤넬에는 유독 5가 들어가는 제품이 많다. 그중에서도 '넘버 5(No. 5)'라는 이름의 향수가 잘 알려져 있다. 그냥 5가 아니라, '넘버 5'인 이유는 향수의 제작 과정에서 기원한다. 샤넬의 이름을 붙인 향수를 제작

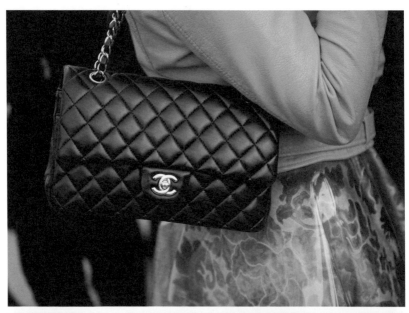

샤넬을 떠오르게 하는 진주 목걸이와 검은색 가방

하기 위해 조향사 에르네스트 보(Ernest Beaux)는 다섯 가지 샘플을 만들었고 그 중 가브리엘 샤넬은 다섯 번째 시안을 골랐다. 그리고 향수의 이름은 그대로 넘버 5가 되었다. 5는 가브리엘 샤넬이 가장 좋아한 숫자이기도 하다. '2.55' 라는 이름이 붙은 가방도 있는데, 1955년 2월에 만들어졌다는 이유에서다.

사자 역시 샤넬의 아이콘으로 꼽힌다. 가브리엘 샤넬은 남자친구 보이 카펠이 급작스러운 사고로 사망하자 그를 잃은 슬픔을 잊기 위해 베네치아로 떠나고 도시의 수호성인 성 마르코를 상징하는 사자를 발견한다. 사자는 8월생인 가브리엘 샤넬의 별자리이기도 하다. 이후 그녀의 집에는 항상 사자 조각이 함께했고, 샤넬 제품에도 사자가 등장하기 시작했다.

샤넬에서는 이 모든 이야기를 지속적으로 강조하며, 공식 홈페이지 외에 별도의 홈페이지 '인사이드 샤넬(https://inside.chanel.com/)'을 통해서도 설명한다. 홈페이지에서는 카멜리아 꽃, 사자, 도빌, 베네치아 등 샤넬의 스토리를 구성하는 세계관을 소개한다. 샤넬의 대표적 아이콘은 '패션의 어휘(Vocabulary of Fashion)'에 요약되어 있다. 샤넬은 다른 그 어떤 예술가와의 협업보다도 창업주를 예술가로 만드는 것이 가장 지속 가능한, 영향력 있는 방법임을 잘 아는 듯하다. 가브리엘 샤넬이 좋아한 오브제는 하나의 아이콘이 되어 끊임없이 반복적으로 등장하고 샤넬이라는 신화를 완성한다.

샤넬과
전시회

전시회는 샤넬의 기호를 다양한 맥락에서 소개할 수 있는 적절한 수단이며, 패션쇼에 비해 사람들을 오랜 시간 머물게 할 수 있는 효과적인 방법이기도 하다. 2016년 샤넬은 전시회 장소로 베네치아를 택했다. 가브리엘 샤넬의 추억과 이후 샤넬 패션에 등장한 수많은 아이콘의 원천이 있는 곳, 누구나 방문하고 싶어 하는 관광지라는 점에서 샤넬의 전시를 열기에 최적의 장소였다. 전시를 기획한 수석 큐레이터 장 루이 프로망(Jean Louis Froment)은 롤랑 바르트의 1967년 논문 「패션의 언어(The Language of Fashion)」를 언급하며 전시를 소개한다. 바르트는 이 글에서 "오늘날의 문학사에 관한 글을 본다면, 당신은 거기서 새로운 클래식한 저자명을 하나 발견하게 될 텐데 그 이름이 바로 코코 샤넬이다. 샤넬은 종이에 잉크로 쓰는 것이 아니라, 천을 이용해 형태와 색을 쓴다"라고 설명한다. 다시 말해 샤넬 자체가 스토리텔러가 되었다는 것이다. 장 루이 프로망은 전시에 '문화 샤넬(Culture Chanel)'이라는 제목을 붙임으로써, 가브리엘 샤넬의 애칭인 코코 샤넬과 동일하게 알파벳 C를 반복하는 언어유희도 놓치지 않았다.

종교 의복을 주제로 한 2018년 메트로폴리탄 미술관의 멧 갈라 전시《천상

메간 헤스는 런던 리버티 백화점의 아트 디렉터로 활동하였으며, 글로벌 브랜드와 협력하는 가장 인기있는 일러스트레이터로 활동하고 있다. 샤넬의 스토리를 담은 장면이 전시되어 있다.

서울숲 갤러리아포레 더서울라이티움에서 열린 《메간 헤스 아이코닉》전, 2018년

의 몸: 패션과 가톨릭의 상상력(Heavenly Bodies: Fashion and the Catholic Imagination)》에서도 단연 돋보인 것은 샤넬이었다. 인간의 몸과 정신을 구분하는 이원론적 관점에서 정신이 고상하고 우아한 것이라면 몸은 저속한 욕망의 원천이다. 아담과 이브가 에덴동산에서 쫓겨나면서 인식하게 된 점도 육체의 벌거벗음이다. 종교인들은 육체보다는 정신을 중요하게 여기기에 검소한 옷차림을 한다고 생각하지만 실제로 종교에서 의복이 얼마나 중요한 역할을 하는가? 종교와 육체의 대립되어 보이는 주제를 종교와 패션이라는 새로운 관점으로 접근하는 행사에서 단연 샤넬의 십자가 장신구, 검은색과 흰색의 대비, 긴 진주 목걸이는 빛을 발했다. 이는 모두 종교 의복으로부터 영감을 얻은 것이다. 가브리엘 샤넬은 열두 살부터 열여덟 살까지 오바진(Aubazine)의 수녀원에서 성장하며 수녀들의 단정하고 검은 옷, 사제들의 긴 묵주 목걸이, 그에 반하는 화려한 스테인드글라스 장식, 수위의 열쇠 꾸러미 등에서 강렬한 인상을 받았고 이를 보편적인 패션의 언어로 치환한다. "내 삶이 마음에 들지 않았고 그래서 내 삶을 창조해냈다"는 그녀의 표현처럼 가브리엘 샤넬의 삶이 반영된 패션은 솔직하고 자전적인 현대미술가의 작품을 보는 듯한 인상을 남긴다. 샤넬은 예술가와 직접적인 컬래버레이션을 하지 않지만 지금까지의 행보를 통해 패션이 한 시대의 문화를 담은 기호가 될 수 있음을 보여 주었다. 샤넬의 어휘를 특정한 아이콘으로 만들고, 그것이 저마다의 시선에 따라 다른 기호로 해석됨으로써 끊임없이 이어지는 영생을 부여받는다.

패션보다 유명한
샤넬 패션쇼

1983년부터 2019년 타계할 때까지 무려 30년이 넘도록 샤넬에서 크리에이티브 디렉터로 일한 칼 라거펠트가 샤넬에서 한 역할은 사람들의 머릿속에 샤넬의 아이콘을 각인시키는 것이었다. 그는 샤넬에 관한 연구를 토대로 가장 기본적인 개념만을 남겼고 그것을 반복하고 강조하는 전략을 택했다. 라거펠트는 수많은 책을 읽고 여러 언어를 구사하며 점차 기획자로 변모해갔다.

프랑스에서 활동한 튀니지 출신의 유명 디자이너 아제딘 알라이아(Azzedine Alaïa)는 칼 라거펠트를 가리켜 그가 과연 가위를 잡아 보기라도 했겠냐며 비판하기도 했다. 그러나 라거펠트는 가위를 들고 직접 재봉하는 일보다는 샤넬의 브랜드 명성을 잇는 일이 크리에이티브 디렉터로서의 중요한 임무라고 여긴 듯하다. 그가 사활을 건 분야는 패션쇼다. 라거펠트는 패션쇼가 옷 이상으로 중요하다고 생각하는 듯 기발한 패션쇼를 만들어 냈고, 그때마다 가브리엘 샤넬의 스토리는 중요한 테마로 작용했다. 하얗고 단정한 캉봉 거리(Rue Cambon)의 샤넬 본사 빌딩, 위스키병에서 아이디어를 얻은 사각형의 샤넬 넘버 5 향수를 기둥처럼 거대하게 키운 조형물, 가브리엘 샤넬이 말년을 보낸 스위스의 아름다운 풍경, 베네치아를 추억하는 사자 조각 등이 패션쇼에 등장한 것이

다. 거대한 빙하는 샤넬 넘버 5를 개발할 때 조향사 에르네스트 보가 신선한 공기를 찾아 북극까지 찾아간 일을 기념하는 조형물이다. 바닷가처럼 바닥에 모래를 깔고 진짜 물을 끌어와 완성한 해변 콘셉트는 또 어떠한가? 이는 모자와 스포츠 의류를 디자인한 곳이자 카멜리아 꽃을 발견한 도빌의 풍경이다. 패션쇼는 샤넬의 스토리를 알리는 매개이기도 하면서 동시에 사람들이 샤넬을 어디까지 알고 있는지 확인하는 테스트이기도 하다.

사람들은 라거펠트가 기획한 샤넬의 패션쇼를 보며 영화를 관람했을 때 이상의 감동을 받았고, 시즌마다 그랑 팔레가 완전히 새로운 장소로 탈바꿈되는 경이를 목도했다. 이뿐만 아니라 라거펠트는 직접 영화를 감독하기도 했는데, 가수 퍼렐 윌리엄스(Pharrell Williams)를 주인공으로 한 〈환생〉도 그중 하나다(이후 그는 버질 아블로의 뒤를 이어 루이비통의 남성복 크리에이티브 디렉터로 발탁되었다). 퍼렐 윌리엄스는 극에서 산중 호텔의 엘리베이터 보이로 등장한다. 어느 날 이 호텔에 한 여인이 묵는데 그녀는 엘리베이터 보이의 유니폼을 꼼꼼히 관찰한 후 돌아간다. 그녀가 바로 가브리엘 샤넬이다. 엘리베이터 보이의 유니폼에서 받은 영감은 짧은 트위드 재킷으로 탄생했다. 이 시기는 그녀가 제2차 세계대전 이후 은둔하며 스위스 호텔을 전전하던 시절이다. 프랑스 파리가 독일군에 점령당하는 수모를 겪은 만큼 독일 장교와 사귀던 가브리엘 샤넬은 파리에 남을 수 없었다. 앞서 영국 공작을 사귈 때 알게 된 윈스턴 처칠(Winston Churchill)의 도움으로 스위스로 망명해 9년을 보낸 후, 1953년 70대의 나이로 파리에 돌아와 짧은 트위드 재킷으로 다시 한번 화제를 모은다.

샤넬의 보디가드,
칼 라거펠트

패션계에는 유난히 프랑스인이나 이탈리아인이 많다. 라거펠트 역시 그중 한 명일 것 같지만 예상과 달리 독일 함부르크 출신의 디자이너다. 프랑스어, 영어 등을 독학했을 정도로 영특했으며 어려서부터 그림에 뛰어난 재능을 보였다. 미술을 좋아하고 프랑스를 동경하던 그는 고등학교 시절 파리로 건너가 국제양모사무국(International Wool Secretariat)이 주최한 디자인 대회에서 우승을 차지하며 존재를 알렸다. 이브 생 로랑이 당시 그의 경쟁자였다. 이후 피에르 발망, 장 파투, 끌로에, 발렌티노 등 여러 브랜드를 거쳐 1965년 펜디의 모피 디자이너로 자리를 잡았다. 1980년대부터는 샤넬의 디자이너를 겸업했다. 당시만 해도 펜디와 샤넬 모두 지금과 같은 명성이 아니었다. 펜디는 창업주가 사망한 후 다섯 딸이 운영하고 있을 때였고, 샤넬은 1971년 가브리엘 샤넬이 세상을 뜨자 브랜드 가치가 점차 하락하던 시기였다. 라거펠트는 두 브랜드를 살려내는 역할을 충실히 수행하며, 1984년 자신의 이름을 딴 브랜드도 출시했다. 또한 만화를 제작하기도 했고 사진을 찍었으며 영화감독으로도 일하는 등 여러 분야에서 활동하다 2019년 타계했다.

라거펠트는 샤넬의 신화를 강화하는 데 큰 역할을 했지만, 그 과정을 통해

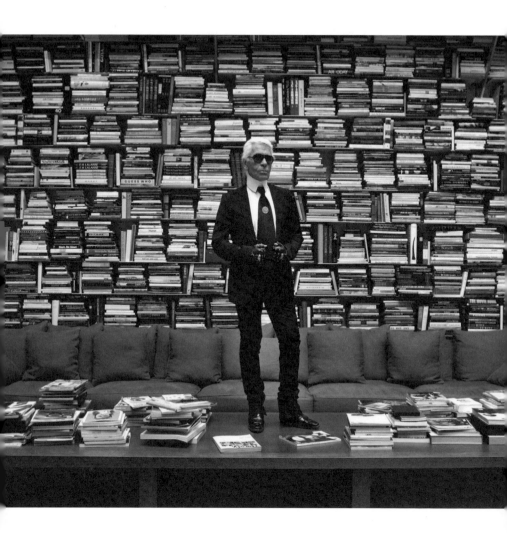

칼 라거펠트와 대학교 도서관을 방불케 하는 그의 서재

자신의 신화도 완성했다. 독특한 외모는 신화를 구축하기에 용이하다. 검은 정장에 검은 가죽 장갑, 검은 선글라스, 흰색 셔츠, 그리고 뒤로 묶은 꽁지머리는 라거펠트의 트레이드마크다. 그를 닮은 테디베어와 바비인형 등이 출시될 정도로 대중적인 인지도와 인기를 얻었다. 많은 사람이 그의 사생활에 관심을 보이면서 세계 곳곳에 있는 집이 공개되기도 했는데, 대학교 도서관을 방불케 하는 20만 권의 책이 쌓인 서재가 압권이었다. 책은 그에게 영감의 원천이었고, 독서광이던 가브리엘 샤넬과의 공통점이기도 했다.

피터 마리노

샤넬 플래그십 스토어에 설치된 작품의 영향 때문인지 이제는 장 미셸 오토니엘(Jean Michel Othoniel)의 작품만 보아도 샤넬을 떠올리는 이들이 많은데, 이 연결 고리에는 걸출한 공간 디자이너 피터 머리노가 있다. 머리노는 청담동의 샤넬 플래그십 스토어를 포함해 전 세계 대부분의 샤넬 매장의 내외부 인테리어를 담당했다. 그의 장기는 공간에 현대미술 작품을 적절하게 배치하는 것이다. 특히 샤넬 뉴욕 지점을 리노베이션하면서 계단 사이에 설치한 장 미셸 오토니엘의 작품은 무려 18미터에 달하는데, 작가의 작품 중 최대 크기다. 오토니엘은 본래 6미터 정도를 생각했지만 머리노가 조금 더 크게 제작할 것을 요청하면서 오토니엘도 자신의 한계에 도전하는 작업을 마칠 수 있었다고 회고했다. 오토니엘의 구슬 작품은 샤넬의 시그니처 디자인이라 할 수 있는 긴 진주 목걸이를 연상시킨다.

그레고어 힐데브란트(Gregor Hildebrandt)의 작품도 샤넬의 상징처럼 여겨진다. 힐데브란트가 주로 사용하는 오래된 레코드판의 블랙 컬러는 샤넬의 블랙과 아름답게 조화를 이루며 공간을 미술관처럼 변모시킨다. 작가가 하나하나 고른 의미 있는 음반으로, 관객들은 들리지 않는 소리를 상상하게 된다. 특히 힐데브란트는 가브리엘 샤넬과 깊은 우정을 나눈 장 콕토의 영화 테이프를 이

용해 작품을 만들기도 했다. 단지 블랙이라는 컬러에서만 샤넬과의 공통점을 찾은 것이 아니라 의미 면에서도 연결되는 지점을 만들어 냈다. 그 외에도 울림을 주는 문구를 활용해 작업하는 제니 홀저(Jenny Holzer), 사막에 스스로 고립된 채 가는 선을 그으며 수도승 같은 삶을 살다 간 애그니스 마틴(Agnes Martin)의 작품 등으로 샤넬 매장 자체를 상설 미술관으로 만든다.

공간을 디자인할 때 큐레이터만큼이나 작품 선정에 공을 들이는 피터 머리노는 코넬대학교 건축학과 출신으로 1970년대 말 앤디 워홀의 작업실 '팩토리' 인테리어를 맡으며 미술에 눈을 떴다. 팩토리를 통해 여러 예술가를 알게 되었고, 이브 생 로랑을 만나 그의 집 인테리어를 맡으면서 아트 퍼니처(Art Furniture)의 대부로 꼽히는 클로드 라란(Claude Lalanne)과 프랑수아-자비에 라란(Francois-Xavier Lalanne) 부부와도 인연을 맺게 되었다. 미술에 대한 지식을 쌓는 한편 건축가로도 이름을 알려 1985년 '바니스뉴욕' 백화점을 시작으로 1993년까지 미국 전역의 바니스뉴욕 체인을 도맡아 디자인했다. 백화점은 19세기 말부터 1990년대까지 한 세기 동안 쇼핑계를 풍미했지만 백화점이 보편화되자 명품 브랜드에서는 백화점 못지않은 플래그십 스토어를 짓기 시작했다. 프랑스식으로 '메종(Maison)', 이탈리아식으로 '카사(Cassa)'라 이름 붙여진 이 공간들은 단순히 물건을 진열해 판매하는 곳이 아니라 브랜드가 무엇을 지향하는지를 종합적으로 보여 주는 경험의 장소였다. 피터 머리노가 설계한 아르마니 뉴욕 플래그십 스토어는 《뉴욕 타임스》로부터 "고객이 브랜드에 대해 느끼는 정체성에 건축 디자인이 중요한 역할을 할 수 있음을 증명한 사례"라는 극찬을 받으며 새로운 쇼핑 경험의 시대를 열었다.

머리노는 현재 일흔이 넘었지만 바이크족의 패션을 고수하며 현역을 뛰고

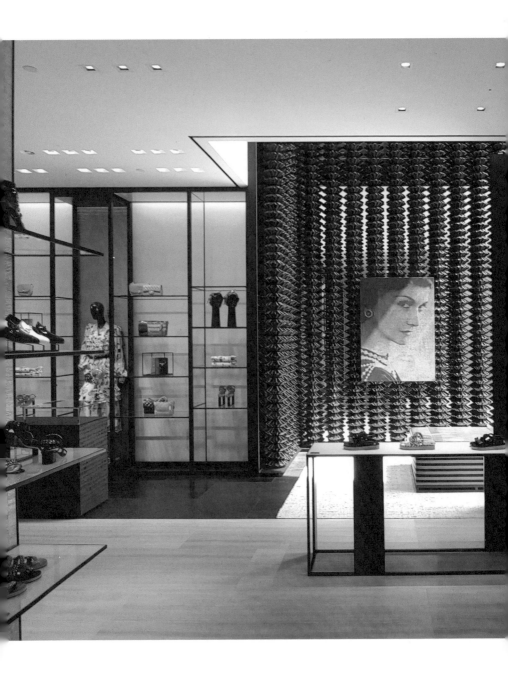

서울 샤넬 플래그십 스토어의 그레고어 힐데그란트 작품 앞에 가브리엘 샤넬 사진

있다. 청담동의 디올(건축은 크리스티앙 드 포잠박, 실내 인테리어는 피터 머리노), 샤넬(실내외 모두), 루이비통(건축은 프랭크 게리, 실내 인테리어는 피터 머리노)도 모두 그의 작품이다. 명품 브랜드는 외주 업무를 맡길 때 '단독'을 요구하며 콧대를 세우는 것이 일반적이다. 그럼에도 다른 브랜드를 도맡은 디자이너에게 자신들의 브랜드를 맡길 정도라니, 그를 찾을 수밖에 없게 만드는 경쟁력이 대단하다.

프라다,
예술의 수호자

PRADA

밀라노 프라다 재단

1913년, 마리오(Mario Prada)와 마르티노 프라다(Martino Prada) 형제가 밀라노에서 가장 화려한 명품 거리인 비토리오 에마누엘레 2세(Vittorio Emanuele II) 갤러리아에 고급 여행 용품을 판매하는 매장을 열었다. '프라다 형제'라는 뜻의 '프라텔리 프라다(Fratelli Prada)'에서는 직접 만든 가죽 제품과 영국에서 수입한 핸드백, 여행용 액세서리 등을 판매했다. 이탈리아 왕실에 제품을 공식으로 납품하는 업체로 인정받을 정도로 성장했으며, 이때부터 로고에 이탈리아 왕실 문양을 새겨 넣게 되었다. 당시의 가장 대표적인 상품은 내부에 서랍이 달린 여행용 가방으로 지금도 종종 앤티크 경매에서 빈티지 제품을 볼 수 있다.

이후 약 100년의 역사를 거치면서 프라다도 흥망성쇠를 겪었다. 여러 명품 브랜드에 밀려 위기를 겪은 적도 있지만, 다른 브랜드들을 흡수하며 사세를 확장하기도 했다. 오늘날 프라다는 이탈리아를 대표하는 명품 브랜드로 자리 잡았고 가장 예술적이고 혁신적인 브랜드라는 이름을 획득했다.

프라다
마파

대중에게 프라다를 각인시킨 계기가 2006년 개봉한 영화 〈악마는 프라다를 입는다〉라면, 예술과 관련해서는 단연 2005년 세워진 작품 〈프라다 마파(Prada Marfa)〉를 꼽을 수 있다. 명품 매장을 떠올리게 하는 이 작품에는 진짜 프라다 구두와 가방이 진열되어 있다. 도둑이 들어 제품을 모두 도난당한 적도 있는데 다행히 신발은 한 짝만 전시하고 있었다고 한다. 현재는 남은 한 짝을 전시하고 있으며 이번에는 훔쳐 가지 못하도록 신발 안쪽에 못을 박아 고정했다. 비욘세가 이곳을 찾아 인증 사진을 찍고 SNS에 남기면서 더욱 유명해졌고, 심지어 심슨 만화에 등장하기도 했다. 또한 사막의 프라다 매장 사진은 인테리어 소품으로 인기리에 판매되기도 한다. 대체 왜 사막에 프라다 매장이 생겨난 것일까?

놀랍게도 이것은 프라다가 만든 매장도, 프라다가 의뢰해 완성된 아트 컬래버레이션 작품도 아닌 북유럽 출신의 작가 듀오 엘름그린과 드라그세트(Elmgreen&Dragset)의 작품이다. 미카엘 엘름그린(Michael Elmgreen)과 잉가르 드라그세트(Ingar Dragset)는 뉴욕 첼시 지역에 점차 많은 인파가 몰리고 명품 매장이 들어서면서 갤러리가 쫓겨나는 젠트리피케이션을 목격하고 이를 작품의 주제

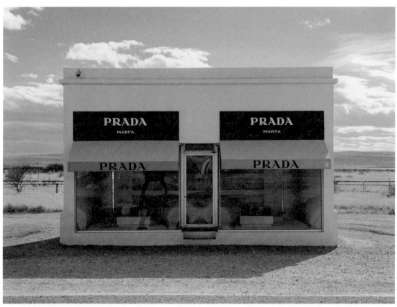

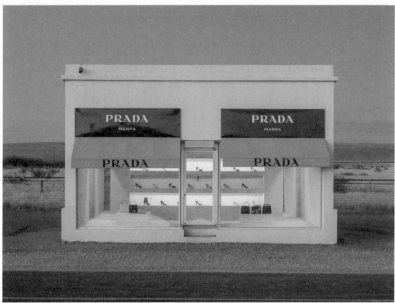

엘름그린과 드라그세트 〈프라다 마파〉

로 잡았다.

첫 시작은 타냐 보낵더 갤러리(Tanya Bonakdar Gallery)에서 2001년 열린 전시로, 유리 창문에 '오프닝 순 프라다(Opening Soon PRADA)'라고 써 놓으면서부터였다. 사람들은 이것이 작품이 아니라 이제 갤러리가 문을 닫고 프라다가 들어선다는 문구라고 생각했다. 이러한 오해를 불러일으키는 것도 작가의 의도 중 하나였다. 갤러리 안은 텅 비었고 벽의 모서리에 시계만이 설치되어 있었다. 브랜드 중에서도 프라다를 선택한 이유는 우연히 신문에서 첼시 지역에 프라다의 새로운 대형 매장이 들어온다는 기사를 보게 되었기 때문이라고 한다.

엘름그린과 드라그세트는 아이디어를 발전시켜 2005년 텍사스 마파 사막에 프라다 매장을 열었다. 마파는 미니멀아트를 비롯해 대지미술의 중심과 다름없는 곳으로, 미니멀리즘의 대가 도널드 저드(Donald Judd)가 1970년대 이후 이곳에 거주하며 여생을 보냈다. 지금도 마파 곳곳에는 저드의 조각이 늘어서 있고 저드 재단의 미술관도 자리한다. 엘름그린과 드라그세트가 만든 작은 직사각형의 매장은 젠트리피케이션에 대한 비평적 언급이면서 동시에 미술사적으로는 저드를 향한 일종의 오마주다.

그러나 〈프라다 마파〉가 인기를 얻기 시작하자 〈플레이보이 마파(Playboy Marfa)〉라는 난데없는 작품이 나타났다. 도널드 저드의 작품을 떠올리게 하는 디근 자 형태의 작은 조각이 약간 기울어져 있고, 그 위에는 검은색 자동차 한 대가, 그 옆에는 리본을 단 토끼 모양의 안내판이 세워진 작품이다. 이는《플레이보이(Playboy)》가 작가 리처드 필립스(Richard Phillips)에게 의뢰해 만들어졌다. 〈플레이보이 마파〉는 고속도로를 지나는 많은 사람의 눈길을 끌 수밖에 없었고, 이를 꼴사납게 여긴 사람들은 불법 광고를 하는 것 아니냐며 텍사스주에

댈러스에 설치된 〈플레이보이 마파〉

항의했다. 엘름그린과 드라그세트의 작품도 비난의 대상이 되었다. 프라다로부터 수수료를 받고 제작된 홍보물이라고 생각했기 때문이다. 이 일을 계기로 〈프라다 마파〉가 프라다와는 상관없는 아티스트의 순수한 작품이라는 사실이 알려지게 되었고 엘름그린과 드라그세트의 작품은 '미술관'으로 등록되어 그 자리에 남을 수 있었다. 이와 달리 〈플레이보이 마파〉는 근처의 댈러스 미술관으로 옮겨졌다.

프라다
에피센터

엘름그린과 드라그세트에게 영감을 준, 2001년 뉴욕에 문을 연 새로운 프라다 매장은 프라다 에피센터(Prada Epicenter)다. 일반적으로 명품 브랜드의 플래그십 스토어는 메종 혹은 카사라는 명칭을 더해 브랜드의 집을 표방하는 데 반해, 프라다는 '진앙'이라는 강력한 이름을 붙였다. 새로운 물결의 중심이 되겠다는 의지를 표명한 만큼 이곳은 기존의 명품 매장과 확연히 달랐다.

설계는 유명 건축가 렘 콜하스(Rem Koolhaas)가 이끄는 건축 사무소 OMA(Office for Metropolitan Architecture)가 맡았다. 디자인의 핵심은 매장 중앙부에 있는 1층과 2층을 연결하는 거대한 계단이었다. 이 계단은 제품을 진열하는 전시 공간이자, 고객들이 앉아 쉬어갈 수 있는 의자이며, 그 앞에서 펼쳐지는 이벤트를 즐길 수 있는 계단식 공연장의 역할을 맡는다. 보통의 고급스러운 상업 공간은 사람이 아무도 없을 때, 혹은 없어야만 아름답게 연출된다. 하지만 프라다 에피센터는 계단이 있는 중앙 통로를 중심으로 사람들이 앉아서 제품을 만져 보고 착용해 보는 공간을 추구한다. 이 자유로운 공간에서는 사람들 사이의 관계도 변화한다. 점원은 고객과 마치 친구처럼 함께 공간을 탐색하고 경험을 공유하며 선택을 도와준다. 이제 패션 하우스는 물건을 진열하는 곳도, 사이

프라다 에피센터 뉴욕
©김주연

헤르조그와 드뫼롱이 건축한 도쿄의 프라다 플래그십 스토어

즈나 색을 확인하기 위한 장소도 아니다. 전시를 관람하고, 파티를 즐기고, 새로운 사람을 만나고, 진열된 물건이나 디스플레이를 통해 영감을 받는 공간이다. 아무것도 사지 않더라도 그곳에서의 시간을 만끽하며 브랜드의 가치를 확인하고 팬이 된다.

에피센터의 콘셉트가 성공적이었는지 프라다는 2003년 일본 도쿄에도 스위스 건축가 헤르조그와 드뫼롱(Herzog&de Meuron) 건축의 플래그십 스토어를 열었다. 렘 콜하스와의 협업도 계속되었다. 2004년에는 로스앤젤레스 로데오 거리에 두 번째 에피센터를 세웠고, 이어 2015년에는 밀라노에 문을 연 프라다 재단의 복합 문화공간을 설계했다. 한국에 명품 브랜드 전시회의 시작을 연 2009년 경희궁의 '프라다 트랜스포머'도 진행했다. 이 프로젝트에 등장한 높이 20미터의 입체적인 구조물은 각각의 면이 원, 십자형, 육각형, 직사각형 등 네 가지의 기하학적 형태로 되어 있다. 육면체라고도, 원뿔이라고도 할 수 없는 독창적인 모양새다. 어떤 방향으로 놓느냐에 따라 실내 구성이 달라져 패션쇼장도 되었다가 계단식 극장도 되는, 이름 그대로 '변신하는(transform)' 건축물이다.

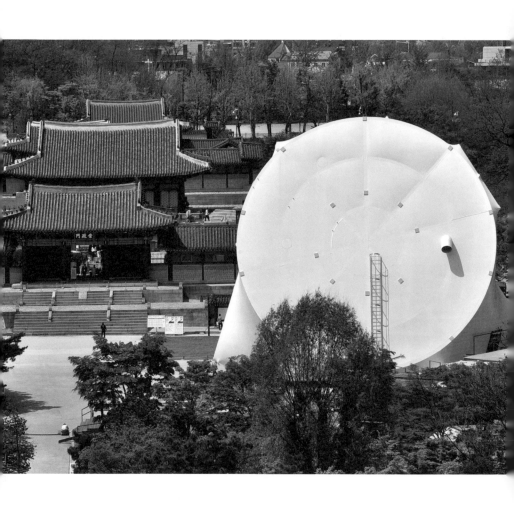

경희궁에 설치된 '프라다 트랜스포머'
ⓒ경향신문

정치에서 패션으로,
영업에서 창작과 후원으로

프라다 에피센터를 설립하고, 현대미술가들이 브랜드의 로고를 활용할 수 있도록 허락하고, 엘름그린과 드라그세트의 프라다 마파 내부에 진짜 프라다 제품을 전시할 수 있도록 협찬해 준 사람은 크리에이티브 디렉터이자 창업주의 손녀 미우치아 프라다(Miuccia Prada)다. 미우치아 프라다가 처음부터 패션 하우스를 이어받을 생각을 한 것은 아니었다. 게다가 그녀의 외할아버지이자 프라다 창업주인 마리오는 사업을 남성의 일이라고 여겼다. 그러나 장남이 사업에 관심을 두지 않는 바람에 그가 세상을 떠난 후 자연스럽게 차녀 루이사 프라다(Luisa Prada)가 1958년 사업을 승계했고, 이어서 1978년 루이사의 딸 미우치아가 프라다를 맡았다.

그녀는 밀라노대학교에서 정치학 박사 학위를 받았고, 여성주의 운동에 참여하고 공산당에 가입하기도 했다. 문화예술에도 관심이 깊어 마임을 공부하고 극단에서 활동했으며 현대미술을 좋아했다. 그중에서도 가장 흥미를 보인 분야는 패션이었다. 여러 인터뷰를 통해 패션계에 몸을 담기로 결정하기까지 많은 내적 갈등을 겪었다고 고백했다. 패션은 페미니스트의 몫이 아니라고 생각하는 시대적 분위기, 정치에 비해 너무 가볍고 피상적인 분야에 관심을 두

는 것이 아닌가 하는 회의감, 부유한 집안에서 고급스러운 취향을 체득한 공산주의자라는 아이러니. 그러나 그녀는 어머니의 사업을 도와야 했다. 결국 어머니의 비서로 출발해 프라다를 이어받게 되었고, 패션업에 종사하는 파트너 파트리치오 베르텔리(Patrizio Bertelli)와 회사를 크게 성장시킨다.

미우치아가 선보인 상품들 중 화제를 모은 대표적인 아이템이 나일론 소재의 백팩이다. 질 좋은 가죽을 확보하기 어려운 상황에 그녀는 검은색 포코노(pocono) 나일론에 주목했다. 프라다가 여행용 제품을 판매하던 시절, 증기선 트렁크 덮개로 사용한 원단이다. 이 제품의 성공으로 고급스러움은 값비싼 재료가 아니라 아이디어에서 나온다는 사실을 사람들에게 인식시켰다. 나일론도 명품이 될 수 있다는 놀라운 발상은 그녀가 이전에 페미니스트이자 공산주의자로 지낸 시간과 무관하지 않으며, 특히 예술 애호가였기에 가능하지 않았을까 싶다. 미우치아는 작가가 정성스럽게 만드는 수공의 세계에 머무르지 않고, 남성용 소변기를 작품으로 제시한 뒤샹의 〈샘〉처럼 아이디어가 더 중요하다는 사실을 각인시키며 럭셔리패션에 혁신을 가져왔다. 또한 활동성과 실용성이 중요한 현대 여성의 라이프스타일을 포착해 프라다를 지적인 브랜드로 자리매김하게 했다. 그녀가 만든 실용적인 제품들은 상류층 여성이나 배우만이 아니라 커리어 우먼, 심지어 학생에게까지 호응을 얻으며 명품 패션 산업의 확장에 크게 기여했다. 신발과 기성복, 향수 등 제품이 다양화되면서 이탈리아에 단 하나만 있던 프라다 매장은 곧 전 세계로 확장되었다. 1992년에는 미우치아의 이름을 딴 자매 브랜드 '미우미우(Miu Miu)'를 출시하며, 오늘날 세계적인 명품 브랜드의 자리를 차지하게 되었다.

넥스트
프라다

프라다에서 크리에이티브 디렉터 역할을 맡았던 미우치아 프라다도 어느 덧 70대에 접어들었고, 프라다의 다음 행보를 생각하지 않을 수 없는 시점이다. 이러한 기우를 반영이라도 하듯 2020년 프라다는 브랜드를 이끌 공동 크리에이티브 디렉터로 라프 시몬스를 임명했다. 그는 질 샌더, 크리스챤 디올, 캘빈 클라인을 거치며 스타 디자이너로 거듭난 인물이다. 라프 시몬스가 질 샌더 크리에이티브 디렉터로 활약할 당시 질 샌더가 프라다 그룹 소속이었으니 다시 프라다로 돌아온 셈이기도 하다. 라프 시몬스는 젊은이들의 하위 문화를 고급 패션으로 재해석하는 데 탁월한 재능을 보였다. 또한 그는 로버트 메이플소프(Robert Mapplethorpe), 스털링 루비(Sterling Ruby)를 비롯해 현대미술가들과의 협업을 진행한 바 있다.

프라다에서 라프 시몬스를 영입한다는 소식을 전하는 기자 간담회장에도 현대미술은 빠질 수 없는 요소로 등장했다. 미우치아 프라다는 프랭크 스텔라 (Frank Stella)의 작품 앞에서 프라다를 상징하는 또 다른 색이기도 한 초록색 소파에 앉아 라프 시몬스의 영입을 발표했고, 이는 전 세계 외신을 통해 보도되었다. 안타깝게도 이 시기는 팬데믹 상황이었기 때문에 패션쇼도 온라인으로

정기적으로 다양한 테마의 미술 전시회를 열고 있는 프라다 재단 전시장.
이탈리아 고고미술학자 살바토레 세티스가 큐레이팅하고 렘 콜하스의 OMA가 전시 디자인을 맡았다.

《시리얼 클래식(Serial Classic)》전, 2015년

대체되었지만, 미우치아 프라다와 라프 시몬스는 디지털 시대라는 점을 적극적으로 활용해 온라인 활동을 이어 나갔다. 전 세계의 패션 디자인 전공 학생들과 화상 연결을 통해 실시간으로 질의응답을 하거나, 렘 콜하스와 같은 문화적 인물들과 화상으로 대화를 나눈 것이다. 이 영상은 지금도 프라다의 유튜브 채널에 공개되어 있고, 패션쇼 영상보다 높은 조회수를 기록하고 있다.

라프 시몬스와 미우치아 프라다가 선보인 패션은 둘의 개성이 반반씩 섞인 새로운 조화였다는 평인데, 특히 색채 조합이 눈길을 끈다. 또한 현대미술을 지극히 사랑하는 인물들이 만난 만큼 향후 패션과 아트의 결합에 어떤 새로운 변화를 불러올지 기대를 모은다. 2023년에 진행된 패션에 관한 인터뷰에서 미우치아 프라다는 2023년 F/W 컬렉션을 준비하면서 라프 시몬스와 자신의 공통 관심사가 프라다 재단에서 진행된 전시《리사이클링 뷰티(Recycling Beauty)》와 같은 주제임을 깨달았다고 말했다. 렘 콜하스가 기획한 이 전시는 루브르 박물관을 비롯한 세계 유수의 미술관에서 대여한 고대 조각과 유물을 통해 과거의 아름다움을 새로운 눈으로 바라보고 해석하는 일의 중요성을 역설한다. 미우치아 프라다와 라프 시몬스는 미술의 고전이 고대 유물이라면, 패션의 고전은 '유니폼'이라고 보고 이를 여러 시각으로 재해석하는 작업을 펼쳤다. 특히 여기에는 러시아와 우크라이나 전쟁 등 현재 일어나고 있는 비극에 대한 두 디자이너의 연대 의식이 더해져 패션의 아름다움은 사랑의 표시여야 한다는 메시지가 담겼다. 지난 2021년 선보인 디자인에 비하면 색채는 훨씬 차분해졌는데, 디자이너들은 이 시대에 필요한 겸손함의 표현이라고 말한다. 이들은 전시회 카탈로그를 패션쇼 초대장으로 사용하는 등 예술로부터 얻은 영감을 담았다고 설명했다.

프라다
재단

 패션과 아트의 컬래버레이션이 대세를 이루면 이룰수록 프라다는 패션에 예술을 이용하거나 예술을 통해 명성을 얻으려는 행위를 경계하며, 예술가와의 컬래버레이션보다는 예술가를 후원하는 방식을 취한다. 프라다에 대한 비난을 불러일으킬 수도 있는 엘름그린과 드라그세트의 작품을 순수하게 지지한 것도 프라다의 예술 후원 정신 덕분이다. 밀라노의 작은 성당에 댄 플래빈(Dan Flavin)의 조명 작품을 설치할 수 있도록 주선했고, 1993년부터는 비영리 단체 프라다 밀라노 아르테(Prada Milano Arte)를 설립해 운영 중이다. 밀라노에 전시장을 마련해 아니쉬 카푸어(Anish Kapoor), 마이클 하이저(Michael Heizer), 루이즈 부르주아(Louise Bourgeois) 등의 전시를 열기도 했다. 또한 트라이베카 필름 페스티벌, 베네치아 비엔날레 등 굵직한 문화예술 행사를 지원해 왔다. 훗날 프라다 밀라노 아르테는 '단체'에서 '재단'으로 이름을 바꾸게 되는데, 2015년 공식적으로 밀라노에 프라다 재단 빌딩을 세웠다. 건축은 프라다 에피센터의 설계를 주도한 건축가 렘 콜하스가 맡았다. 한편 건물 안에는 밀라노의 고전 바를 모티브로 한 '바 루체(Bar Luce)'가 들어섰는데 독보적인 연출력으로 유명한 웨스 앤더슨(Wes Anderson) 감독이 디자인했다.

프라다 재단의 활동을 가장 널리 알린 전시회는 2013년 프라다 재단의 베네치아 전시장에서 진행된《태도가 형식이 될 때(When Attitudes Become Form)》다. 이미 제목만으로도 미술 관계자들을 들뜨게 한 이 행사는 1969년에 열린 전설적인 전시를 재현했다. 큐레이터 하랄트 제만(Harald Szeemann)이 스위스 베른 미술관(Kunsthalle Bern)에서 기획한 것으로, 시간의 흐름에 따라 중력에 의해 흘러내리며 형태가 변하는 조각, 퍼포먼스, 비물질적인 작품 모두를 현대미술의 중요한 영역으로 인정하는 첫 전시로 회자된다. 전시 제목은 그러한 비물질적인 예술을 현대미술의 영역으로 포용하는 상징적인 의미를 담고 있다. 프라다 재단은 현대미술의 흐름에 있어 이 프로젝트의 중요성을 인지하고, 이미 세상을 떠난 하랄트 제만 대신 큐레이터 제르마노 첼란트(Germano Celant), 개념 미술가 토마스 데만트(Thomas Demand), 건축가이자 건축 큐레이터로 활동하는 렘 콜하스와 협업해 전시를 완성했다.

또한 프라다 재단은 이탈리아를 포함해 해외에도 지점을 내고 있는데 상하이에서는 2011년부터 미술 전시장 롱 자이(Rong Zhai)를 운영하기 시작했다. 그 덕분에 프라다라는 이름은 이제 패션만을 포함하지 않는다. 각 도시의 프라다 에피센터는 물론이요, 밀라노와 베네치아, 상하이에 위치한 프라다 재단 전시장은 예술을 사랑하는 사람이라면 반드시 들러야 할 성지가 되었다.

이탈리아 여성 디자이너의
계보

미우치아 프라다는 이제 프라다의 수장일 뿐 아니라 이 시대의 문화적 아이콘으로 부상하고 있다. 미우치아 프라다를 개념적인 스타일의 심벌로 돌아보는 책 『프라다 라이프: 바이오그래피(The Prada Life: A Biography)』만 보아도 알 수 있다. 또한 2012년 뉴욕 메트로폴리탄 미술관에서 열린 프라다 전시회에서는 '스키아파렐리와 프라다: 불가능한 대화(Schiaparelli and Prada: Impossible Conversations)'라는 주제로 전설적인 디자이너 엘사 스키아파렐리와 미우치아 프라다를 연결시키기도 했다. 두 여성은 다른 시대에 활동했기 때문에 만난 적은 없지만, 이탈리아인, 패션 디자이너, 지성적이고 예술을 사랑하며 시대를 앞서 나가는 인물이었다는 공통점이 있다. 전시는 이 점에 주목해 '어글리 시크', '하드 시크', '초현실적인 몸' 등 테마를 약 7개로 나누어, 1980년대 후반부터 2012년까지의 프라다 패션과 1920년대 후반부터 1950년대 초반까지의 엘사 스키아파렐리 패션을 대조하는 방식으로 전개되었다.

전시에서 사람들의 주목을 받은 것은 세상을 떠난 엘사 스키아파렐리가 미우치아 프라다와 테이블에 앉아 대담하는 영상이었다. 스키아파렐리가 남긴 어록을 재구성해 그녀의 역을 맡은 배우가 미우치아 프라다와 이야기를 나누

엘사 스키아파렐리는 달리를 비롯하여 초현실주의 작가들과 깊은 친분을 나누고 있었고
자코메티의 소개로 에르메스 편에서 소개한 가구 디자이너 장 미셸 프랭크에게 매장 디자인을 의뢰한다.
사진은 1937년 프랭크가 대나무를 활용하여 새장 모양으로 향수 진열장을 만들었던 것을 재현한 공간.
새장 위에는 당대의 사신이 함께 진열되어 있다.

파리 장식미술관에서 열린 《쇼킹! 엘사 스키아파렐리의 비현실적인 세계》전, 2022년

는 연출이었는데, 음악과 의상으로 화제를 모은 영화 〈물랑루즈〉, 〈로미오와 줄리엣〉, 〈엘비스〉 등의 감독 버즈 루어먼(Baz Luhrmann)이 총괄을 맡았다. 그가 〈위대한 개츠비〉를 촬영할 당시 1920년대의 패션을 재현하는 데 프라다가 큰 도움을 주어 인연이 되었다.

엘사 스키아파렐리는 이탈리아 출신으로 파리에서 활동한 패션 디자이너다. 사업적으로는 크게 성공하지 못했지만 예술계와 교류한 덕분에 끊임없이 재소환되는 인물이다. 2022년 가을 패션위크를 맞이해 파리 장식미술관에서는 그녀의 회고전《쇼킹! 엘사 스키아파렐리의 비현실적인 세계(Shocking! The surreal world of Elsa Schiaparelli)》가 열리기도 했다. 스키아파렐리가 출시한 향수 '쇼킹 핑크'에서 이름을 따온 이 전시에는 그림, 조각, 보석, 향수병, 액세서리 등 총 500여 점의 작품이 등장했고 그녀에게 존경을 표한 이브 생 로랑, 아제딘 알라이아, 존 갈리아노, 크리스티앙 라크루아(Christian Lacroix)와 같은 후대 디자이너들의 작품이 함께 전시되었다. 앞서 '에르메스, 쇼윈도에서 가구까지'에서 언급한, 장 미셸 프랭크가 디자인한 새장 콘셉트의 쇼룸도 전시에 포함되었다.

초현실주의 작가 살바도르 달리(Salvador Dali)와의 컬래버레이션도 등장했다. 바닷가재를 주제로 한 달리의 작품을 새겨 넣은 드레스는 이브 생 로랑이 몬드리안 그림을 패턴화한 것보다 훨씬 앞선 최초의 아트 컬래버레이션이라 할 만하다. 이 드레스는 윈저 공작부인이 신혼여행 기간 중 입어 더욱 주목을 받았다. 이에 화답이라도 하듯 달리는 패션에서 영감을 받아 비너스의 신체에 마치 주머니처럼 서랍이 달린 작품을 제작했다. 전시장에서는 레이디 가가가 바이든 대통령 취임식 때 스키아파렐리의 드레스를 입고 애국가를 부르는 영

살바도르 달리의 작품 〈바다가재 전화기〉(1936)에서 영감을 받아, 달리와 협업하여 만든
여성용 이브닝 드레스, 1937년. 드레스 뒤 사진 속 인물은 엘사 스키아파렐리와 달리

파리 장식미술관,《쇼킹! 엘사 스키아파렐리의 비현실적인 세계》전, 2022년

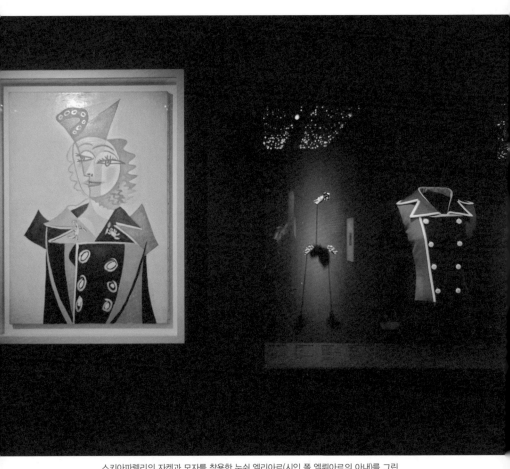

스키아파렐리의 자켓과 모자를 착용한 누쉬 엘리아르(시인 폴 엘뤼아르의 아내)를 그린
피카소의 초상화, 1937년. 스키아파렐리의 의상과 악세사리가 함께 전시되어 있다.

파리 장식미술관,《쇼킹! 엘사 스키아파렐리의 비현실적인 세계》전, 2022년

상도 소개되었다. 레이디 가가가 이탈리아계 미국인이니, 중요한 자리에서 메종 스키아파렐리의 옷을 입었다는 사실은 충분히 의미 있다. 그녀는 구찌 가문의 이야기를 다룬 영화 〈하우스 오브 구찌〉에서도 여주인공 역을 맡았다. 현재 엘사 스키아파렐리의 패션은 '메종 스키아파렐리'라는 브랜드 이름으로 재개되어 크리에이티브 디렉터 대니얼 로즈베리(Daniel Roseberry)가 이끌고 있다.

도버 스트리트 마켓

편집숍의 시작을 연 밀라노의 10 꼬르소 꼬모와, 2017년에 문을 닫았지만 길이길이 회자되는 파리의 콜레트가 편집숍의 원조 격이라면, 현재에도 가장 활동적인 편집숍으로는 2004년 런던에서 출발한 도버 스트리트 마켓(Dover Street Market)이 있다. 뉴욕, 도쿄, 싱가포르, 로스엔젤레스 등 세계 각 지역으로 영역을 확장하며 성공 가도를 달리는 비결에는 여러 가지가 있겠지만 그중에서도 예술적인 감성을 패션 디스플레이에 가장 직접적이고 적극적으로 적용함으로써 남들보다 앞서나간 점을 꼽고 싶다.

다른 브랜드에서 작품 이미지를 패턴으로 사용하는 정도의 초기 아트 컬래버레이션을 시도할 무렵, 도버 스트리트 마켓은 패션 스토어인지 현대미술 전시장인지 구분하기 어려울 정도의 놀라운 시도를 펼쳤다. 이곳을 만든 이는 꼼데가르송의 창업주인 레이 카와쿠보(Rei Kawakubo)와 그녀의 남편 아드리안 조프(Adrian Joffe)다. 레이 카와쿠보가 미학을 전공했기 때문일까, 아니면 브랜드 이름이자 이 비즈니스가 시작된 도버 스트리트 마켓의 건물이 이전에는 런던 현대미술연구소(ICA)로 쓰였던 곳이기 때문일까? 이들은 마치 큐레이터처럼 공간을 구성하고, 전시가 교체되듯 6개월에 한 번씩 디스플레이를 바꿔가며 오프라인에서만의 시각적 경험을 제공한다. 각 브랜드 사이를 구획하는 벽을 없

도버 스트리트마켓

10 꼬르소 꼬모의 내부

애고 모든 공간을 열린 곳으로 만들었다. 마치 뻥 뚫린 미술관 전시장에 여러 작가의 작품이 있어도 각각의 스타일을 통해 작품을 구분할 수 있듯이 방문객은 브랜드 사이를 거닐며 자연스럽게 브랜드존의 구분을 인식하고 쇼핑하게 된다. 레이 카와쿠보가 '아름다운 혼돈'이라고 부르는 디스플레이 방식은 이곳에서의 쇼핑 경험을 다른 곳과 차별화시키는 핵심 요소다.

전시된 작품은 명품 브랜드 매장에서와 같은 유명 작가의 값비싼 작품만은 아니다. 스트리트 아트, 신진 작가의 작품과 함께 예술품으로부터 영감을 받아 비슷하게 만든 디스플레이적 요소도 있다. 가령 브랜드 JW 앤더슨의 공간은 디자이너의 어린 시절 영감이 된 놀이터처럼 옷걸이를 미끄럼틀 형태로 구성한 것이다. 이는 드라마 〈오징어 게임〉에 나온 놀이터의 세트장 같기도 하고, 여러 명이 탈 수 있는 그네로 설치작품을 만드는 덴마크 출신 작가 슈퍼플렉스(Superflex)를 연상시키기도 한다. 브랜드 시몬 로샤의 공간에서는 디자이너 고향인 아일랜드의 전통에서 영감을 얻어 지푸라기를 활용했다. 굴뚝새를 사냥할 때 쓰는 마스크와 모자 형태를 만들어 소재와 형태 면에서 양혜규 작가의 지푸라기로 만든 설치작품이 떠오르게 한다. 이는 각 디자이너가 말한 것처럼 그들의 어린 시절이나 정체성과 관련된 추억, 놀이와 연결되어 있어 누구나 공감할 요소가 되기도 하지만, 현대미술의 영역이 확장된 오늘날에는 마치 작품처럼 보이기도 한다. 쇼핑 공간에서 단지 옷만 보는 것이 아니라, 전체적인 요소들을 함께 보면서 관객(혹은 고객)들의 경험과 배경지식에 따라 다르게 해석할 수 있다면 그것이야말로 영감을 주는 경험이며, 현대미술의 특성과 다르지 않다. 이와 같은 면모로 도버 스트리트 마켓 런던은 프리즈 아트페어가 열리는 시기에 함께 전시회를 여는 공간으로 선발되어 미술 기관 못지않은 위상을 드러내고 있다.

도버 스트리트 마켓에 꾸며진 JW 앤더슨의 공간

발렌티노,
패션의
스토리텔링

VALENTINO

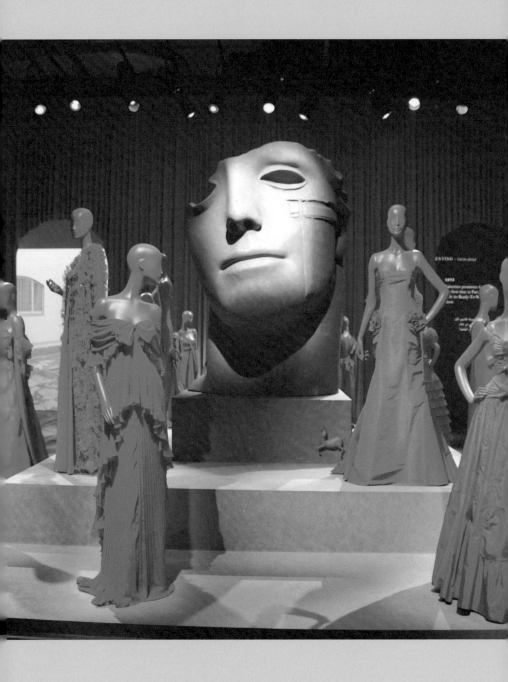

도하에서 열린 《포에버 발렌티노》전

이탈리아의 오랜 명품 패션 브랜드 발렌티노의 이름은 여느 브랜드처럼 창업주 이름에서 따왔다. 영화 〈악마는 프라다를 입는다〉에서 편집장 역을 맡은 메릴 스트리프와 함께 잠깐 등장한 잘생긴 노신사 발렌티노 가라바니(Valentino Garavani, 이하 브랜드는 '메종 발렌티노', 창업주는 '발렌티노'로 구분)가 그 주인공이다. 그는 파리에서 미술과 패션을 공부하고 발렌시아가, 기라로슈 등에서 기량을 닦은 다음 1960년 로마로 돌아와 자신의 패션 하우스를 열었다. 1966년 패션계의 아카데미라 불리는 니만 마커스 패션 어워드(Neiman Marcus Fashion Award)에서 영 패션 디자이너상을 받으며 두각을 드러냈다. 이후 재클린 케네디 여사가 발렌티노의 옷을 입으며 대성공을 거두게 된다. 재클린 케네디는 존 케네디가 암살당한 후 애도의 시기에도, 아리스토틀 오나시스(Aristotle Onassis)와 재혼할 때도 모두 발렌티노의 드레스를 입었다. 이후 발렌티노의 삶은 사치, 부유함, 과시적인 세계와 연결되었다. 발렌티노를 주제로 한 영화이자 그가 직접 주연을 맡은 〈발렌티노: 마지막 황제〉에는 벤츠와 제트기, 요트를 타고 세계를 누비며 퍼그 여섯 마리와 동행하는 화려한 삶이 잘 드러나 있다. 성공적인 인생을 살던 발렌티노는 1998년에 회사 지분을 매각했고, 2008년 은퇴했다.

현재 메종 발렌티노의 대주주는 카타르 왕실의 투자사다. 카타르 국립박물관이 개관할 때 메종 발렌티노를 입은 세계적인 유명 인사들이 운집했고, 2022년 카타르 월드컵 시기에는 카타르의 문화 운동 카타르 크리에이츠(Qatar Creates)의 일환으로 수도 도하에서 대규모 전시회 《포에버 발렌티노(Forever Valentino)》를 열기도 했다. 그러나 그 역사나 자본의 힘만으로 메종 발렌티노가 다시 주목받는 것은 아니다. 이 시대의 패션이 무엇이어야 하는지를 되돌아보는 철학적 성찰과 이를 예술과 접목하는 방향성이 그 안에 있기 때문일 것이다.

문학, 영화, 그리고 패션,
스토리의 전달자

메종 발렌티노에 새로운 바람을 불러일으키는 지휘자는 크리에이티브 디렉터 피에르파올로 피촐리(Pierpaolo Piccioli)다. 그는 본래 로마대학교 문과생이었다. 영화감독 마르첼로 마스트로이안니(Marcello Mastroianni)의 우아함과 페데리코 펠리니(Federico Fellini)의 몽상적인 면을 동경하며 영화감독을 꿈꿨지만, 결정적으로 피에르파올로 파솔리니(Pier Paolo Pasolini)의 영화를 보고 전공을 바꾸게 된다. 영화 의상 디자이너인 피에로 토시(Piero Tosi)가 만든 옷을 보고 빠져들었기 때문이다.

피촐리는 말과 글 대신 패션을 매개로 스토리를 전달하겠다고 결심하고 유럽 디자인 대학(Istituto Europeo di Design)으로 적을 옮긴다. 1989년 같은 대학에서 공부한 마리아 그라치아 치우리와 펜디에 입사한 이후에는 바게트 백을 만들어 인기를 모았고, 1999년에는 메종 발렌티노로 함께 자리를 옮겼다. 이들은 액세서리가 전체 매출의 50퍼센트를 차지할 정도로 해당 부문을 성장시켰다. 2008년 발렌티노가 은퇴한 후에는 공동 총괄 크리에이티브 디렉터를 맡아 2016년부터 2017년까지 7퍼센트의 매출 신장을 기록하는 등 회사의 실질적 성장에도 기여했다. 2016년 치우리가 디올의 크리에이티브 디렉터로 옮기면

서 피촐리는 홀로 그 역할을 맡아 브랜드를 지속적으로 신장시켰다. 2018년 말에는 영국패션협회에서 주관하는 패션 어워드에서 올해의 디자이너 대상을 수상하기도 했다.

발렌티노는 시내에 폭동이 일어난 날에도 빨간색 방탄 차를 타고 활보하며 주목을 끌었다. 이와 달리 피촐리는 자신의 고향인 로마 교외에서 고등학교 때부터 사귄 아내, 그리고 세 자녀와 함께 책에 둘러싸여 조용히 지내며 기차를 타고 출퇴근했다. 발렌티노가 "나는 여성이 원하는 게 무엇인지 안다. 그들은 아름다워지고 싶어 한다"고 말할 때, 피촐리는 "당신에게는 이제 새로운 가방이 필요 없다"고 이야기한다. 그렇다면 무엇이 필요할까? "당신은 새로운 감정과 꿈이 필요하다. 그것이 바로 패션이 있는 이유다"라는 것이 피촐리의 지론이다.

사실 옷이나 가방이 정말로 없어서 사는 사람은 많지 않다. 이미 물건이 넘치게 있음에도 새로운 제품을 또 사게 만드는 것, 이를 '마케팅'이라고 부르는 대신에 피촐리는 '감정'과 '꿈'이라고 말한다. "내 작업에서 꿈은 매우 큰 부분을 차지한다. 나는 여전히 많은 꿈을 꾼다. 당신이 꿈을 꾸지 않는다면, 꿈을 전달할 수 없다." 과거의 패션이 쇼비즈니스 중심이었다면, 오늘날 패션의 중심에는 영감이 있다. 크리에이티브 디렉터의 역할을 '시대의 아름다움에 대한 아이디어를 전달하는 것'이라고 정의 내리는 이유도 여기에 있다. 이는 현재 패션이 놓인 위치이기도 하다.

시대를 보는
눈

피촐리가 예술과의 컬래버레이션으로 선택한 첫 번째 작품은 히에로니무스 보스(Hieronymus Bosch)의 〈세속적인 쾌락의 동산(Garden of Earthly Delights)〉이다. 중세에서 르네상스로 넘어가는 시기에 제작된 이 작품은 신이 지배하던 세계에서 인간이 주인공이 되는 시대로의 변화를 보여 준다. 그림은 3개의 패널로 구성되고, 양쪽 날개를 접으면 지구가 그려진 겉면의 그림이 나타난다. 천지창조의 셋째 날에 바다, 땅, 식물이 생겨난 모습을 표현했다. 안쪽의 이미지들은 서로 이어지며, 작품의 왼쪽에서부터 오른쪽으로 이야기가 전개된다. 왼쪽에는 에덴동산에서 만나는 아담과 이브가, 중앙에는 방탕하고 쾌락적인 세계가, 오른쪽에는 죗값을 받는 잔인한 지옥이 파노라마처럼 펼쳐진다. 전체를 아우르는 밝은 초록빛과 화려한 색채가 첫눈에 환하게 다가오지만 자세히 들여다보면 기발한 상상과 폭력적인 이미지들이 숨겨져 있다. 선과 악, 밝음과 어둠 등 대조적인 세계를 보여 주는 흥미로운 이야기와 세밀하고 정성스러운 표현은 관객은 물론 예술가들의 관심을 끈다. 그렇기에 이 그림이 프린트된 옷에 자연스럽게 시선이 머문다. 이 작품은 피촐리뿐 아니라 알렉산더 맥퀸, 라프 시몬스, 다카하시 준(Takahashi Jun) 등 여러 패션 디자이너들에게 영감을 주었으

192

며 아마 앞으로도 수많은 후대의 예술가에게 영향을 미치는 작품으로 남을 것이다.

피촐리가 이 프로젝트를 위해 초청한 아티스트는 디자이너이자 영국 패션계의 대모 잔드라 로즈(Zandra Rhodes)다. 1970년대 이후의 펑크 문화를 대표하는 예술가로, 핑크색 머리카락과 한번 보면 잊을 수 없는 독특한 외모로도 유명하다. 그녀가 가장 좋아하는 핑크색은 빨간색을 잇는 메종 발렌티노의 시그니처 컬러이기도 하다. 피촐리가 히에로니무스 보스와 잔드라 로즈를 연결한 것은, 중세 말의 변화와 1970년대 펑크 문화 사이에 휴머니즘이라는 공통점이 있다고 생각해서다. 중세 말에서 르네상스로 넘어가며 신이 지배하는 세계에서 인간 중심의 세계관으로 변화했듯이, 1970년대 이후 사회에도 큰 변화가 있었다. 마치 신의 권위처럼 여겨진 제도권의 권위가 무너지며 대중문화가 확산했다. 이 시기를 주도한 것은 단연 펑크 문화다. 이는 피촐리가 추구하는 패션 철학과 맞닿아 있다. 휴머니즘과 개성이 존중받고 개인의 꿈이 발현되는 시대로의 변화 말이다.

2011년 탄생해 대유행을 기록한 락스터드 슈즈도 펑크 문화가 반영된 대표적인 제품이다. 뾰족한 장식이 달린 디자인은 얼핏 보면 메종 발렌티노의 우아함과 대척되는 듯하지만 섹시하다는 점에서 다시 여성성과 연결된다. 슈즈의 형태는 옛 로마인들이 신은 구두에서 영감을 받았다. 우피치 미술관에 소장된 산드로 보티첼리의 〈프리마베라(La Primavera)〉속 비너스의 발을 자세히 보면, 발렌티노의 락스터드 슈즈처럼 여러 개의 선으로 이어진 신발을 신고 있음을 알 수 있다. 락스터드 슈즈는 이 시대 여성에게 잘 어울리는, 아름다움 속에 카리스마가 공존하는 디자인으로 많은 사랑을 받았다.

히에로니무스 보스, 〈세속적인 쾌락의 동산〉
1504년경, 목판에 유채, 195×220cm, 프라도 미술관

발렌티노 2017 S/S 컬렉션
©Valentino

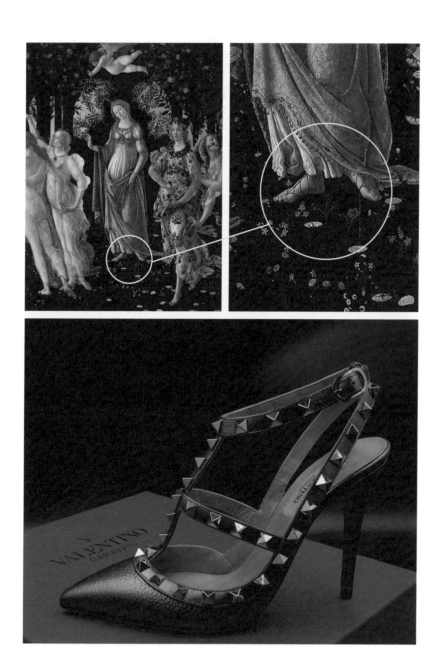

〈프리마베라〉에서 영감을 얻어 만든 락스터드 슈즈

발렌티노 2023～2024 F/W 컬렉션(위)
©Valentino
크라프트베르크(아래)

1970~1980년대 펑크 문화에 대한 피촐리의 관심은 2023년 F/W 시즌 디자인에서도 찾아볼 수 있다. 2023년 F/W의 테마는 '블랙 타이'였는데, 셔츠의 색만 다를 뿐 1980년대 초 포스트 펑크 문화를 이끈 크라프트베르크(Kraftwerk)의 의상이 연상된다는 의견이 지배적이었다. 크라프트베르크와 발렌티노 모두 권위, 규범, 남성성의 의미를 가진 넥타이를 해체해 개성과 자율, 저항의 의미로 표현했다는 점이 흥미롭다.

지역을 보는
눈

피촐리는 인터뷰를 통해 패션계에 종사하지만 아트에 이토록 높은 관심을 두는 이유에 대해 군이 미술관을 찾지 않아도 거리에서 보는 모든 것이 예술이고, 영화, 패션, 종교, 문학과 시대를 초월한 문화가 있는 로마에서 살아서라고 밝힌 바 있다. 메종 발렌티노는 브랜드의 출발지이자 정신적 뿌리로 로마의 문화적 소양을 패션에 반영한다. 가령 샘플 원단이나 패턴 책을 보는 대신 로마 국립현대미술관에 소장된 그림 속에서 발렌티노를 대표하는 컬러인 빨간색을 찾는다. 르네상스 시대의 화가 피에로 델라 프란체스카(Piero della Francesca), 바로크 시대의 카라바조(Caravaggio), 현대예술가 루초 폰타나(Lucio Fontana) 등 피촐리가 호명한 예술가의 '레드'는 작가의 개성과 시대정신을 담고 있어 패션에 스토리와 콘텐츠를 더하는 요소가 된다.

피촐리의 관심은 비단 로마에만 한정되는 것 같지 않다. 발렌티노는 〈프리마베라〉속 꽃을 패턴화해 2015년을 기점으로 세계적인 유행을 만들어 냈다. 이 그림에서 꽃은 단순한 식물 이상의 의미를 가진다. 작품의 배경이 된 도시 피렌체의 지명은 라틴어로 '꽃이 만발한'이라는 의미를 가진 단어 '플로렌스(florens)'에서 비롯되었는데, 꽃은 이 도시와 〈프리마베라〉를 그릴 수 있도록 후

원한 피렌체의 명문가 메디치가의 영광을 상징한다. 이 프로젝트에 초청된 작가는 데이비드 호크니(David Hockney)의 뮤즈로 알려진 영국의 유명 패턴 디자이너 실리아 버트웰(Celia Birtwell)이다. 그녀는 서울시립미술관에서 열린 데이비드 호크니 전시에서 소개된 〈클락 부부와 퍼시(Mr. and Mrs. Clark and Percy)〉 속 여주인공이기도 하다. 호크니의 친구이자 뮤즈로 종종 모델이 되며 평생의 우정을 나누었고, 패턴 디자이너로서의 활동도 이어 나갔다. 2011년 그녀는 『실리아 버트웰(Celia Birtwell)』을 출간하기도 했다. 1960년대와 1970년대를 관통하며 런던에서 함께 지낸 보헤미안 동료들과의 교류를 담은 사적인 사진과 대담하고 아름다운 그녀의 그림, 패션과 패브릭 등에 관한 내용을 담았다. 피에르파올로 피촐리와 마리아 그라치아 치우리가 이를 인상 깊게 보았고 그녀에게 연락하면서 컬래버레이션이 이루어졌다.

2021년 베네치아에서 열린 F/W 패션쇼는 예술 그 자체였다고 평가받는다. 베네치아는 무역항으로서 세계의 문물이 교류하며 다양한 색을 낼 수 있는 안료도 일찍 전파되어, 르네상스 시대 작품 중 가장 화려한 색감을 선보인다. 대표적인 수혜자들이 티치아노 베첼리오(Tiziano Vecellio), 파올로 베로네세(Paolo Veronese) 등이다. 피촐리가 베네치아에서 진행한 패션쇼는 마치 그 작가들의 색을 반영하기라도 하듯 다채로운 팔레트로 펼쳐졌다. 빨강, 핑크, 카키, 연두, 노랑, 파랑, 보라 등 여러 컬러의 의상이 가득 메운 무대는 마치 화려한 색의 옷을 입은 사람들이 잔치를 벌이는 파올로 베로네세의 〈가나의 결혼식(Les Noces de Cana)〉을 연상시켰다.

드레스는 17명의 현대미술가와 협업해 제작했으며, 패션과 아트가 도시와 어우러져 장관을 만들어 냈다. 여기에 참여한 현대미술가 중에는 이름을 들으

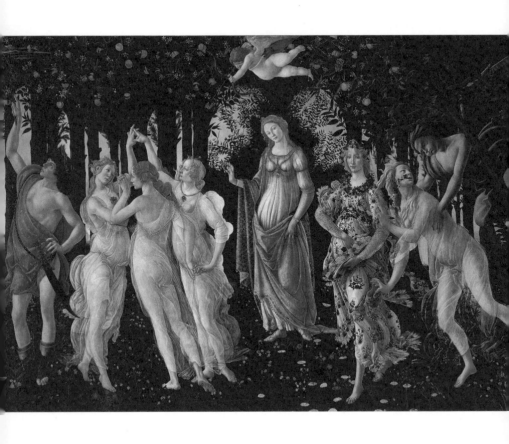

산드로 보티첼리, 〈프리마베라〉
1477~1482년, 목판에 템페라, 203×314cm, 우피치 미술관

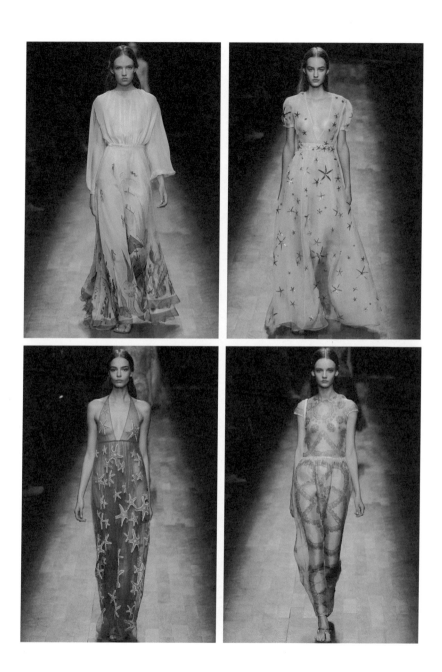

발렌티노 2015 S/S 컬렉션
©Valentino

파올로 베로네세, 〈가나의 결혼식〉 16세기경, 캔버스에 유채, 666×990cm, 루브르 박물관(위)
발렌티노 2021 F/W 컬렉션(아래)
©Valentino

면 알 만한 글로벌 아티스트는 오히려 없다. 유명한 예술가나 팔로워가 많은 젊고 핫한 작가를 초청해 그들의 명성 덕을 보고자 기획한 컬래버레이션이 아니었다. 다양한 연령대와 장르의 예술가들을 불러 모아 프로젝트를 진행했고, 그 덕분에 잊히거나 대중적이지 않다고 여겨지던 예술가들이 다시 주목받는 효과가 생겨났다. 피촐리는 작가를 선택하는 방식에서도 메종 발렌티노의 취향과 태도를 드러낸다.

피촐리와 몽클레르

1952년 등산인들을 위한 스포츠 제품으로 시작해 오늘날 가장 럭셔리한 겨울 패딩 점퍼 브랜드로 성장한 몽클레르는 2018년 "모든 것이 변하고 있으므로 우리도 변하고 싶다"고 말하며 '지니어스 프로젝트'를 발표했다. 매년 2월과 9월, 두 차례 컬렉션을 발표하는 대신 8명의 디자이너와 8개의 다른 컬렉션을 선보이기로 한 것이다. 몽클레르의 디자이너 산드로 만드리노(Sandro Mandrino)를 비롯해 시몬 로샤(Simone Rocha), 크레이그 그린(Craig Green), 케이 니노미야 (Kei Ninomiya), 히로시 후지와라(Hiroshi Fujiwara), 프란체스코 라가치(Francesco Ragazzi), 칼 템플러(Karl Templer), 그리고 메종 발렌티노의 피에르파올로 피촐리가 여기에 참여했다.

이 프로젝트에서 피촐리가 한 실험은 오트 쿠튀르 드레스를 만드는 디자이너가 패딩 점퍼 브랜드와 함께 일할 때 어떤 디자인이 나올 수 있을지에 대한 사람들의 궁금증을 날려버리는 놀라운 것이었다. 그는 중세 말과 초기 르네상스를 향한 관심을 이번 프로젝트에 다시 한번 가져왔다. 여전히 중요하게 참조한 요소는 고전 명화다. 그는 상체 부분은 몸에 밀착되게 하고 아래로 갈수록 점점 퍼지는 치마처럼 디자인해 전체적으로 A라인이 되도록 만들었다. 또한 망토, 반원형 케이프, 긴 장갑 등 색과 형태에 변형을 줌으로써 얀 반 에이

크(Jan van Eyck) 혹은 조토 디본도네(Giotto di Bondone) 그림 속 여성들이 몽클레르 점퍼를 입고 있는 듯한 기묘한 이미지를 만들어 내는 데 성공했다.

2019년에도 이어진 두 번째 프로젝트에서 피촐리는 흑인 여성을 위한, 패딩 점퍼로 만든 오트 쿠튀르 드레스라는 콘셉트를 제안했다. 오트 쿠튀르는 상류층을 대상으로 한 맞춤옷이다. 피촐리는 그 역사적 맥락으로 인해 흑인 여성을 위한 오트 쿠튀르가 없었다는 점을 되짚고, 스포츠 웨어에서의 오트 쿠튀르를 최초로 제시했다. 이를 위해 에티오피아 직물을 사용하거나 아프리카 장인정신을 바탕에 두고 패션을 전개하는 디자이너 리야 케베데(Liya Kebede)가 운영하는 브랜드 렘렘과 협업을 시도했다. 몽클레르 패딩 점퍼에 아프리카 민속 장식의 패턴이 새겨진 오트 쿠튀르 드레스는 화려하고 놀라운 이미지를 만들어 냈다. 이 프로젝트는 다시 기성복 라인으로 출시되었는데 피촐리는 이로써 패션에 대한 통념을 뛰어넘는 철학과 가능성을 제시하고, 아프리카에서 산모 및 신생아 사망 줄이기 캠페인을 후원하는 케베데 재단을 위한 자선 활동도 도모한다.

구찌,
뉴미디어 시대의
패션

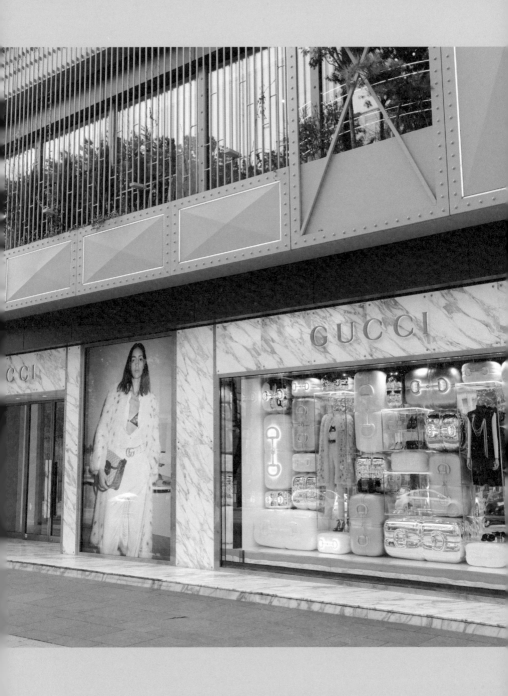

서울 청담동 구찌 매장

구찌의 소식을 발 빠르게 SNS에 전하며 구찌를 수호하는 팬들은 대개 밀레니얼 세대다. 오늘날 대부분의 브랜드가 미래의 잠재 고객인 밀레니얼 세대를 주목하지만, 특히 구찌는 이 점을 적극적으로 공략해 부활에 성공했다. 1921년 시작된 이탈리아의 유서 깊은 패션 브랜드 구찌는 시대의 권력이 누구에게 있는지를 간파하며 100년이 지난 지금도 여전히 화려한 브랜드로 자리를 보전하고 있다.

구찌는 1990년대에 톰 포드(Tom Ford)가 디렉터를 맡으며 새로운 전성기를 열었고, 마돈나 혹은 기네스 팰트로 등 유명 연예인들이 구찌의 섹시한 정장을 입고 영화제를 누볐다. 그 시대의 워너비는 개인 전용기를 타고 전 세계를 다니는 '젯셋족'이었다. 하지만 오늘날의 워너비는 귀족도, 사업가도, 연예인도 아닌 인플루언서다. 그들의 포스팅 하나하나를 수천만 팔로워가 주목한다. 구찌는 이러한 시대의 변화를 읽었다.

온라인 시대의
아트

트러블앤드루(@troubleandrew)라는 이름으로 활동하는 트레버 앤드루(Trevor Andrew)는 전직 올림픽 스노보더로, 구찌 로고 G를 마주 보는 형태로 그려 넣은'구찌 고스트' 캐릭터를 뉴욕 곳곳에 그린 그라피티 아티스트다. 구찌는 트러블앤드루와 함께 '구찌 고스트'로 열쇠고리와 반지를 만들어 밀레니얼세대가 좀 더 친근하고 저렴한 가격으로 구찌에 접근할 수 있도록 길을 열었다. 언스킬드워커(@unskilledworker)라는 이름으로 활동하는 헬렌 다우니(Helen Downie)는 미술은 배워본 적 없는 중년의 예술가다. 그녀의 작품을 인스타그램에서 발견한 패션 사진작가 닉 나이트(Nick Knight)는 작품의 강렬함과 시적인 표현에 반해 알렉산더 맥퀸(Alexander McQueen)의 초상화 시리즈를 의뢰했고, 결과물을 본 구찌가 다시 한번 컬래버레이션을 제안했다. 구찌는 언스킬드워커의 그림을 패턴 삼아 옷을 만들어 큰 성공을 거뒀다. 인스타그램 스타였던 덕분에 이들은 구찌의 선택을 받았다. 구찌와 작가들의 첫 접촉도 인스타그램 메시지를 통해 이루어 졌다. 이들은 구찌의 크리에이티브 디렉터가 직접 메시지를 보냈을 때 혹시 장난이나 가짜가 아닐까 의심했다고 한다. 2023년 구찌가 경복궁에서 패션쇼를 진행할때 협업한 한국 아티스트 '람한'이야말로 온라인 시대의 아트를 보

여주는 작가다. 어린 시절부터 연필보다는 태블릿으로 그림을 그리는 것이 더 자연스러웠다는 작가는 아예 디지털로만 그림을 그리며 이를 '디지털 페인팅'이라고 표현한다. 작품의 발표도 인스타그램을 통해 진행했고, 그렇게 인지도를 쌓아가며 일러스트레이터로 활동하다 미술관에서도 러브콜을 보내는 주목받는 작가로 성장했다.

가치 기준이 변화하는 시대, 소셜 미디어는 인식의 변화에 가장 큰 영향을 미친다. 구찌는 적극적으로 미디어의 변화를 포착하고 그것을 비즈니스에 적용했다. 아티스트에게 직접 인스타그램 메시지를 보내고, 문화적 다양성을 중시하며, 변화를 이끌어 냈다고 주목받은 이는 2015년 크리에이티브 디렉터로 전격 발탁된 알레산드로 미켈레(Alessandro Michele)다. 그는 크리에이티브 디렉터를 맡기 한참 전인 2002년부터 구찌에서 오랫동안 디자이너로 근무했다. 그러던 2015년, 보테가 베네타의 사장이던 마르코 비차리(Marco Bizzarri)가 구찌의 신임 사장으로 부임해 매출과 인지도가 떨어져 가던 구찌를 살려 내라는 임무를 맡게 되었다. 패션쇼가 코앞이었고 새로운 크리에이티브 디렉터를 뽑기 위해 먼저 여러 내부 디자이너들과 사내 면담을 진행했다. 구찌에 대해 잘 알고 애정이 있고 신선한 의견을 많이 제시한, 게다가 기꺼이 모험을 감수할 준비가 되어 있던 미켈레가 신임 사장의 눈에 들어왔다. 패션쇼가 코앞이었으므로 외부 인사를 새로 채용하고 적응 기간을 줄 만한 여유도 없었다. 미켈레는 후보로 거론조차 되지 않던 상황에서 구찌의 신임 크리에이티브 디렉터로 발탁되었다.

변화는 2015년 미켈레가 디렉팅을 맡은 첫 번째 남성복 쇼에서부터 시작되었다. 빨간 리본 블라우스를 입은 장발의 남자가 등장해 혼란을 일으킨 것이다. 남성복 쇼이니 남성복이 틀림없을 텐데 모델이 착용한 의상은 여성들이

2021년 구찌 창립 100주년을 기념해 기획된 전시회로, 이탈리아 피렌체에서 처음으로 선보인 이후 여섯 번째
순회 전시로 서울을 찾았다. 전시장은 8개의 방을 순서대로 통과하게끔 동선이 구성되어 있는데,
화장실과 같은 공간도 있어 흥미를 모은다. 화장실 안에는 손을 잡은 남녀는 물론 한 칸에
두 명의 여자가 들어가 있는 설정으로 가득하다. 단순히 '패션' 혹은 브랜드의 역사를 보여주는 것이 아니라
그 브랜드를 입는 사람들의 문화를 보여주려는 시도이자 관객들을 참여시키는 포토스팟이 아닐 수 없다.

동대문 디자인 플라자에서 열린 《구찌 가든 아키타이프》전, 2022년

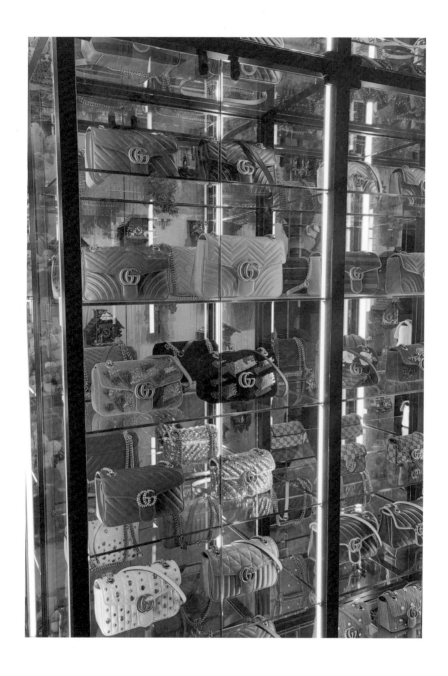

동대문 디자인 플라자에서 열린 《구찌 가든 아키타이프》전, 2022년

입을 법한 블라우스처럼 보였다. 그렇다면 모델은 남성이 맞는가? 긴 머리카락에 여성용 빨간 블라우스를 입었으니 여성이라고 보아야 할까? 패션의 출발은 '남성복' 혹은 '여성복'과 같은 성별의 구분으로 시작하는데 미켈레는 그 구분을 지우려고 한다. 미켈레는 "이것이 정상(normal)이라고 말하지는 않겠다. 그러나 매우 자연스럽다(natural)"라고 말한다.

2018년 F/W 컬렉션에서는 수술실을 콘셉트로 한 패션쇼를 선보였다. 푸른 병동을 무대로 모델들은 자신의 머리 형상을 손에 들거나 작은 파충류를 들고 등장해 그야말로 관객들에게 충격을 안겼는데, 과학 영화 같으면서도 한편으로는 참수형을 당한 생 드니 주교의 조각상처럼 고전 예술을 떠올리게 했다. 그는 미국의 페미니즘 사상가 도나 해러웨이(Donna J. Haraway)의 영향을 받았다. 도나 해러웨이는 〈사이보그 선언문(A Cyborg Manifesto)〉(1984)에서 신체에 보철을 사용하는 것, 산업사회에서 단순한 부품 조립을 하는 데 여성 인력을 마치 기계처럼 값싸게 동원하는 것 등을 예로 들며, 인간과 기계의 경계가 모호해졌다는 점을 지적했다. 인공지능이 실생활에 들어오며 과학 영화에서 벌어지는 일들이 실감 나는 현실로 다가오는 지금, 미켈레는 자신의 정체성을 스스로 창조해야 하는 시대를 맞이했다고 말한다. 휴대전화를 사면 각자 취향에 맞게 앱을 다운로드해 나만의 기계로 만들듯, 신체도 나를 드러내는 하나의 플랫폼일 뿐이지는 않을까? 눈, 코, 입이 똑같은 인형에 어떤 옷을 입히느냐에 따라 서로 다른 캐릭터가 되듯이 이제 내가 누구인지 자문하며 자신의 신체에 새로운 프로그램을 다운로드하는 시대를 맞이했다는 것이 그의 생각이다. '타고난(그래서 바꿀 수 없는) 나'가 아니라 성별, 국적, 종교, 그 모든 면에서 새로운 나를 발견해야 하는 시대 말이다.

오리지널과
카피

명품 브랜드가 아트 컬래버레이션을 주도하고 전시회를 기획하는 시대지만, 2018년 상하이 아트위크 기간에 구찌의 후원으로 열린《디 아티스트 이즈 프레젠트(The Artist is Present)》는 패션과 아트의 컬래버레이션이 한 단계 높은 차원으로 이루어진 사례다. 전시가 열린 상하이 유즈 미술관 외벽에는 멀리에서도 한눈에 알아볼 수 있을 만큼 크게 여성의 얼굴이 새겨졌다. 2010년 뉴욕 현대미술관에서 동명의 전시를 진행한 마리나 아브라모비치(Marina Abramovic)의 모습이 연상되는, 빨간 원피스를 입고 머리카락을 한쪽으로 땋은 중년 여성의 얼굴이다. 빨간 원피스는 아브라모비치가 관객과 1분 동안 눈을 마주치는 퍼포먼스를 하던 당시 입은 의상이다.

전시장 입구에는 "모방은 창조의 어머니", "당신이 좋아하는 것을 복제하라. 그 끝에서 당신의 오리지널리티를 만날 수 있을 것이다" 같은 문구가 선언문처럼 새겨져 있다. 전시장 내부에는 어디선가 본 듯한 익숙한 작품들이 가득한데 작품의 캡션을 읽어 보면 머릿속에 연상된 작가, 혹은 우리가 알고 있는 작품의 제목이 아니라 다른 작가의 이름과 제목이 적혀 있다. 예를 들어, 앤디 워홀(Andy Warhol)의 〈실버 클라우드(Silver Clouds)〉(1966)처럼 보이는 작품은 위

천장의 말풍선은 앤디 워홀의 〈실버 클라우드〉를 연상시키지만 필립 파레노의 〈스피치 버블〉.
벽에 붙은 조형물은 놋쇠로 만든 도널드 저드의 작품처럼 보이지만 골판지로 만든 호세 다빌라(Jose Dávila)의
〈무제(Untitled)〉. 바닥의 글씨는 로렌스 위너(Laurence Weiner)의 작품이다.

상하이 유즈 미술관에서 열린《디 아티스트 이즈 프레젠트》전, 2018년

홀 작품에서 영감을 받아 금색 말꼬리가 달린 풍선을 만든 필립 파레노(Philippe Parreno)의 〈스피치 버블(Speech Bubbles)〉(2015)이다. 흥미로운 점은 전시장 어느 곳에도 아브라모비치의 작품은 없다는 사실이다. 자세히 보면 포스터 속 여인은 아브라모비치도 아니다. 아브라모비치와 비슷한 의상을 입고 헤어를 하고 찍은 사진일 뿐이다. 원본과 카피를 어떻게 생각해야 할지 질문을 던지는 이 지점에 전시의 핵심 메시지가 있다.

지금은 물리적인 결과물로 우열을 가르거나 법적인 제재를 가하는 행위만으로는 모조품을 근절하기 어려운 시대다. 그러나 모조품이 나올 정도로 훌륭한 디자인이라는 '원조'의 의미를 획득한다면, 도리어 유사물들을 통해 권위를 획득할 수 있다. "하늘 아래 새로운 것은 없다"는 성경 구절처럼, 오리지널만이 위대하고 그 외의 비슷한 모든 것이 모조품이라고 취급받게 된다면 오늘날 존재하는 것들은 전부 가치를 위협받게 된다. 전시는 이분법으로 세상을 판단하고 윤리적 잣대를 갖다 대는 행위를 향한 유머러스한 공격이기도 하다. 구찌가 이 전시회를 기획하고 후원하면서 전달하고자 한 메시지도 이와 다르지 않다. 구찌의 오리지널 디자인과 정통성이 세계 곳곳의 수많은 패션 산업에 영향을 미치고 있음을 드러내고, 그러한 현상을 재단하기보다는 관대한 태도를 취함으로써 더 품격 있는 브랜드로 거듭나려는 것이다.

구찌피케이션

'게스(Guess)'와 '게스트(Guest)'를 기억하는 X세대에게 철자 하나를 틀리게 쓴 로고는 짝퉁의 상징이다. 처음으로 국내에 명품이 유행하던 시기인 1990년대를 배경으로 한 영화 〈건축학개론〉에는 좋아하는 여자에게 잘 보이고 싶어 하는 순수한 청년이 등장한다. 그가 산 티셔츠가 진짜 게스가 아닌 게스트인 것을 알게 되자 창피해하며 이를 가리려는 장면은 많은 사람의 공감을 자아냈다. 그러나 놀랍게도 구찌는 일부러 'Guccy'라는 틀린 로고를 새긴다. Gucci와 Guccy는 모두 진짜 구찌다. 틀린 로고가 새겨진 제품도 진짜 구찌의 것임을 알아볼 정도로 브랜드에 대한 정보에 환한 이들만이 진정한 구찌 팬이라는 감각을 느낄 수 있는 것이다. 미켈레는 여기에 '구찌화하다'라는 의미의 '구찌파이(Guccify)', '구찌피케이션(Guccification)'이라는 신조어를 만들어 붙였다. 그 효과일까? 미국의 인기 웹드라마 〈에이스 그레이드(Eighth Grade)〉 속 여자 주인공은 마지막 인사말을 '구찌'로 한다. '헬로' 대신 '구찌'가 통하는 세상. 구찌의 힘을 엿볼 수 있는 대목이다.

로고나 맞춤법을 활용하려는 구찌의 방식은 휴대전화 문자 시대의 감수성과 맞아떨어진다. 일부러 틀리게 쓰는 맞춤법은 문자에 감성을 담으려는 시도

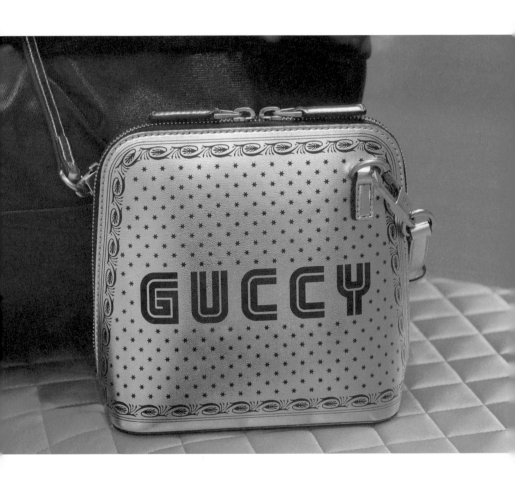

'GUCCY'라는 문구가 돋보이는 구찌 가방

다. '네' 대신 귀엽게 '넹' 또는 박력 있게 '넵'이라고 대답하는 것, '나 지금 궁서체야'라는 표현을 통해 진지함을 강조하는 것, 번역기로는 해석되지 않지만 한국 사람만은 알아볼 수 있도록 '쑥쏘가많이낙후뙤어있꼬엘베없꼬'와 같이 솔직한 숙소 평을 발음 나는 대로 적는 것, 이 모두가 공존하는 시대에 'guccy' 역시 진품으로서의 아이덴티티가 존재한다.

언어를 활용한 유희는 2019년 멧 갈라(뉴욕 메트로폴리탄 미술관의 코스튬 인스티튜트가 개최하는 자선 모금 행사) '캠프: 노트 온 패션(Camp: Note on Fashion)'에서도 빛을 발했다. 이는 수전 손택의 에세이 『노트 온 캠프(Note on Camp)』를 모방한 제목이다. 손택은 존재하지만 이름 붙지 않은 것, 혹은 이름이 붙여졌다 해도 결코 묘사된 적이 없는 것이 많다고 지적하며, 그것들에 이름을 붙이고 묘사하는 작업을 '캠프'라고 명명했다. 기이하고, 새롭고, 자유로운, 미켈레의 표현대로라면 '정상은 아니지만 자연스러운 것'들에 주목하는 최초의 시도였고, 거기에는 과거의 잣대로는 도저히 판단하기 어려운 앤디 워홀의 팝아트도 포함되었다. 손택의 표현은 구찌의 정신을 대변하기도 한다. 기존의 잣대로 평가될 수 없는 새로움은 젊은 세대의 전유물이기도 하다. 밀레니얼세대가 구찌에 열광하게 된 이유도 이런 정신에 있다.《뉴욕 타임스》스타일 매거진의 한 에디터는 "미켈레는 단순히 원피스나 핸드백을 파는 것이 아니다. 그는 자신이 할 수 있는 모든 방법을 동원한 커뮤니케이션을 통해 다방면에 걸친 감각을 판다"라고 표현했다. 패션이 아니라 스타일이 필요한 시대, 그것이 무엇인지 알고 좋아할 필요는 없다. 먼저 좋아한 후, 나중에 무엇인지를 파악하고 이름 붙여도 늦지 않다. 어떻게 변화하는지 알 수 없는 혼돈의 시대에 전략이 사랑받는 이유다. 미켈레는 패션은 감정을 만들어 내므로 이성적일 필요가 없으며, 더 이상 과거의

방식으로 접근해서는 안 된다고 말한다. 이상의 활동으로 미켈레는 2015년 올해의 디자이너 대상을 받았고, 2017년에는 매출 신장률 50퍼센트라는 높은 성과를 냈다. 다른 명품 브랜드는 실적의 약 20퍼센트 정도가 떨어지던 시기였다. 미켈레가 크리에이티브 디렉터로 일한 동안 구찌의 매출은 2015년 39억 유로에서 2021년 97억 유로로 총 3배 늘었다고 한다. 그러나 2022년 11월을 마지막으로 크리에이티브 디렉터를 사임했고 후임으로 프라다, 돌체 앤 가바나, 발렌티노에서 경력을 쌓은 이탈리아 디자이너 사바토 데 사르노(Sabato De Sarno)가 부임했다.

구찌 없는
구찌 전시회

2020년 대림미술관에서 열린 구찌의 전시회《이 공간, 그 장소: 헤테로토피아(No space just a place, Eterotopia)》를 보고 온 주변 사람들이 "왜 구찌가 없느냐", "너무 어렵다"라고 평하는 것을 들었다. 아마도 디올이나 루이비통 전시회처럼 구찌의 역사를 소개하면서 중간에 아티스트와의 컬래버레이션 작품이 들어가는 전시회를 기대한 모양이다. 그러나 이 전시는 한국의 대안 공간에 주목하면서, 그동안 각각의 대안 공간에서 보여 준 작품을 한데 모은 현대미술에 중점을 둔 전시회를 구찌의 후원하에 전시한 것이라고 할 수 있다. 대안 공간 혹은 독립 공간은 이미 인정받은 작가들의 작품을 구매해 보존하고 전시하는 '미술관'이나 판매를 목적으로 전시해 거래하는 '갤러리'에 속하지 않는 공간을 말한다. 이곳에서는 주로 실험적인 미술, 아직 갤러리의 주목을 받지 못한 작가들의 작품이 전시되며, 때로는 갤러리나 미술관을 벗어나 흥미로운 곳에서 전시를 하고 싶어 하는 작가들이 장소의 특징을 활용해 진행하는 전시가 열린다.

그렇다면 구찌의 정신은 이 전시와 어떻게 연결될까? 답은 제목에 이미 드러나 있다. '공간(space)'이 땅으로서의 개념이라면 '장소(space)'는 추억과 연결된

대림미술관에서 열린《이 공간, 그 장소: 헤테로토피아》전, 2020년

곳을 말한다. 그럼 낯선 단어인 '헤테로토피아(Eterotopia)'는 무엇일까? 프랑스의 철학자 미셸 푸코(Michel Foucault)가 제시한 표현으로 다른(heteros)+장소(topos/topia)라는 의미다. 이는 통상적으로 우리가 부르는 '유토피아'와도 관련이 있다. 유토피아가 세상에 존재하지 않는 완벽한 공간을 의미한다면, 헤테로토피아는 이미 이 세상에 있고 유토피아적인 기능을 할 수 있는 특별한 장소를 말한다. 다락방이나 도서관, 휴양지, 심지어 어떤 이들에게는 묘지 등 타인의 방해를 받지 않고 자신만의 안식을 취할 수 있는 곳이다. 푸코는 헤테로토피아가 모든 사회, 문화에 존재하지만 역사적으로 변화할 수 있다고 설명한다. 유토피아가 죽은 다음에나 갈 수 있는 천국 같은 곳이어서 오히려 도달할 수 없는 희망을 말한다면, 헤테로토피아는 현실에서 경험할 수 있는 유토피아다.

미켈레는 흥미롭게도 헤테로토피아 사상을 신체와 연결했다. 신체, 즉 몸을 패션이 머무는 곳으로 보았다. 작은 발상의 전환이지만 이는 패션에 큰 의미를 부여하는 셈이 된다. 몸에는 인종, 성별, 키, 생김새 등 타고난 조건들이 있다. 평범한 옷을 입는다면 우리의 몸은 다른 사람의 몸과 구분되지 않는 '공간'일지 모르지만, 특정한 옷을 입음으로써 의미와 개성을 더해 나만의 '장소'로 만들 수 있다. 미켈레는 성별이 명확하게 구분되지 않는 옷을 만들고, 심지어 사람과 동물 사이의 구분에도 의문을 제기하는 프로젝트를 펼쳐 왔다. 우리 몸과 패션을 생각했듯이 작품이 보이는 장소와 작품의 의미를 살펴본 것이다.

구찌의 서울 전시회에서는 보안여관, 시청각, 탈영역우정국 등 서울의 독립예술 공간 10곳이 선별되었고 실험적인 작품이 전시되었다. 이러한 작품은 아름다운지 아닌지의 관점으로 접근할 필요가 없다. 작가가 어떤 생각을 가지고

만든 작품인지 그 맥락을 살펴보면서 감상자가 스스로를 생각하는 일이 더 중요하다. 이해하거나 동의하지 않더라도, 그들의 행보를 바라봐주는 것만으로 충분하다. 그 때문에 "어렵다"는 평이 나오기도 하지만, 좀 더 자유롭고 뻔하지 않은 다양한 작품을 볼 수 있다. 통의동 보안여관을 통해 작품을 출품한 류성실 작가는 에르메스 미술상의 2022년 최연소 수상자로 선발되었다.

마우리지오 카텔란

앞서 소개한 상하이 구찌 전시회의 큐레이터는 이탈리아 작가 마우리치오 카텔란(Maurizio Cattelan)으로, 2023년 리움미술관에서 열린 그의 개인전은 국내에서도 큰 반향을 모았다. 그는 2019년 12월 아트바젤 마이애미에서 바나나를 작품으로 선보이며 세계적인 유명세를 탄 작가다. 벽에 테이프로 붙인 바나나가 12만 달러(약 1억 5,000만 원)라는 점도 화제였지만, 전시 기간에 한 코미디언이 전시장을 방문해 바나나를 먹어 치움으로써 작품은 더욱 주목받았다. 아트페어 자체를 홍보하기도 힘든데 단 하나의 작품이 연일 《뉴욕 타임스(New York Times)》에 보도되었고, 수많은 패러디가 SNS를 도배했다. 이것도 예술 작품이라고 할 수 있을까? 다시 한번 마르셀 뒤샹의 〈샘〉을 소환할 수밖에 없다. 시장에 있는 바나나는 그냥 과일일 뿐이지만, 미술관에 놓인 바나나는 작가의 선택과 아트페어라는 문맥에 의해 작품이 된다.

그는 작품을 만드는 이가 아티스트가 아니라, 아티스트가 만들면 그것이 무엇이든 작품이 된다는 새로운 명제를 보여주는 작가다. 그의 삶 자체가 바로 그 증명이다. 카텔란은 1960년 이탈리아 태생으로 가난한 형편 때문에 고등학교도 졸업하지 못하고 노동자로 사회 생활을 시작했지만, 멀리 창문 너머로 보이는 갤러리 전시 오프닝을 보며 작가가 되고 싶다는 꿈을 꾼다. 드디어 첫

전시회를 열게 되었지만, 그는 갤러리 문을 걸어 잠그고 마치 잠시 외출한 것처럼 '곧 돌아옵니다'라는 문패를 걸어놓았다. 의도된 개념미술이라 봐야 할지, 겁을 먹은 청년 작가의 회피인지 알 수 없이, 또한 아무도 그의 작품을 본 이 없이 이렇게 첫 개인전을 열며 작가로 데뷔한 것이다. 평론가들이 그를 높게 평가하는 것은 그것이 의도된 것이든 아니든, 유머와 위트로 게임의 룰를 완전히 바꿔 버리기 때문이다.

한편 카텔란은 2011년 구겐하임 미술관에서 열린 회고전에서 이번 전시 이후 은퇴하겠다고 밝히며 많은 관객을 불러 모았다. 그러나 카텔란이라는 이름으로는 은퇴하지만 토일렛페이퍼(TOILETPAPER)라는 다른 이름으로 작가 활동을 새롭게 시작하겠다고 알리며 SNS 아이디로, 혹은 '부캐'로 이중, 삼중의 삶을 사는 현대인을 작가로서의 정체성에 끌어들였다. 토일렛페이퍼는 사진작가 페에르파올로 페라리(Pierpaolo Ferrari)와 함께 창간한 아티스트 레이블이다. 잡지와 굿즈 제작 등 비주얼 작업은 물론 최근에는 라 보테가(La Bottega), 롱샴 등의 브랜드와 컬래버레이션을 펼치며 롯데백화점, 성수동 등을 비롯한 한국 다수의 장소에서 팝업 전시회를 열었다.

펜디,
밈으로 되살아난
로마의 수호자

서울 청담동 팬디 플래그십 스토어

펜디는 1925년 로마에서 에도아르도 펜디(Edoardo Fendi)와 아델레 카사그란데(Adele Casagrande) 부부가 설립했다. 가방 문을 반쯤 연 채로 드는 피카부 백을 히트시켰지만 사람들 사이에서는 사모님을 위한 패션이라는 인식이 강했다. 그런 펜디가 젊은이들의 문화를 적극 반영하며 다시 화제의 중심에 오르고 있다. 그리고 여기에서 브랜드를 부각시키는 '로고 플레이'에 관해 말하지 않을 수 없다.

로고가 두드러지지 않는 디자인이 유행한 적이 있다. 명품이라고 티 내기보다는 은은한 고급스러움을 드러내는 것이 고상한 취향으로 여겨지던 시기였다. 그런데 최근 몇 년 사이에 거대한 로고가 다시 명품 브랜드의 상징으로 부활했다. 디테일이나 질감까지 전달하기 어려운 가상의 세계에서, 작은 휴대전화 속 화면으로도 그것이 좋은 제품임을 한눈에 알아볼 수 있게 하려면 큼직한 마크가 필수가 된 것이다. F를 반복하는 펜디의 커다란 로고는, 로고를 지향하는 시대의 흐름과 함께 브랜드를 부활시키는 핵심 역할을 해냈다.

그 사이 트렌드는 '올드셔리'로 바뀌어 가고 있어 로고 플레이는 다소 줄어들고 있지만, 시대의 변화와 상관없이 브랜드의 로고는 디자인의 출발점이자 핵심 비주얼(Key Visual)임을 펜디의 사례를 통해 확인할 수 있다.

로고
혁명

1965년 탄생한 펜디의 로고는 54년 동안 펜디의 크리에이티브 디렉터를 맡은 칼 라거펠트의 작품이다. '재미있는 퍼(Fun Fur)'라는 뜻을 담아 F가 위아래로 맞물리도록 로고를 디자인해 모피 코트의 안감에 새겼다. 이후 펜디 로고는 가방 여닫이로, 벨트 버클로, 신발 장식으로 점차 다양하게 활용되었다. 그런데 갈색 바탕의 로고에서 벗어나 하얀 바탕에 파란 글씨로 새겨진 새롭게 디자인된 로고가 눈에 띄기 시작했다. 얼핏 보면 휠라 로고처럼 보이기도 한다. 로고는 브랜드의 정체성을 담고 있는데 다른 브랜드와 비슷하게 디자인을 바꾸다니, 어찌 된 일일까?

내막은 이러하다. 17만 명에 달하는 팔로워를 둔 인스타그래머 헤이 라일리(@hey_reilly)가 펜디와 휠라 모두 철자가 F로 시작한다는 점에 착안해 알파벳은 'FENDI'인데 글꼴 디자인과 색은 휠라인 합성 로고를 만들어 올렸다. 이뿐만 아니라 브랜드명이 M으로 시작하는 마르지엘라는 맥도날드와, S로 시작하는 슈프림은 서브웨이와 결합하는 식으로 여러 신종 로고를 만들어 냈으며, 보티첼리의 그림 속 비너스 얼굴에 흑인 여성 모델의 얼굴을 넣기도 했다. 그가 만들어 낸 갖가지 합성 이미지들은 미술, 패션, 광고 등 수많은 분야에 통

펜디의 로고

펜디 × 휠라 컬래버레이션

달한 데다 유머 감각까지 갖춘 범상치 않은 수준이었다. 어떤 이미지들은 정말 감쪽같아서 가짜 뉴스의 진원지가 될 정도였다. 남성, 스코틀랜드 출신, 영국 왕립예술학교 졸업, 런던에서 작업 중이라는 정보 외에는 일체를 비밀로 한 이 인스타그래머는 전격 펜디의 선택을 받았다. 소통의 시대에 맞는 아이디어라고 판단하고, 검열과 불통을 미덕으로 여기던 명품 브랜드의 꼬장꼬장함을 벗어던진 것이다. 밀레니얼세대를 사로잡을 수 있는 흥미로운 패러디는 그야말로 'Fun Fur' 정신과 부합했다.

사실 이전에도 펜디는 젊은 세대와 맞닿기 위해 계속해서 노력했다. F를 미래(Future)로 해석하며 세계 각국의 그라피티 아티스트를 초청하는 프로젝트를 기획하기도 했다. 그간의 시도가 축적된 덕분인지 펜디×휠라는 대성공을 거뒀다. 펜디의 중후한 갈색 로고는 하얀색 바탕에 파란색 글씨, 빨간색으로 포인트를 준 로고로 바뀌어 전면에 패턴으로 들어갔다. 스포츠 브랜드처럼 점퍼나 후드 등 이지 웨어도 출시되었다. 밀레니얼세대는 펜디의 격을 깬 변화를 기꺼이 반겼다.

펜디가 리브랜딩을 하면서 휠라도 덕을 보았다. 휠라는 펜디의 고급스러운 이미지를 얻고, 펜디는 휠라의 젊고 스포티한 이미지를 얻음으로써 서로 새로운 구매층을 확보할 수 있는 계기를 마련했다. 그 결과 휠라는 스포츠 브랜드임에도 밀라노 패션위크에 참석해 명품 브랜드에 버금가는 입지를 다지는가 하면, 2016년 1,000억 원이 되지 않던 실적에서 2019년에는 전년도 대비 17퍼센트 성장하며 3조 4,000억 원에 달하는 성과를 거두었다.

아트바젤 홍콩이 열린 시기에 맞추어 디자이너 사비너 마르 셀리스(Sabine Marcelis)와 협업해
특별 전시 《물의 형태(The Shapes of Water)》를 열었다.

홍콩 랜드마크 백화점에서 열린 펜디 특별전, 2019년

로마의
유산

서양 문명의 원류라고도 할 수 있는 고대 로마의 문화유산은 펜디의 정신적 출발점이다. 펜디는 로마의 정체성을 '물'로 해석한다. 도시 곳곳에 있는 분수대는 로마가 얼마나 아름다운 '물'의 도시인지를 깨닫게 한다. 뛰어난 토목과 건축 기술은 로마 형성을 뒷받침했다. 건축양식 중 하나인 반원형 아치에 '로만 아치(Roman arch)'라는 이름이 붙은 이유도 마찬가지다. 로마가 지배한 유럽의 도시 곳곳에는 거대한 아치 다리가 세워졌는데, 물을 옮기기 위한 수로 역할을 하는 것이었다. 또한 로마 사람들이 머물던 곳에는 목욕탕이 생겨 마을 이름에 '배스(bath)'가 들어가기도 한다.

관광객들이 인류 최초의 문명 도시를 탐방하기 위해 로마를 찾는 것은 펜디의 자부심이자 성공 비결이다. 펜디는 스페인 계단, 트레비 분수 등 로마 문화유적을 복원하는 데 막대한 후원금을 낸다. 로마가 계속해서 세계인이 찾는 아름다운 도시로 남을 때 그곳에 뿌리를 내린 펜디의 생명력도 함께 길어지기 때문이다. 로마의 아름다움과 전통을 복원하는 일은 브랜드에도 도움이 된다. 가장 대표적인 사례가 트레비 분수 복원이다. 1년 반 동안 복원 작업을 거쳐 깨끗한 모습으로 거듭난 2015년은 펜디 창립 90주년이기도 했다. 이 두 경

사를 축하하며 패션쇼가 열렸는데, 분수 위에 강화유리를 설치해 만든 런웨이가 압권이었다. 투명한 캣워크 덕분에 모델들은 마치 물 위를 걷는 천사처럼 등장하는 장관을 연출했다. 고대 로마가 오늘날까지 얼마나 아름다운 힘을 발휘하고 있는지를 보여 주는 순간이었다. 또한 가톨릭 문화를 기반으로 하는 서양 문화의 전통 속에서 물 위를 걷는 퍼포먼스는 성경에 나온 '물 위를 걷는' 예수님의 기적을 연상케 하는 일이기도 했다. 신화, 종교, 문화, 예술이 로마와 펜디라는 하모니 속에서 구현되는 흥미로운 기획이다.

물은 예술가와의 컬래버레이션에서도 주제가 된다. 펜디는 2018년 디자인 마이애미, 2019년 아트바젤 홍콩 행사에서 네덜란드 디자이너 사비너 마르셀리스(Sabine Marcelis)와 협업해 특별 전시 《물의 형태(The Shapes of Water)》를 진행했다. 로마의 도시 모습을 '물'로 재해석한 조각 작품과, 피카부 백 탄생 10주년을 맞아 세계 각국 작가들이 자신만의 방식으로 해석한 피카부 백을 선보였다.

예술, 건축, 과학, 도시, 영화 등 로마의 풍부한 문화는 펜디가 패션을 넘어 가구로, 호텔로 확장할 수 있는 영감을 제공한다. 그렇기에 펜디가 라이프스타일 사업을 시작했을 때 전혀 어색하게 느껴지지 않았다. 모든 길은 로마로 통하기 때문이다. 펜디 라이프스타일의 대표적인 행보는 펜디 카사다. 펜디 카사는 디자인 마이애미나 밀라노 가구 박람회 등에 특별 전시를 열어 브랜드 가치를 전달하는 데 공을 들인다. 각광받는 신예 디자이너 크리스티나 첼레스티노(Cristina Celestino)를 초청해 2016년 디자인 마이애미에서 선보인 '행복한 방(The Happy Room)'은 이탈리아의 디자인 대부 지오 폰티(Gio Ponti)가 1950년대 베네수엘라에 지은 빌라를 재해석한 디자인이다. 지오 폰티는 장인들의 고

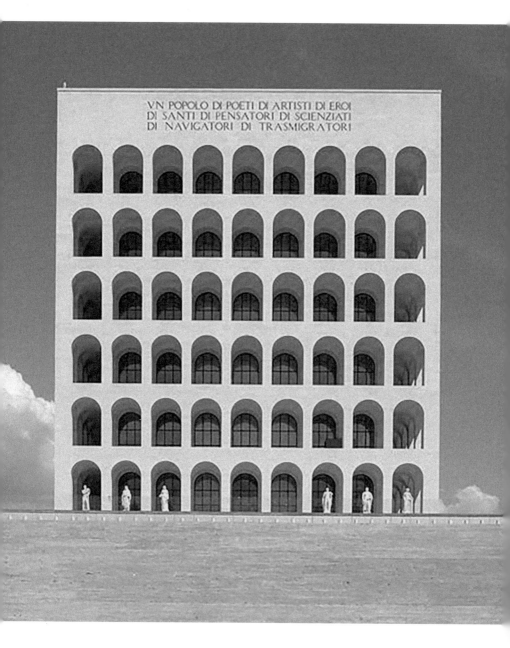

로마의 펜디 사옥

전 가구를 현대 산업사회에 맞는 디자인으로 변화시킨 선구자다. 로마의 테라스에서 영감을 받아 만든 줄무늬 소파는 첼레스티노의 펜디 카사에서 더욱 부드러운 곡선으로 재탄생했다.

이탈리아 디자인의
뿌리

지오 폰티는 건축과 산업 전반을 아우르는 디자이너이자 교수, 출판인으로 이탈리아의 디자인 발전에 혁명적인 공을 세웠다. 또한 디자이너들의 바이블인 디자인 잡지《도무스(Domus)》를 창간해 오랫동안 편집장을 맡았다.

지오 폰티는 여러 이탈리아 명품 브랜드와 관련이 있다. 먼저 1735년 설립된 이탈리아 세라믹 브랜드 리처드 지노리다. 그는 1923년부터 1933년까지 10년 동안 브랜드의 크리에이티브 디렉터를 맡으며 수많은 히트작을 만들어 냈다. 특히 그가 만든 작품이 1925년 아르누보를 주제로 한 파리 만국박람회에서 그랑프리를 수상하며 브랜드 이름과 디자이너 이름 모두 세계적으로 알려지는 성과를 거두었다. 리처드 지노리처럼 소규모 가족 경영으로 유지되던 수공예 디자인 업체들은 국제적인 박람회에 출품하고 전시 후 주문을 받아 제품을 납품하고 수출하는 과정에서 점차 산업화되었고, 현대적 기술과 재료를 활용한 국제적인 브랜드로 거듭났다. 2013년에는 구찌 그룹에 인수되어 브랜드명을 '지노리1735'로 변경했고, 오늘날까지 구찌 데코와 협력을 이어 나가며 도자기와 캔들 컬렉션 등을 출시하고 있다.

그렇다면 지오 폰티와 펜디의 인연은 어떻게 시작되었을까? 펜디 가문은

지오 폰티의 오랜 팬으로 그가 디자인한 다수의 디자인 제품을 소장하고 사용해 오고 있었다. 펜디 가문의 4세대인 델피나 델레트레츠 펜디(Delfina Delettrez Fendi)는 한 잡지 인터뷰를 통해 자신의 파리 아파트를 공개했다. 이때 펜디 가문 대대로 물려받은 지오 폰티가 만든 쌍둥이 거울(twin mirrors)이 소개되기도 했다. 또한 펜디의 크리에이티브 디렉터 칼 라거펠트는 지오 폰티 건축에 등장한 물방울무늬나 날렵한 줄무늬에서 영감을 받아 패션에 적용했다. 이 흐름은 펜디 카사의 가구 디자인으로 이어졌다. 앞서 언급한 디자이너 크리스티나 첼레스티노는 지오 폰티의 건축과 가구, 그중에서도 1950년대 중반 베네수엘라에 지은 '빌라 플랜차트(Villa Planchart)'에서 실마리를 얻어 새로운 가구를 제작했다. 빌라 플랜차트는 현대미술 컬렉터인 아날라와 아르만도 플랜차트(Anala and Armando Planchart)의 의뢰로 지어진 집이다. 이들은 계곡 남쪽의 전망 좋은 언덕에 집을 짓기로 하고 당대 최고의 건축가인 지오 폰티에게 건축을 의뢰했다. 지오 폰티는 이 집을 위해 기하학적인 선을 주로 활용했는데, 건물의 윤곽은 물론 천장을 장식한 선에서도 드러난다. 그는 집 안에 들어갈 모든 가구와 장식품을 함께 디자인했다. 그것들은 오늘날까지도 잘 보존되어 전 세계 방문객들을 맞이한다. 지오 폰티는 축적된 경험 속에서 "건축은 예술이나 디자인이라기보다는 문명이다", "집 안의 진짜 고급스러움은 예술 작품이다" 등의 명언을 남겼으며, 오늘날 건축과 디자인을 넘어 여러 분야의 예술가들에게 영감을 주고 있다. 펜디와 지오 폰티 사이에 직접적인 업무 관계는 없었지만, 펜디는 지오 폰티 정신이 스며든 이탈리아 디자인의 뿌리를 되새기는 작업을 후대 디자이너들과 함께 진행함으로써 시대를 초월한 컬래버레이션을 보여 준 셈이다.

주세페 페노네

펜디 사옥 앞에는 가지에 큰 돌 조각이 얹어진 나무가 있다. 청동으로 만들어진 이 작품은 작가의 실제 경험에 기초해 만들어졌다. 이탈리아 피에몬테주 출신이자 농부의 자녀로 자란 주세페 페노네(Giuseppe Penone)는 토리노 미술학교에 입학하지만 1년 만에 중퇴하고 고향으로 돌아가 나무를 재료로 작업한다. 그는 나무에 청동으로 만든 손 조각을 붙여 놓는데, 나무가 청동 손 주변으로 점점 자라는 것을 목격한다. 가지에 딱 붙은 청동을 나무가 떼어 내지 못해 그것을 감싸 안으며 성장한 것이다. 이 프로젝트는 작가에게 평생의 영감을 준다.

나뭇가지 사이에 돌을 올려놓은 작업도 비슷한 맥락의 깨달음을 담은 작품이다. 나무는 떨어뜨리지 못할 돌을 이고 그 주변으로 성장하면서 나중에는 돌보다 더 큰 존재로 자란다. 작가는 이 깨달음을 영속적으로 보존하기 위해 나무와 돌 모두를 청동으로 만들었다. 이 작품이 바로 펜디 사옥 앞에 놓인 설치작품이다. 이 시리즈는 루브르 아부다비에도 소장되어 있다.

버려진 재료, 연약한 것들, 시간의 흐름에 따라 변해가는 모습은 전통적인 미술의 영역에 있지 않았지만 1960년대 이후에는 적극적으로 예술 속으로 들어오게 된다. 특히 전쟁 후 물자가 부족해진 상황에서 작가들은 전통적인 미술 재료가 아닌 자연물이나 버

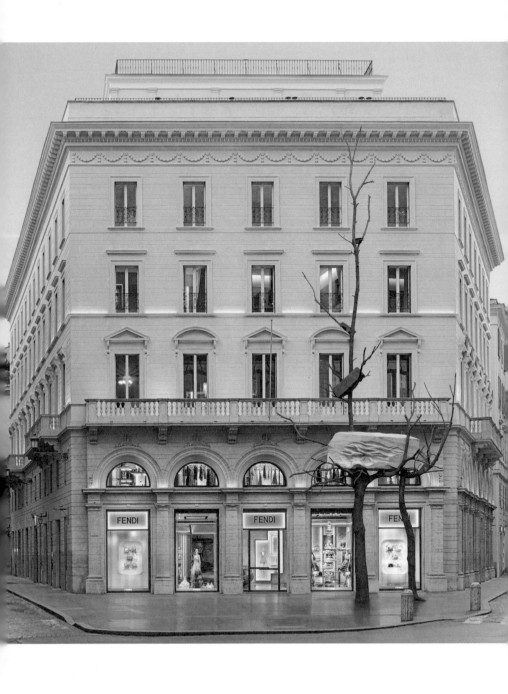

쥐세페 페노네, 〈돌 잎사귀(Figle di Pietra)〉, 2017년, 대리석, 청동나무

려진 재료를 활용해 창작을 이어 나갔다. 그래서 이와 같은 미술 작품에는 '가난한 예술'을 뜻하는 '아르테 포베라(Arte Povera)'라는 이름이 붙었다. 한순간에 완결되는 완성품이 아니라 시간의 흐름에 따른 변화를 겸허히 수용하는 예술이다. 이는 현대미술 분야에서 이탈리아를 대표할 만한 사조로, 이탈리아 패션 브랜드들은 아르테 포베라 작가들을 후원하는 데 적극 나선다. 주세페 페노네의 작품을 본사 사옥 앞에 설치한 펜디는 물론, 프라다 재단에서도 아르테 포베라 작가들에 대한 회고전을 지속적으로 개최하고 있다. 한편 주세페 페노네는 파리 국립미술학교의 교수로서 에르메스 재단의 레지던시 작가 선정 등의 프로그램에도 심사위원으로 참여하고 있다.

발렌시아가,
파괴를 통한
재창조

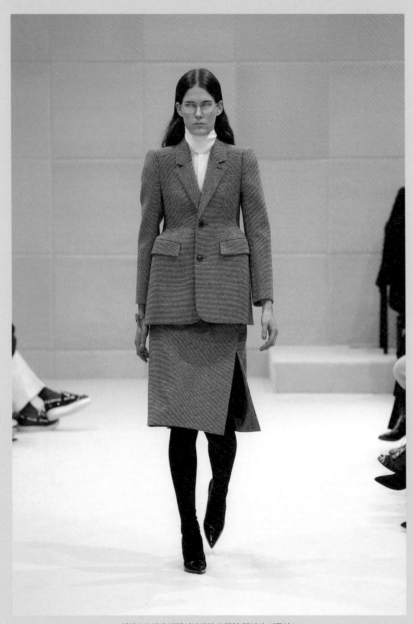

아티스트이자 발렌시아가의 모델인 엘리자 더글러스:
모델이 입은 옷이 발렌시아가의 헤리티지를 재현한 아워 글래스 옷

발렌시아가 2016 F/W 컬렉션
©Balenciaga

패션과 아트의 결합을 말할 때 결코 빼놓을 수 없는 인물이 크리스토발 발렌시아가(Cristobal Balenciaga, 이하 브랜드는 '발렌시아가', 창업주는 '크리스토발 발렌시아가'로 구분)다. 그는 디에고 벨라스케스(Diego Velázquez)를 비롯해 위대한 스페인 화가들의 그림에서 받은 영감을 작품 속에 고스란히 옮겨 놓았다. 또한 옷을 만드는 수많은 과정 중에서 대부분의 디자이너는 디자인만 하고, 그 이후의 패턴이나 재봉은 각각의 전문가가 진행한 후 통합하는 데 반해 크리스토발 발렌시아가는 모든 과정을 직접 최고의 실력으로 진행했다. 그는 크리스챤 디올, 가브리엘 샤넬, 엘사 스키아파렐리 등 패션 디자이너가 감탄하는 '쿠튀리에들의 쿠튀리에(Le couturier des couturiers)'였으며, 패션 사진작가 세실 비턴(Cecil Beaton)은 그를 '패션계의 피카소'라고 부르기도 했다. 메트로폴리탄 미술관에서 열린 멧 갈라의 1973년 첫 전시회가 그에게 헌정되었을 뿐 아니라 빅토리아 앤드 앨버트 박물관과 수많은 미술관에서 그의 패션을 주제로 전시회를 기획하며 가치를 높게 평가했다. 특히 2019년 마드리드의 티센보르네미사 미술관에서 열린 《발렌시아가와 스페인 회화(Balenciaga and Spanish painting)》 전시는 그림과 옷을 나란히 병치하는 형식으로 그의 패션이 미술 작품에서 얼마나 많은 영감을 받았는지를 널리 알려 대중의 큰 호응을 얻었다.

패션이자 예술,
디자이너이자 예술가

크리스토발 발렌시아가의 시작은 초라했다. 스페인 북부 바스크 지역의 작은 어촌마을에서 태어난 그는 선장이던 아버지를 열두 살 때 잃었고, 재봉 기술이 뛰어난 어머니 밑에서 자랐다. 어머니는 마을에서 가장 부유한 카사 토레스 후작부인의 옷을 도맡았는데, 부인은 재봉사의 어린 아들이 자신의 집에 함께 올 수 있게 했고 집에서 놀다 가도록 호의를 베풀었다. 어머니의 손기술을 물려받은 크리스토발 발렌시아가는 열두 살 때 부인이 파리에서 사온 최신 의상을 똑같이 만들 정도로 천재적 기량을 드러냈다. 부인은 이를 기특히 여겨 그가 마드리드에서 재봉 수업을 받을 수 있게 후원했다. 훗날 후작부인의 손녀딸 파비올라가 벨기에 왕자와 결혼하며 왕비로 책봉될 때도 크리스토발 발렌시아가가 웨딩드레스를 만들어 주었으니 대를 이은 인연은 마치 소설 속 스토리 같기도 하다. 가난하고 힘든 환경이었지만 어린 시절 후작부인의 집을 드나들며 알게 된 귀족들의 생활 방식, 성실하게 가톨릭 성당을 다니며 본 성당의 건축과 종교 예술, 마드리드에서 공부하는 동안 프라도 미술관에서 접한 예술품은 그의 문화적 자산이자 창작의 원천이 되었다. 이른 나이에 실력을 갖춘 크리스토발 발렌시아가는 산세바스티안에서 재단사로 일하며 어

머니의 결혼 전 이름을 딴 브랜드 '에이사(Eisa)'를 열고 성공의 길을 걷기 시작한다. 산세바스티안은 아름다운 해양 휴양지로 마드리드에서 올라온 스페인 사람들과 프랑스 보르도 지방에서 내려온 프랑스 사람들이 유람선을 타고 교류하는 관광명소이자 부유한 고객들을 만날 수 있는 곳이었다.

1937년에는 스페인 내전을 피해 파리로 자리를 옮겨 자신의 이름을 내건 브랜드를 시작하며 큰 성공을 거둔다. 두말할 것도 없이 그의 패션에 드러난 완벽한 재단과 재봉은 물론 작품에서 우러나는 풍부한 예술적 감성 덕분이었다. 잘록한 허리 라인으로 여성 신체의 볼륨감을 강조하고, 중앙의 세로선으로 날씬해 보이는 효과를 준, 화려하게 장식된 잠금장치로 눈길을 모은 디자인은 옛 스페인 여왕의 초상화에나 나올 법한 옷을 연상시켰다. 또한 엉덩이 부분을 부풀린 드레스, 투우사 의상, 플라멩코 드레스, 여성들의 전통 복식인 블랙 레이스가 달린 의상에는 스페인 사람들의 일상이, 화려한 장식과 패턴, 망토처럼 걸치는 가운형 외투에는 가톨릭 성직자의 공식 의복에 드러난 위엄이 서려 있었다. 각기 다른 천의 재질감과 주름 등을 이용해 패션에 적용한 고난도의 기법들은 성당에서 접한 성상 조각과 미술관에서 본 멋진 그림 속 주름에서 그 원천을 찾아볼 수 있다. 또한 고급스러운 하얀색과 짙은 검은색은 디에고 벨라스케스와 프란시스코 고야(Francisco Goya)를 떠올리게 했으며, 노란색과 파란색 등 화려한 원색은 엘 그레코(El Greco)의 종교화에 나타난 아름다운 색과 같았다. 발렌티노의 크리에이티브 디렉터 피에르파올로 피촐리가 뛰어난 언변으로 "레드를 생각할 때 이탈리아 대가 카라바조의 레드와 루초 폰타나의 레드를 생각한다"고 말한 것처럼, 발렌시아가의 색채도 스페인 대가들의 작품에서 온 색감임이 분명하다.

프란치스코 데 수르바란, 〈신학자 프레이 프란체스코 쥐멜의 초상〉
1628년, 192×122cm, 마드리드 산 페르난도 왕립 미술 아카데미 미술관
Zurbarán,Friar Francisco Zúmel, ca. 1628,
Museo de la Real Academia de Bellas Artes de SanFernando, Madrid

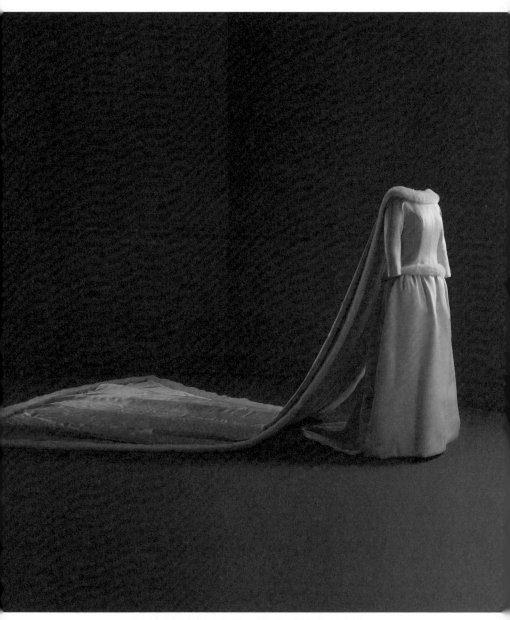

크리스토발 발렌시아가의 어린 시절 그가 문화를 익힐 수 있도록 배려하고
재봉 기술을 배우도록 도움을 준 카사 후작부인의 손녀딸 파비올라가 벨기에 왕자와 결혼하며
왕비로 책봉될 때 입은 웨딩드레스. 지금은 발렌시아가 미술관에 소장되어 있다.

수르바란이 그린 성직자 의복에서 영감을 받아 만든 웨딩 드레스
©Jon Cazenave, Cristóbal Balenciaga Museoa

이그나시오 쥐로아가, 〈알바 공작 부인처럼 입은 마리아 델 로사리오 데 실바 이 흐르투바이의 초상화〉
1921년, 알바 재단, 마드리드 리리아 궁전
Ignacio Zuloaga, "Retrato de Maria del Rosario de Silva y Gurtubay,
duquesa de Alba", 1921, Fundación Casa de Alba, Palacio de Liria, Madrid.

다양한 회화 작품 속에도 등장한
스페인 전통 여성 드레스를 모티브로 재해석한 드레스
©Jon Cazenave, Cristóbal Balenciaga Museoa

패션과 아트를 관통하는 크리스토발 발렌시아가의 놀라운 독창성은 수많은 전시회를 통해서도 재평가받는다. 2011년 샌프란시스코의 드 영 박물관에서 열린 《발렌시아가와 스페인(Balenciaga and Spain)》전시는 2017년 빅토리아 앤드 앨버트 박물관의 순회전으로 이어졌다. 2019년 마드리드에 위치한 티센보르네미사 미술관에서는《발렌시아가와 스페인 회화(Balenciaga and Spanish Painting)》가 열리기도 했다. 발렌시아가의 드레스와 프란시스코 고야, 프란시스코 데 수르바란(Francisco de Zurbarán), 엘 그레코 등의 그림을 나란히 걸어 패션과 아트의 연결성을 관객들도 한눈에 알 수 있도록 했다.

그러나 크리스토발 발렌시아가는 50여 년 동안 단 한번의 인터뷰만 진행했을 정도로 작품에 관해 어떠한 설명도 하지 않았다. 심지어 고객을 직접 만나 피팅을 하거나 패션 매거진 편집장들을 만나는 일도 드물 정도로 내성적이었다. 독실한 가톨릭 신자답게 작품에만 몰두하며 완벽을 추구한 예술가 스타일이 아니었을지 상상해 본다. 그가 특히 중요하게 여긴 분야는 디자이너의 창의성이 최대화된 오트 쿠튀르로, 일반적인 기성복인 프레타포르테(Pret-A-Porter) 스타일을 달가워하지 않았다. 심지어 한 기자는 그의 패션을 가리켜 "그의 옷은 고객을 기쁘게 하기 위해서가 아니라 자신을 기쁘게 하고자 디자인된 것"이라고 설명하기도 했다. 그러나 이것이야말로 응용미술과 순수미술, 즉 디자인과 아트를 구분하는 중요한 기준점이다. 다시 말해, 디자인은 고객(사용자)을 생각하며 하는 작업이라면 아트는 좀 더 작가 중심의 입장에 가깝다. 아트는 관객의 편의를 고려한다기보다는 때때로 관객을 수수께끼 속으로 몰아넣기도 한다. 안타깝게도 크리스토발 발렌시아가는 1968년 은퇴한 후 1972년 세상을 떠나며 대중으로부터 점차 잊혔다.

새로운
크리에이티브 디렉터의 활약

1986년 발렌시아가는 새로운 소유주에게 인수되었고, 오스카 드 라 렌타 (Oscar de la Renta), 피에르 카르댕(Pierre Cardin), 에마뉘엘 웅가로(Emmanuel Ungaro) 등 여러 디자이너가 크리에이티브 디렉터를 맡았다. 그러나 누구보다도 발렌시아가의 부활을 화려하게 알린 이는 현재 루이비통의 크리에이티브 디렉터로 활동하고 있는 니콜라 제스키에르다. 그는 1995년 발렌시아가에 입사해 1997년 크리에이티브 디렉터로 임명되었다. 그가 디자인한 라리아트 백(Lariat Bag) 은 일명 '모터 백'이라는 애칭으로 더 잘 알려졌는데, 2001년 출시된 이후 크게 인기를 끌며 발렌시아가의 부활을 알린 신호탄이 되었다. 로고가 없고, 가볍고 실용적이라는 점에서 경영진들의 취향과 맞지 않아 외면받을 뻔한 이 가방은 케이트 모스처럼 소위 '잇 걸'로 불린 유명 인사들이 들고 다니면서 2000년대 '잇 백'의 선두에 섰다.

이후 발렌시아가는 과거의 오트 쿠튀르적 유산보다는 젊고 힙한 매력을 내세우며 새롭게 약진했다. 이런 이유로 발렌시아가를 떠올렸을 때 가장 먼저 생각나는 아이템은 주로 볼륨감이 있어 마치 오버사이즈 개념을 신발에 적용한 듯한 운동화 트리플 S, 밑창은 전형적인 운동화지만 발등부터 발목까지는

마치 양말처럼 천으로 덮인 스피드 트레이터, 형광 연두색의 스포티 백 등 젊은 이미지인 것들이다. 이 흐름을 이끄는 크리에이티브 디렉터는 뎀나 즈바살리아(Demna Gvasalia)다. 소비에트 연방에서 태어난 그는 열한 살 때 내전이 일어나면서 군대의 습격과 공습에 시달려야 했다. 즈바살리아 가족은 전장을 탈출해 현재 조지아의 수도인 트빌리시에 정착하게 된다. 그는 이후 트빌리시 주립대학교에서 국제경제학을 전공하고, 금융권으로 진출하는 대신 패션에 대한 열망으로 벨기에 안트베르펜 왕립예술학교에 진학한다. 석사를 마친 후 메종 마틴 마르지엘라와 루이비통에서 여성복 디자인을 맡았고 이후 독립해 자신의 브랜드 베트멍(vetement)을 만들었다. 2015년부터는 발렌시아가의 크리에이티브 디렉터를 맡고 있다.

베트멍의 히트작은 중고 시장에서 구매한 청바지들을 해체한 후 재조합해 만든 리사이클링 청바지다. 기존의 것들을 전복하고 해체시키는 방식은 발렌시아가에서도 이어진다. 가장 놀랍고 흥미로웠던 작업은 2017년 출시한 이케아의 파란색 장바구니 '프락타(Frakta)'와 똑같이 만든 가방, '아레나 엑스트라 라지 쇼퍼 토트백'이었다. 뒤샹이 변기를 가져다 놓고 사인을 한 후 현대미술로 제시했던 것처럼 기존의 레디메이드(ready-made)를 활용해 새로운 제안을 하는 방식이다. 이케아에서는 99센트에 판매하는 가방이 발렌시아가에서는 2,000달러를 호가한다. 발렌시아가 장인들이 양가죽으로 만들었고 기획자가 뎀나 즈바살리아라는 이유에서다.

가방이 출시되자 이케아는 흥미로운 반응을 보였다. 홈페이지에 오리지널 이케아 프락타 가방을 구별하는 방법을 올린 것이다. 이케아 가방은 흔들었을 때 부스럭거리는 소리가 나고, 하키 장비나 벽돌 등 무엇이든 담기며, 먼지 위

트리플 S,스피드 트레이터(위)
아레나 엑스트라 라지 쇼퍼 토트백(아래)

에 던져도 될 만큼 표면 코팅이 잘 되어 있고, 가격이 99센트라는 점 등 네 가지를 제시했다. 보통은 값비싼 제품을 파는 브랜드에서 그들을 따라 하는 복제 가품과 오리지널 명품을 구별하는 방법을 제시하곤 한다. 그러나 오히려 이케아가 그 역할을 맡음으로써 모두를 웃게 했고, 이 유머러스한 응수 덕분에 발렌시아가의 역발상 전략은 사람들에게 더욱 알려졌다. 두 브랜드가 서로 전략적으로 컬래버레이션한 것은 아니지만 주거니 받거니 흥미로운 만담을 펼친 셈이다.

즈바살리아는 기존의 질서를 무너뜨리는 장기를 계속 이어 가고 있다. 태국 야시장에서나 볼 법한 강렬한 줄무늬가 눈길을 끄는 디자인을 적용해 양가죽으로 만든 바자 백을 선보이는가 하면, 2022년에는 아예 구찌를 대상으로 삼아 구찌 디자인과 똑같은 가방과 벨트를 만들었다. 가방 위에는 르네 마그리트의 "이것은 파이프가 아니다(Ceci n'est pas une pipe)"를 연상시키는 문구 "이것은 구찌가 아니다"를 새겼고, 벨트 잠금장치에는 구찌의 로고 GG 대신 발렌시아가의 BB를 넣었다. 구찌와 발렌시아가 모두 케링 그룹 산하의 브랜드로, 이 같은 작업을 통해 윈윈 효과를 가져오리라 예상된다. 펜디와 휠라의 컬래버레이션이 그러했던 것처럼 말이다.

즈바살리아가 패션을 놓고 벌이는 농담 같은 제품들이 불티나게 팔리고, 즈바살리아의 팬이 생기는 이유는 오늘날의 패션이 무엇인지에 대한 해답이다. 그는 "옷은 실용적인 목적에 의해 만들어진 것이지만 현대에는 그 이상의 의미가 더해진다. 바로 태도다"라고 설명한다. 어떤 옷을 입느냐에 따라 개성은 물론 삶의 태도까지 표현된다고 생각한다. 이러한 철학을 가진 즈바살리아가 있는 한, 오늘날의 발렌시아가는 패션이 부를 과시하는 수단이 아니라 삶에

영감을 가져오는 예술품 혹은 철학의 방편이 되었음을 증명하는 브랜드라고 할 수 있다.

그러나 그가 실험적인 디자인만 추구한 것은 아니다. 발렌시아가의 초기 디자인을 되살려 허리가 잘록하고 골반 라인이 살짝 봉긋한 고급스러운 여성용 슈트를 재현해 그가 얼마나 기본에 충실한 디자이너인지를 보여 주기도 했다. '아워 글래스(Hour Glass)'라고 이름 붙인 이 시리즈는 곡선의 실루엣이 모래시계를 닮은 데서 유래되었다. 어쩌면 뎀나 즈바살리아는 단지 100년이 넘은 패션 브랜드의 겉모습이 아니라, 당대의 예술에서 영감을 받은 창업주의 태도와 볼륨감을 중시하는 발렌시아가의 기본 이념을 계승한 것일지도 모른다. 이와 같은 태도야말로 유행이나 마케팅을 따르지 자신이 추구하는 세계를 향해 일관되게 나아가는 예술가처럼 살아온 크리스토발 발렌시아가에 대한 진정한 경의 아닐까?

엘리자 더글러스

발렌시아가의 아워 글래스를 입은 모델은 발렌시아가의 패션쇼 및 모든 광고에 등장하는 동일 인물로, 뎀나 즈바살리아의 뮤즈로 알려진 엘리자 더글러스(Eliza Douglas)다. 그녀는 미국 뉴욕 출신으로 180센티미터가 넘는 큰 키 덕분에 열세 살 때 헬무트 랭에서 모델 일을 시작했고, 미술 공부를 계속하기 위해 미국에서 독일로 건너갔다. 베를린에서 2017년 베네치아 비엔날레에서 황금사자상을 받은 독일관의 대표작가 안네 임호프(Anne Imhof)와 운명적으로 만나 연인이 되었으며, 안네 임호프의 작품에 퍼포머로 활동하게 된다. 2017년 베네치아 비엔날레에서 국가관 대상을 받은 독일관의 퍼포머도 엘리자 더글러스다. 임호프는 더글러스 내면의 예술적 잠재력과 가능성을 믿고 작품 활동을 하라고 격려하는데, 놀랍게도 그림을 시작하자마자 컬렉터가 작품을 구매하고 파리의 갤러리스트를 소개해 주는 등 스타 작가로 등극한다.

뎀나 즈바살리아는 그녀가 유럽에 와서 만난 또 다른 중요한 인연이다. 즈바살리아가 발렌시아가로 옮긴 직후인 2016년 즈음 서로 알게 되었고 이후 더글러스는 발렌시아가의 거의 모든 무대에 모델로 오른다. 즈바살리아는 그녀를 자신의 또 다른 자아처럼 여기는 듯하다. 주요 행사에서는 즈바살리아와 더글러스 모두 발렌시아가 아이템을 착용한 채 함께 어울려 다니는 모습이 종

종 포착된다. 발렌시아가는 최근 인터넷 홍보를 위해 가상 캐릭터를 만들었는데 그 모델 역시 더글러스였다. 그녀의 얼굴을 디지털 캐릭터로 구현한 것으로, 여성 캐릭터만이 아니라 남성 버전도 같은 얼굴로 작업했다. 그녀의 중성적인 이미지를 활용해 수염을 붙이거나 머리를 짧게 만드는 등 디지털 변형을 가해 남성형으로 만들었다. 본래 남자 얼굴이라고 해도 믿을 정도로 자연스럽다는 사실도 놀라운 일이다.

또한 더글러스도 작품에 발렌시아가 의상을 그리기 시작했다. 종종 모델이나 연예인들이 그림을 그리며 화가로 데뷔하기도 하지만, 엘리자 더글러스는 본래 아티스트이면서 모델로도 활동하는 독특한 부캐를 이어나가고 있는 셈이다. 또한 발렌시아가의 모든 작품에는 그녀가 모델로 등장하고, 그녀의 작품 많은 곳에서 발렌시아가의 패션이 등장하고 있으니, 어쩌면 엘리자 더글러스 같은 아티스트는 패션과 아트가 끊임없이 결합하는 이 시대에 가장 적합한 새로운 유형의 아티스트인 듯하다. 패션과 아트가 그녀의 작품과 삶 속에서 끊임없이 오버랩되고 있기 때문이다.

알렉산더 맥퀸,
패션계의
이단아

Alexander
McQUEEN

메트로폴리탄 미술관《새비지 뷰티(Savage Beauty)》전, 2011년

이제 옷은 입었을 때 얼마나 예쁘고 편한지가 아니라 얼마나 창조적인 아이디어로 출발했는지가 중요하다. 이런 생각을 일찍부터 한 디자이너가 알렉산더 맥퀸(이하 브랜드는 '알렉산더 맥퀸', 창업주는 '맥퀸'으로 구분)이다. 당시만 해도 패션 디자이너는 예술가 대열에 끼지 못하는 사회적 분위기가 있었지만, 맥퀸은 자신을 예술가라 생각했고 패션으로 이를 입증했다.

하지만 안타깝게도 맥퀸은 2010년 스스로 생을 마감했다. 그리고 다음 해인 2011년, 메트로폴리탄 미술관은 불과 마흔에 세상을 떠난 천재 디자이너를 환송하고, 그가 바꾼 새로운 패션의 길을 조명하기 위해 회고전 《알렉산더 맥퀸: 야만적 아름다움(Alexander McQueen: Savage Beauty)》을 마련했다. 《뉴욕 타임스》는 "패션쇼가 지루하다면 이 전시를 가서 보라. 역사와 심리에 대한 날카로운 시선을 읽을 수 있는 전시"라고 호평했고, 단 3개월 동안 무려 66만 명의 관람객을 모으며 메트로폴리탄 미술관 사상 최다의 인파를 기록했다. 문을 열지 않는 월요일에 관람할 수 있는 프리미엄 티켓도 불티나게 팔렸다. 평균 2시간 반이 걸리던 입장 대기 시간은 마지막 날에 4시간에 달했으며, 심지어 미술관 개관 이래 처음으로 자정까지 문을 여는 최고의 행사가 되었다

이 전시는 2015년 영국 런던 빅토리아 앤 앨버트 미술관에서 다시 열렸는데 21주 동안 49만 명이 방문하여 가장 많은 방문객 기록을 세웠다..

작품보다 유명한
사생활

맥퀸은 런던 택시 운전기사의 6남매 중 막내로 태어나, 일찍이 자신의 동성 애적 취향을 파악하고 공개했다. 그에게 가장 많은 영향을 미친 사람은 어머 니 조이스다. 그녀는 맥퀸을 패션계로 이끈 장본인이기도 하다. 전통 남성복 숍이 즐비한 곳으로 알려진 새빌 로(Savile Row) 거리의 재단사가 사라지고 있다 는 텔레비전 방송을 함께 보던 중, 아들에게 저기에 한 번 가보는 것이 어떻겠 느냐고 제안했다. 어릴 때부터 옷을 만들고 꾸미기를 좋아한 그는 그 길로 최 고급 맞춤 양복점 '앤더슨 앤드 셰퍼드'에 들어가 옷감을 재단하고 만드는 방 법을 차근차근 배웠다. 곧이어 뮤지컬 같은 공연 의상을 만드는 회사와 밀라 노 패턴 회사에서 일하게 된다. 누구의 추천장도 없이 유명 양복점 문을 두드 린 열여섯 살 소년은 이미 스물한 살에 자신이 만들고 싶은 옷은 모두 만들 수 있는 기본을 갖추게 된다.

맥퀸은 밀라노 패턴 회사에서 런던으로 돌아와 센트럴 세인트 마틴에 강사 로 지원한다. 그러나 정규 교육을 받지 않은 그를 바로 강사로 채용할 수는 없 었다. 학교에서는 그에게 석사 과정을 제안했고, 그렇게 맥퀸은 세인트 마틴 에서 공부하게 된다. 학사 졸업장도 없이 바로 석사로 입학할 수 있었던 것은

현장에서 익힌 뛰어난 실력 덕분이었다. 그는 곧바로 남다른 두각을 드러내기 시작했다. 맥퀸이 패션 전문가로 성장하는 동안, 가문 전통에 남다른 관심을 가진 맥퀸의 어머니는 여러 도서관을 뒤지며 조상과 뿌리에 관해 연구했고, 특히 사랑한 막내아들에게 조상 이야기를 전해 주었다. 맥퀸이 대학원 졸업 작품이자 첫 작품 주제로 '잭 더 리퍼'를 고른 이유도 여기에 있다. 잭 더 리퍼의 매춘부 연쇄살인 사건이 일어난 장소가 맥퀸과 조상들이 살던 런던 이스트 엔드의 거리였기 때문이다. 스코틀랜드에 마음이 끌린 이유 역시 자신의 선조가 그 지역 출신이라고 생각해서였다. 그는 이처럼 신화와 스토리텔링에 관심을 기울였고 이를 천명하기라도 하듯 팔에 셰익스피어『한여름 밤의 꿈(A Midsummer Night's Dream)』의 대사 "사랑은 눈이 아니라 마음으로 보는 거야"를 새기기도 했다.

맥퀸의 졸업 전시회 작품은《보그》와 함께 일하는 스타일리스트이며 유명 파워 블로거 이자벨라 블로(Isabella Blow)의 눈길을 사로잡았다. 블로는 맥퀸의 졸업 작품을 모두 구매하고 블로그를 통해 신인 천재가 탄생했다고 알렸다. 맥퀸은 그녀의 영향력으로 단숨에 유명해진다. 자신만의 브랜드를 만들고 싶었던 맥퀸에게 블로는 큰 용기를 불어넣었고, 브랜드 이름으로 '리 맥퀸'이 아닌, 더 귀족적인 느낌이 있는 중간 이름 '알렉산더'를 활용하라고 조언해주기도 했다.

1992년 알렉산더 맥퀸의 브랜드가 시작되었고, 맥퀸은 블로를 디지털 홍보 담당자로 섭외하며 인플루언서 마케팅을 이어 나간다. 이후 그의 행보는 화려하다. 영국 패션협회가 수여하는 올해의 디자이너상을 연거푸 네 번이나(1996, 1997, 2001, 2003) 수상했고, 1996년 지방시의 수석 디자이너로 선발되었다. 데이

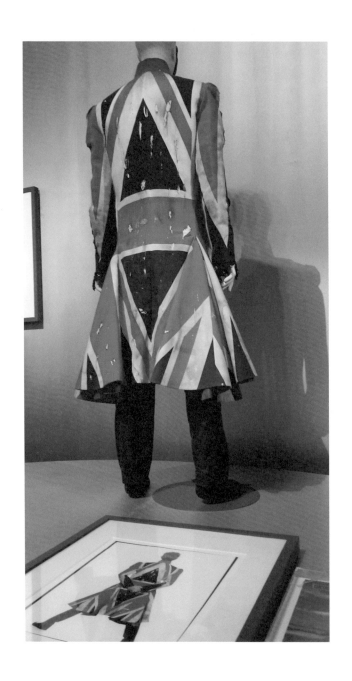

영국 국기로 만든 데이비드 보위 재킷

비드 보위(David Bowie)가 입고 나와 더욱 화제를 모은 영국 국기로 만든 재킷, 엉덩이 골이 훤히 드러나는 범스터(Bumster) 팬츠 등 히트작을 이어 나갔다. 2000년 케링 그룹이 알렉산더 맥퀸을 인수하고 2003년에는 영국 여왕으로부터 훈장을 받는 등 탄탄한 재단 실력과 감각적인 디자인에 더해 홍보와 마케팅 지원까지 받으며 승승장구한다. 직선적이고 날것으로 가득 찬, 그러면서도 문화적 레이어를 깔고 있는 알렉산더 맥퀸의 작품은 패션 피플뿐 아니라 수많은 지성인을 매료시켰다.

스토리가 있는
패션

　알렉산더 맥퀸의 옷은 그저 아름답거나 멋지기보다는 스토리 속에서 그 의미가 더욱 풍부해지는 현대미술 작품과 같은 특징이 있다. 아름답고 그로테스크한 작품을 보여 줄 수 있는 최고의 무대는 패션쇼였다. 맥퀸은 앨프리드 히치콕(Alfred Hitchcock) 감독의 〈새〉, 마틴 스코세이지(Martin Scorsese) 감독의 〈택시 드라이버〉를 테마로 잡았다. 강간과 학살 장면을 재현하고 남편에게 흠씬 두들겨 맞은 듯한 모습으로 분장한 여성 모델들을 등장시키는 등 패션쇼를 영화처럼 한 차원 높게 만들었다.

　그는 항상 영화로부터 영감을 받는다고 말하기도 했다. 하나의 테마를 정하면 마치 영화를 만들듯이 주인공의 캐릭터를 생각하고, 줄거리를 만들고, 무대와 배경, 음악, 각도 모든 것을 생각하여 진행해나간다는 점에서 그의 패션은 한 편의 영화를 만드는 것과 크게 다르지 않았다. 또한 공연 예술도 그가 즐겨 차용한 장르였다. 〈컬로든의 미망인〉(2006년 가을/겨울)은 스코틀랜드의 역사를 거슬러 올라가 18세기 컬로든 전투를 주제로 한 가상의 스토리를 패션에 입힌 것으로, 모델 케이트 모스가 가상의 이미지로 등장하여 화제를 모았다. 실제 모델이 등장하지 않고 유리에 비쳐진 영상 이미지로 등장하여 컬로

든의 미망인이 진짜 유령이 되어 등장한 것과 같은 극적 효과를 낸 것이다.

지금도 회자되는 금세기 최고의 패션쇼는 2018년 런던 무대에 올린 (2019년 봄/여름) 〈No.13〉으로 모델의 옷 위로 로봇이 물감을 뿌리는 퍼포먼스다. 까미유 생상의 〈동물의 사육제-백조〉가 흐르는 가운데, 모델은 하얀 옷을 입고 천천히 360도 회전하는 원반 위에 서 있고, 양쪽에서 로봇이 움직이면서 하나는 검은 물감을, 다른 로봇은 형광 노란빛 물감을 발산하는 퍼포먼스다. 모델이 입고 있던 하얀 의상 위로 로봇들이 발사한 물감의 추상적 무늬가 남아 새로운 옷으로 변하게 됐다. 패션쇼 동안 옷이 달라진다는 것도 지금까지는 없었던 것이며, '시간'이 개입한다는 측면에서 현대미술과 연결점을 짓는 흥미로운 컨셉이다.

이 프로젝트에 대해 맥퀸은 서펀타인 갤러리(Serpentine Gallery)에서 열린 키네틱 아티스트 레베카 호른(Rebecca Horn)의 회고전에서 영감을 받았다고 밝힌 바 있다. 레베카 호른은 독일 출신의 현대미술가로 신체에 도구를 부착하여 변형시키는 다양한 퍼포먼스 및 설치미술로 잘 알려져 있으며, 맥퀸이 그러했던 것처럼 영화에 관심을 두고 직접 제작하기도 했다. 〈No.13〉에 영감을 준 호른의 작품 〈하이 문(Hign Moon)〉(1991)은 붉은 물감을 담은 두 개의 대형 투명 깔때기와 소총이 매달려 있는 설치작품이다. 깔때기의 붉은 물감은 마치 링거액처럼 얇은 선으로 소총과 연결되어 있고, 두 개의 소총이 빙글 돌다가 서로가 서로를 향해 발사할 수 있는 구조물이다. 전시 제목 '하이'는 해가 가장 높게 떠오른 정오를, 달은 밤을 의미한다. 두개의 총구가 서로를 겨누는 순간은 마치 해와 달의 만남처럼, 긴장, 힘의 균형, 파괴, 혹은 둘이 하나가 되는 에로틱한 순간을 의미한다. 바닥에는 분출한 붉은 액체가 피처럼 흩어지게 된다.

맥퀸은 호른의 작품에 등장한 총 대신 '로봇'이라는 흥미로운 소재를 더했다. 발사하는 물감 세례를 맞는다는 점에서 성적 은유나 여성에 대한 폭력을 떠올려 볼 수도 있겠지만, 점점 기계가 인간을 대체해 가는 이 시대의 변화를 생각해 본다면, 여성이라기 보다는 보편적 인간을 대표한다고 볼 수 있다. 통제할 수 없는 상황 속에 놓인 인간의 운명, 그 긴장과 절망감, 그럼에도 불구하고 그 속에서 찾아볼 수 있는 섬세한 아름다움은 패션쇼를 찾은 많은 이들의 마음을 움직였다. 어쩌면 태어난다는 것 자체가 통제할 수 없는 세상에 놓여진 것일지도 모른다. 패션쇼를 보고 난 많은 이들이 단지 흥미나 충격만이 아니라 숭고한 감정을 느꼈다고 말한 것도 바로 이와 같은 다양한 층위의 요소를 담아 놓았기 때문일 것이다. 훗날 메트로폴리탄 미술관에서 알렉산더 맥퀸의 회고전《야만적 아름다움》을 기획한 큐레이터가 '공예와 기술, 인간과 기계 사이의 긴장'이라고 표현한 것처럼 맥퀸의 작품은 문학적 스토리텔링, 역사적 상상력, 영화와 공연 예술의 스펙터클, 그리고 현대 예술이 다루는 광범위한 주제와 연관을 맺고 있다. 또한 그 스스로 이러한 다양한 문화로부터 영감을 받아 패션 세계를 확장하고자 하였다.

문명과
야만

　알렉산더 맥퀸은 사람들에게 충격을 주고 규범을 거스른다는 점에서 1990년대 중반부터 2000년대 사이, 세계 미술계의 흐름을 영국 런던으로 이끌며 미술계의 판을 바꾼 yBa(Young British Artists의 약자로 '영국의 젊은 예술가들'을 의미)를 연상케 한다. yBa는 데미언 허스트(Damien Hirst), 세라 루커스(Sarah Lucas), 트레이시 에민(Tracey Emin), 제이크(Jake Chapman)와 다이노스 채프먼(Dinos Chapman) 형제 등 당시 런던의 예술대학을 다니던 20대 초반의 젊은 예술가들로 구성된다. 이들은 대학을 졸업하고 여러 미술 공모전에 응시하고 단체전과 개인전을 열며 차근차근 단계를 밟아 수십 년 후 훌륭한 예술가가 되어 미술관 큐레이터나 평론가로부터 작품성을 인정받는 평범한 길을 선택하지 않았다. 대신 스스로 전시회를 열어 컬렉터와 대중에게 직접 다가갔다. 학교 근처의 낡은 냉동 창고를 빌려 공간 이름 그대로 '프리즈(Freeze)'라는 제목의 전시회를 시작한 것이다. 당시 골드스미스 대학의 교수이던 마이클 크레이그 마틴(Michael Craig-Martin)과 런던 내 주요 미술관의 관장과 컬렉터들이 전시를 방문했는데, 그중 슈퍼 컬렉터 찰스 사치(Charles Saatchi)의 눈에 띄면서 순식간에 유명세를 타게 된다. 사치는 이들의 작품을 대거 구매했고 시내의 대형 뮤지엄에서 전시회를 열도록

주선했으며 결국 미국에서 순회 전시까지 열며 'yBa'라는 이름을 얻게 된다.

이 젊은 예술가들은 자신들이 살고 있는 세계에 대해 솔직하게 말하기 시작했고 이후 세계 미술계의 판도를 바꾼다. 때마침 영국은 보수당의 18년 통치가 종식되었고 토니 블레어(Tony Blair) 총리의 노동당이 새로 출발했다. 예술가들은 이전과는 완전히 다른 방식으로 대중을 자극하고 관심을 끌고 비난받고 팬을 만들면서 성장했다. 이런 반항적인 태도는 미디어 비즈니스가 발전한 영국 현대 산업사회에서 선호될 만한 요소였다. 맥퀸과 yBa의 아티스트 모두는 영국의 386세대로 대부분 중산층 이하 출신이다. 영국의 오랜 전통문화를 존중하면서도 미국으로부터 넘어온 대중문화의 영향을 받았고, 불황과 실업 등 영국 경제의 침체기와 대처 수상의 규제 정치하에서 억압받으며 반항적이고 야심 차게 성장했다. 맥퀸은 그들과 동년배였고, 비슷한 사회적 환경 속에서 자랐다. 그중에서도 제이크 채프먼(Jake Chapman)과 절친이었으며, 자신의 매장에 세라 루커스의 작품을 설치하기도 했다.

맥퀸과 yBa는 주제에서조차 공통점을 보일 때가 있었다. yBa가 대거 참여한 1995년 사치 갤러리에서 열린 전시《센세이션(Sensation)》에는 어린이를 연쇄 살인한 미라 힌들리(Myra Hindley)를 그린 마커스 하비(Marcus Harvey)의 초상화가 등장했다. 맥퀸의 졸업 전시회 주제 '잭 더 리퍼'가 연상되는 작품이다. yBa의 대표 작가 데미언 허스트가 다이아몬드로 해골을 만들었다면, 패션계에서는 맥퀸이 해골 이미지를 스카프에 담았다. 해골은 문화사에서 수없이 등장한 소재다. 특히 영국의 해적 문화를 떠올리게 하면서도 종교적이며 스코틀랜드 학살과도 관련된, 그야말로 맥락에 따라 다차원적으로 해석되는 아이콘이다. 17세기 회화에서 '죽음을 기억하라'는 의미로 등장한 해골은 20세기 앤디 워홀

이 패러디하면서 무섭고 끔찍하다기보다 오히려 익숙한 이미지가 되었다. 맥퀸은 해골을 오싹하면서도 친숙한 소재로 활용했다. 해골 스카프 탄생 10주년이 되던 2013년에는 데미언 허스트와의 컬래버레이션을 진행했다. 해골, 나비 등 죽음을 주제로 한 작품 이미지가 담긴 30점 한정판으로, 각 스카프는 작품처럼 단 하나만 제작되어 희소성을 높였다.

그러나 yBa는 성공과 함께 혼란을 맞이한 첫 세대이기도 하다. 이들이 속한 세계가 예술과 사치가 결합한 영역이라는 점에서 더욱 그러하다. 성공하면서 갑자기 얻게 된 부와 명예, 새롭게 만나게 된 완전히 다른 계층의 사람들, 자신에게 익숙한 곳이 아닌 세계 여러 장소를 다니며 보게 되는 놀라운 광경들. 그 앞에서 경험 없는 젊은 예술가는 어떻게 대처해야 하는지, 누구에게도 물어보기 힘든 고민에 빠지게 된다. 맥퀸은 그런 상황을 불편하게 여겼다. 맥퀸은 자신이 동경하며 다가가고 싶었던 세계에 속하게 되었지만 가족은 여전히 사회 하층부에 머물렀고, 그 세계에는 별다른 노력 없이 이미 그 자리에 있던, 맥퀸의 환경은 상상하지도 못할 사람들이 있었다. 계급과 재능, 서로 다른 세계 사이에 발을 걸치고 있던 맥퀸의 갈등은 깊어졌다. 2007년 블로가 자살하고, 이어서 2010년 어머니가 돌아가시면서 그의 인생에 가장 큰 영향을 미친 두 사람을 동시에 잃게 된다. 결국 2010년 우울 증세가 있던 맥퀸 역시 자살이라는 극단적인 선택을 함으로써 마흔 살의 짧은 생을 마감한다.

맥퀸 이후의
알렉산더 맥퀸

천재 디자이너로 불린 맥퀸이 사망한 지도 어느덧 많은 세월이 흘렀다. 자전적이고 개인적인 신화에 골몰했던 디자이너가 사라졌음에도 알렉산더 맥퀸이 계속 건재하며 유명세를 이어갈 수 있는 비결은 무엇일까?

첫 번째로 케링 그룹의 든든한 지원, 두 번째로 맥퀸의 생전 오른팔이자 센트럴 세인트 마틴에 다닐 당시인 스물한 살 때부터 오랫동안 호흡을 맞춘 세라 버턴(Sarah Burton)이 크리에이티브 디렉터를 맡아 알렉산더 맥퀸의 정신을 잇고 재창조하고 있다는 점이다. 맥퀸이 역사에 깊은 관심을 둔 것처럼 세라 버턴도 17세기 혹은 18세기 영국 귀족 의상에서 영감을 얻어 옛날 드레스 같은 볼륨감 있는 실루엣, 꽉 조인 허리 라인을 만들어 낸다. 꽃을 표현할 때도 활짝 핀 장미가 아니라 시든 장미를 택하는 것도 해골을 선택했던 맥퀸의 유산답다. 특히 세라 버턴이 이끄는 알렉산더 맥퀸은 2011년 케이트 미들턴(Kate Middleton)의 웨딩드레스를 디자인하며 영국 최고의 디자이너상을 받았고 버턴은 《타임》이 선정한 영향력 있는 인물 100인에 선정되기도 했다. 그녀는 미들턴의 결혼식과 함께 엄청난 화제를 모았지만 모든 인터뷰를 거절했다. 자신을 드러내기보다는 알렉산더 맥퀸이라는 브랜드 아래에서 맥퀸의 유산이 계속

알렉산더 맥퀸에서 디자인한 웨딩드레스를 입은 케이트 미들턴

이어지도록 조용히 긴 호흡을 불어넣기를 선택한 것이다. 버턴이 이끄는 알렉산더 맥퀸도 예술과의 컬래버레이션을 적극 추구하고 있다. 2022년에는 12명의 아티스트를 초청해 '프로세스(Process)' 프로젝트를 진행했다. 화가, 조각가, 도예가 등 각기 다른 분야의 예술가들에게 알렉산더 맥퀸을 재해석해 줄 것을 요청했다. 이 중에는 한국 작가 이지은도 포함되었다. 버턴은 예술은 우리가 사는 시대를 반영하는 스토리텔링인 만큼 사람들에게 영감을 준다고 말하며, 그것이 알렉산더 맥퀸이 전하고자 하는 메시지와 일맥상통한다고 강조한다. 그러나 세라 버턴은 2024 S/S 컬렉션을 마지막으로 맥퀸에서의 26년을 마무리했고, 새로운 크리에이티브 디렉터로 션 맥기르(Se án McGirr)가 선정되었다. 그도 맥퀸처럼 센트럴 세인트 마틴에서 수학하였으며, 드리스 반 노튼, 버버리, JW 앤더슨에서 일한 신예 디자이너다.

알렉산더 맥퀸이 건재하는 세 번째 비결이 있다면 시대의 흐름이 다시 크래프트에 관심을 보인다는 사실이다. 누구나 한 손에 휴대전화를 쥐고 사는 디지털 시대에, 사람들은 아이러니하게도 그 어느 때보다 자연으로부터 영감을 받은, 손수 만든 아름다운 것들에 대한 동경을 키워 나가고 있다. 인공지능으로 도저히 대체될 수 없는 무언가, 미래가 아닌 과거를 돌아보려는 태도, 익숙한 새로움, 즉 뉴트로를 찾는다. 과거는 현재에서 벗어날 수 있는 새로운 해답이다. 알렉산더 맥퀸은 특히 영국의 아트 앤드 크래프트 운동(Arts and Crafts Movement)에 주목하며 오래된 패턴이나 벼룩시장에서 구매한 리본을 활용해 자수, 니트, 레이스 등 연약하고 아름다운 소재로 채워 나가고 있다. 변화를 예측하기 힘든 디지털 현실 속에서 크래프트를 주목하는 것은 정서적인 안정감과 익숙한 새로움으로 다시금 사람들의 관심을 끈다.

메트로폴리탄 미술관의 멧 갈라

맥퀸의 회고전이 열린 메트로폴리탄 미술관에서는 매년 패션과 아트가 만나는 가장 화려한 프로젝트인 멧 갈라를 개최한다. 프로젝트의 출발은 1948년으로 거슬러 올라간다. 오트 쿠튀르 패션쇼는 미국에서만 열리던 시절, 패션 홍보 전문가 엘리너 램버트(Eleanor Lambert)는 미국에서 처음으로 '패션위크'를 창안한다. 주로 뉴욕 사교계 인사들을 초청했고 입장료 50달러를 받아 자금을 조성했다. 이후 1972년 《보그》의 전설의 편집장 다이애나 브릴랜드(Diana Vreeland)가 행사를 맡았고 호텔이나 공원을 오가며 열리던 행사 장소를 메트로폴리탄 미술관으로 고정했다. 그녀는 단지 패션쇼만이 아니라 전시회를 함께 하는 콘셉트를 제안했고 오프닝에 앤디 워홀, 다이애나 로스(Diana Ross)와 같은 유명 인사를 초청했다. 1995년 이후부터는 《보그》의 편집장 애나 윈터(Anna Wintour)가 맡아 지금의 명성에 이르기까지 성장시켰다. 오늘날 이 행사는 뉴욕의 최대 이벤트로 떠올라 오직 초청받은 사람들만이 후원금(입장료)을 내고 들어가는, 심지어 레이디 가가도 입장권을 구하지 못하는 인기 행사가 되었다. 최근에는 배우 송혜교와 아이돌 스타 제니, 로제, CL 등이 본 행사에 초청받으며 화제를 모았다. 멧 갈라야말로 전 세계의 유명인이 함께하고 싶어 하는 행사이기 때문이다. 초청 인원은 650명에서 700명으로 제한되는데 행사가 유

정신성을 강조하는 종교에서도 의례를 위한 다양한 패션이 있었음을, 또한 종교 의복이 현대 패션 디자이너의 창작에 미친 영향을 종합적으로 살펴본 전시로 많은 화제를 모았다.

메트로폴리탄 미술관에서 열린 《천상의 몸: 패션과 가톨릭의 상상력》전, 2018년

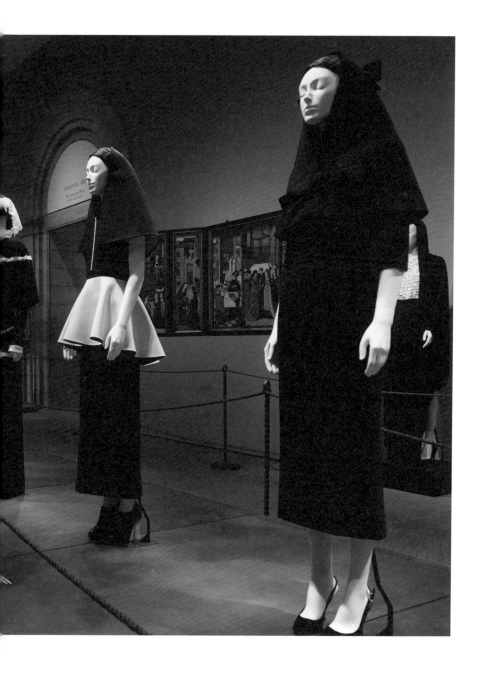

명해지면서 3만 달러로 책정된 입장권은 구할 수도 없는 상태에 이르렀다. 내부에서는 사진 촬영이 금지되어 사람들의 호기심을 더욱 자아낸다. 입장료는 메트로폴리탄 미술관의 코스튬 인스티튜트를 위한 후원금으로 쓰인다.

멧 갈라에 전시가 더해지며 1973년 발렌시아가를 시작으로, 화려한 할리우드의 디자인, 러시아 민속의상, 합스부르크가 시대의 패션, 중국의 전통 의복 등 테마 중심의 전시회를 이어 갔다. 그러나 1983년 창립 25주년을 맞이하며 이브 생 로랑을 주제로 선정해 처음으로 현존하는 디자이너의 전시를 여는 파격을 일으켰다. 이후 멧 갈라의 주제는 패션과 연계된 테마나 디자이너, 브랜드를 단독 조명하는 방식으로 이어졌다. 브랜드를 주목한 대표적인 예로 1996년 크리스챤 디올, 1997년 베르사체, 2005년 샤넬, 2011년 알렉산더 맥퀸, 2017년 레이 가와쿠보, 2019년 구찌를 들 수 있다.

테마형 전시 중에서는 2016년에 개최된 《마누스×마키나: 테크놀로지 시대의 패션(Manus×Machina: Fashion in an Age of Technology)》이 크게 주목을 받았다. 애플의 후원으로 니콜라 제스키에르, 칼 라거펠트, 미우치아 프라다 등이 참여했는데 패션의 디자인적인 면은 물론 기술적인 측면을 보여 주는 전시였다. 손으로 한 땀씩 만드는 수공에서부터 기계에 이르기까지, 의류가 만들어지는 방식에 초점을 맞추고 그 진화 과정을 보여 주었다. 특히 이 전시는 렘 콜하스 건축 사무소 OMA에서 설계했으며 반투명 천으로 구분한 독특한 전시 공간과 화려한 샤넬 드레스로 눈길을 끌었다. 또한 앞서 '샤넬, 가장 유명한 여성 디자이너가 되다'에서도 소개한 2018년 전시 《천상의 몸: 패션과 가톨릭의 상상력》도 종교 속의 패션, 혹은 종교로부터 영감을 받은 패션에 주목하며 화제를 일으켰다. 종교에서 정신을 중요시하다 보니 일반적으로 육신은 부정하다고

여겨진다. 에덴동산에서 아담과 이브가 쫓겨난 것도 그들이 벌거벗은 육신을 가지고 있음을 깨달았기 때문이었다. 또한 대부분의 종교인은 정해진 검박한 의복을 입는다. 그러나 패션으로 바라본 종교의 세계는 이런 일반적인 관점을 뛰어넘는다. 가령 가톨릭 문화에서 큰 영향을 받은 발렌시아가의 패션이나 어린 시절 가톨릭 수도원에서 받은 영감을 검은색 의상과 긴 목걸이, 십자가 장식 등으로 풀어낸 샤넬의 아이템이 대표적이다.

팬데믹으로 잠시 주춤했지만, 패션의 창조적 측면이 그 어느 때보다도 강조되는 지금 멧 갈라의 영향력은 더욱 커질 것으로 기대된다. 팬데믹 시기에도 멧 갈라는 계속되었고, 2023년에는 2019년 타계한 칼 라거펠트를 기리는 《칼 라거펠트: 라인 오브 뷰티(Karl Lagerfeld: A Line of Beauty)》로 화려하게 막을 올렸다. 매년 5월 첫째 주 월요일에 열리는 멧 갈라는 전 세계의 패션과 산업이 한자리에 모이는 가장 중요한 행사로 자리 잡은 셈이다.

이세이 미야케,
디자이너에서
디자인 뮤지엄으로

ISSEY MIYAKE

132 5.

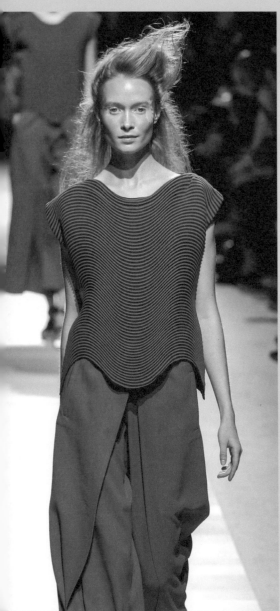
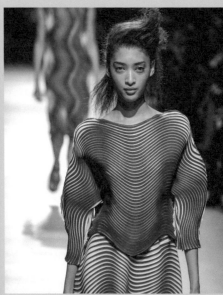
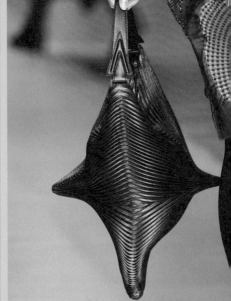

주름이 돋보이는 이세이 미야케의 의상들

1960년 일본에서 처음으로 디자인 박람회가 열렸을 때. 왜 여기에 의류 디자인은 포함되지 않았는지 물어보는 당돌한 학생이 있었다. 산업이나 기타 분야의 디자인과 달리 의류 디자인은 단지 멋을 내는 정도로 낮게 보는 문화에 반기를 든 것이다. 타마미술대학 그래픽 디자인과에 재학 중이던 이 학생은 훗날 세계적인 디자이너로 성장하게 되는데 그가 이세이 미야케(Issey Miyake, 이하 브랜드는 '이세이 미야케', 창업주는 '미야케'로 구분)다.

미야케는 원자폭탄이 투하된 히로시마 출신으로, 전후 일본의 어려운 환경 속에서 성장했지만 일찍부터 아름다움에 눈을 떴다. 프랑스에서 유학한 후, 1970년 자신의 이름을 딴 미야케 디자인 스튜디오를 설립해 세계적인 패션 디자이너로 활동했다. 그가 거친 모든 과정은 하나의 제품 혹은 패션에 한정되기보다는 그것으로부터 출발한 디자인 철학의 실천이었다고 봐도 무방하다. 예술가이며, 철학자, 사회사업가이기도 한 그의 활동은 일본 최초의 디자인 뮤지엄 '21_21 디자인 사이트'로 집약되었다. 2022년 세상을 떠났지만 앞으로도 영원히 기억될 인물임이 분명하다.

소재의
혁명

이세이 미야케를 떠올리면 단연 '주름'을 생각하는 이들이 많을 것이다. 이전에도 있던, 또한 세계 어디에도 있는 평범한 요소를 브랜드의 독창적인 정체성으로 확립하다니 생각해 보면 정말 대단한 일이다. 대부분 아주 독특하고 어디에도 없는 것을 브랜드의 전략적 무기로 삼기 때문이다.

물론 이세이 미야케의 주름에는 남다른 면이 있다. 일반적으로 주름은 실크와 같은 열에 약한 얇은 천을 하나하나 접어 다리미로 누르며 만든다. 하지만 이세이 미야케에서는 실크처럼 보이는 합성섬유를 사용해 주름이 없는 상태에서 재봉해 옷을 만든 다음 옷을 종이와 종이 사이에 끼운 후 열 프레스에 넣어 수축시켜 단번에 주름을 잡는다. 열을 가하지 않은 옷은 마치 불에 굽기 전의 토기처럼 크기가 큰데, 불을 가하면 축소된다. 열을 가하면 요철이 생기듯이 천에 주름이 만들어지고 수축하면서 형태가 잡힌다. 특수 열처리를 거친 덕분에 물세탁이 가능하고, 다림질하지 않아도 주름의 형태가 유지된다. 미야케는 1980년대 말 이 기법으로 특허를 냈다. 이후 그의 대표적인 아이템으로 자리 잡았으며, 브랜드의 상업적 성공에도 크게 기여했다.

2019년 도쿄 아오야마에 문을 연 이세이 미야케의 남성용 브랜드 '옴므 플

도쿄 아오야마 옴므 플리세 플래그십 매장에 있는 주름잡는 기계

이세이 미야케의 바오바오 가방

리세'의 첫 번째 플래그십 매장에서는 거대한 인쇄기처럼 생긴 기계를 놓고 주름 잡는 시연을 정기적으로 실시한다. 브랜드의 홈페이지를 통해서도 주름 만드는 상세한 과정을 그래픽 영상으로 소개하기도 했다.

실크가 아닌 합성섬유로 주름 잡힌 천을 만든 것은 소재의 혁명이자 계급의 혁명이라고 할 수 있다. 누구나 우아하게 주름진 옷을 입도록 만든 발상의 이면에는 미야케가 경험한 프랑스 68혁명 영향이 크다. 거대한 사회적 흐름의 변화를 목도하며 그는 소수가 아닌 다수를 위한 디자인을 해야겠다고 결심했다. 훗날 그는 인터뷰를 통해 디자인은 삶을 위한 것이어야 한다는 발언을 자주 한다. 여기에는 대부분 여성, 하층민의 일로 구분되던 다림질이라는 고난도 노동으로부터의 해방이라는 의미도 담겨 있다고 볼 수 있다. 유명 예술 애호가이자 레스토랑 경영자인 티나 초(Tina Chow)는 핸드백에 이세이 미야케 드레스를 항상 가지고 다녔다고 한다. 가볍고 휴대가 편하면서도 언제나 우아한 변신을 가능케 하는 현대인들을 위한 마술 같은 옷이기 때문이다.

한편 이세이 미야케의 디자인에는 일본적 감수성이 담겨 있다. 이세이 미야케의 인기 있는 라인인 바오바오 가방이 대표적이다. 삼각형, 사각형 등 다양한 조각으로 구성되어 일본의 전통적인 종이접기 문화를 연상시킨다. 색종이를 예쁘게 접어 입체적인 무언가를 만들 때 삼각형, 사각형으로 접으며 형태를 만드는 것처럼 말이다. 그래서 이 가방은 비었을 때는 평평하지만 그 안에 무언가를 넣으면 볼록해지고, 무릎 위에 가방을 놓을 때, 탁자 위에 올려둘 때 자연스러운 형태로 변화한다. 이세이 미야케와 아르테미데(Artemide)의 컬래버레이션으로 만들어진 조명 시리즈 인-에이(IN-EI)도 마찬가지다. 종이접기 방식으로 만들어져 펼치면 입체적인 조명이 된다. 여기에서도 소재의 동양적

혁명이 중요한 역할을 한다. 페트병을 재활용해 만든 부직포를 사용했지만 한지처럼 보이는 독특한 질감을 통해 일본의 감성을 전달하고자 한 것이다. 인-에이 조명 시리즈는 뉴욕 현대미술관에도 소장되어 있다.

종합
예술가

프랑스 68혁명과 일본 종이접기로부터 영감을 받아 디자인 철학이 세워진 것처럼 미야케의 정신적 토대에는 서양과 동양이 적절히 융합되어 있다. 그는 자신의 철학을 알리는 일에 관심이 커서 1978년『동양과 서양이 만나다(三宅一生の発想と展開)』를 출판하기도 했다. 이것은 패션 디자이너가 쓴 첫 번째 논문이라는 점에서도 의미가 있다. 문학과 글에도 관심을 보였는데 이는 제품의 이름에도 반영되었다. 가장 흥미로운 것이 이세이 미야케의 향수 '오디세이'다. 여기서 '오디세이'는 그리스 로마신화의 'Odyssey'가 아닌 'L'Eau d'Issey'로 표기한다. 화장수의 '물'이라는 점에서 프랑스어로 물을 뜻하는 '오(Eau)', 그의 이름 '이세이'에 관사를 붙여 연음한 '디세이'의 조합이 너무나 훌륭하고 유머러스하다. '아트 컬렉터, 이브 생 로랑'에서 소개했듯이, 마르셀 뒤샹이 프랑스의 연음 법칙을 활용해 가상의 인물에 '로즈 셀라비(Rrose Selavy)'라는 이름을 붙여 '에로스, 그것이 인생(Eros, c'est la vie)'이라고 들리게 한 처럼 말이다. 이 또한 프랑스에서 패션을 공부한 미야케의 예술적 감수성이 풍부히 반영된 결과일 것이다. 향수병의 디자인에도 프랑스적 감성이 묻어 있는데 에펠탑 위로 달이 떠 있는 듯한 모습을 형상화했다.

위가 좁고 아래로 퍼지는 병의 전체적인 실루엣은 에펠탑에서 따 왔으며,
병뚜껑의 동그라미는 에펠탑 꼭대기에 걸린 달을 상징한다.

이세이 미야케의 향수 '오디세이'

이뿐 아니라 미야케는 조형예술 분야의 작가들과 교류했고 영향을 받았다. 어린 시절 일본에서는 이사무 노구치(Isamu Noguchi)의 건축과 조각으로부터 영향을 받았고, 유럽에서 공부하던 시기에는 여러 박물관과 전시를 다니며 콘스탄틴 브랑쿠시(Constantin Brancuși)와 알베르토 자코메티에 흠뻑 빠졌다. 미국으로 건너가 브랜드를 출시할 무렵에는 크리스토 자바체프(Christo Javacheff)와 로버트 라우셴버그(Robert Rauschenberg) 등 현대예술가들을 만나 교류를 이어왔다. 특히 1982년 미국의 유명 미술 잡지 《아트포럼(Artforum)》에서는 한 여성 모델이 이세이 미야케의 옷을 입고 있는 사진을 표지에 실었는데, 패션 디자이너의 작품이 미술 잡지의 표지를 장식한 최초의 사례로, 그때나 지금이나 드문 일이 아닐 수 없다. 장인 고스케 쇼지쿠도(Kosuge Shōchikudō)와 협업해 만든 이 옷에는 재료 때문에 '라탄 보디(Rattan Body)'라는 이름이 붙었다. 미야케는 천이 아닌 의외의 재료로 옷을 만들며 옷의 재료에는 경계가 없음을 보여 주었으니 당대 현대미술가들과 크게 다르지 않은 사고를 한 셈이다. 한편 《아트포럼》은 칼럼에서 이 옷이 마치 사무라이의 갑옷 같기도, 나비 같기도 하다고 표현하면서 이세이 미야케는 동양과 서양이 만난 패션이라는 설명을 덧붙였다.

미야케의 패션은 무엇보다 무용과 떼놓을 수 없다. 그 자신도 어린 시절 무용수를 꿈꾸었을 만큼 신체의 움직임에 큰 관심을 두었다. 의상을 착용하는 사람의 몸에 맞게 형태가 맞춰지는 의상을 고안하게 된 것도 댄서들의 움직임을 연구하면서 나온 결과다. 실제로 미야케는 윌리엄 포사이스(William Forsythe)가 안무를 맡은 발레극의 의상을 제작하기도 했고, 1992년에는 바르셀로나 올림픽에 출전하는 리투아니아 선수들을 위한 유니폼도 만들었다. 패션쇼에서도 춤에 대한 애정이 묻어난다. 모델들은 단순히 옷을 입고 걷는 것이 아니라

뛰고 춤추며 역동적으로 움직이는 한 편의 공연을 연출하는데, 가볍고 실용적인 옷의 특성을 드러내기에 안성맞춤이다. 그는 옷을 제2의 피부라고 생각하며 신체의 일부처럼 편안하고 실용적인 제품을 만들고자 했다. 까다로운 스티브 잡스가 그의 옷만 입은 것이 이를 증명한다.

이렇게 놓고 보면 미야케의 창작 방식은 회화, 조각, 디자인, 공예, 공연 등을 아우른 종합예술 같다는 결론에 다다르게 된다. 그렇기에 자신을 '패션 디자이너'보다는 '의류 디자이너'라고 표현한다. 둘은 언뜻 비슷해 보이지만, 패션 디자인이 좀 더 멋을 내는 것, 아름다움, 유행 등과 연결된다면, 의류 디자인은 '의식주'의 '의(衣)'처럼 인류와 함께 발전한 문화적인 부분을 칭한다. 의복 문화는 신체, 기후, 기술, 종교 등에 따라 변화하고 발전해 왔으며 역사적, 사회학적, 과학적 층위의 학문적 대상이 된다. 미야케의 작품이 뉴욕 현대미술관, 메트로폴리탄 미술관, 빅토리아 앤드 앨버트 박물관 등 유수의 미술관 컬렉션에 소장되고 파리 장식미술관에서 전시회가 개최되는 이유도 여기에 있다.

스티브 잡스의
검은색 터틀넥

옷을 선택하는 시간마저도 줄이고 싶다며 검은색 터틀넥을 쌓아 놓고 입던 스티브 잡스. 이 옷은 훗날 능력 있는 IT업계 창업자의 상징이 되어 페이스북의 창업주 마크 저커버그(Mark Zuckerberg)도, 혁신적인 창업자로 손꼽혔으나 사기 혐의로 문제를 일으킨 테라노스의 엘리자베스 홈스(Elizabeth Holmes)도 따라 하는 패션이 되었다. 스티브 잡스의 옷이 유명해지면서 세인트크로이(Saint Croix)라는 브랜드에서는 그것이 자신들의 제품이라고 주장하며 매년 스티브 잡스가 옷을 사 간다고 홍보했다. 심지어 스티브 잡스가 세상을 뜨자마자 매출이 늘기도 했다. 그러나 2011년 월터 아이작슨(Walter Isaacson)이 쓴 전기 『스티브 잡스(Steve Jobs)』가 출간되면서 그 옷을 만든 실제 주인공이 미야케임이 밝혀졌다. 미야케는 잡스 마케팅으로 옷을 더 팔기는커녕, 친구인 잡스의 죽음을 애도하며 직원들에게 잡스의 옷에 관해 언론에 일절 말하지 않기를 요청했고, 그 역시 언급하지 않았다.

스티브 잡스가 검은색 터틀넥을 입기 시작한 것은 잡스가 1980년대 일본 소니사에 방문해 직원들이 유니폼을 입은 모습을 본 일로부터 출발한다. 잡스는 유니폼이 주는 결속력에 반해 소니 유니폼을 만든 이세이 미야케에 직원

용 조끼를 주문한다. 미국에 돌아와 애플도 유니폼을 입자고 제안하지만 직원들은 반대한다. 이후 잡스는 자신이 입기 위해 미야케에게 검은색 터틀넥을 만들어달라고 부탁하고 이 옷만 입는데, 전기에 따르면 옷장에는 똑같은 터틀넥 100벌이 있었다고 한다. 미야케가 젊은 시절 패션쇼가 끝난 후 인사를 하는 장면을 보면 그도 검은색 터틀넥을 입은 모습을 볼 수 있다.

한 벌의
옷

미야케의 탐구는 예술가들과 교류하면서 마치 개념 미술 작가의 작품처럼 더욱 굳건한 철학적, 이론적 토대를 세우게 되는데 그는 이에 '에이 폭(A-POC)'라는 이름을 붙였다. '천 한 조각(A Piece of Cloth)'의 약칭으로 한 장의 천으로 옷을 완성하는 작업 방식을 의미한다. 일본 전통의상에 뿌리를 둔 만큼 여기에서도 미야케의 동서 문화 교류와 관련된 특성이 나타난다. 전통 기모노를 생각해 보자. 기모노는 한복처럼 여러 조각의 천을 재단 및 재봉해 만들지 않고 가운 같은 천을 몸에 대고 허리띠를 묶으며 주름을 만들어 완성한다. 미야케의 옷도 비슷하다. 옷을 펼쳐놓으면 바닥에 딱 붙을 정도로 납작해서 과연 이 옷이 볼륨감 있는 사람의 몸에 맞을지 의문이 들지만 입는 순간 각자의 몸에 맞게 형태가 잡힌다. 납작한 색종이를 여러 번 접으면 점차 입체적으로 변하는 것과 같다. 미야케는 이에 대해 "나는 옷의 절반만 만든다. 사람들이 옷을 입고 움직였을 때 비로소 옷이 완성된다"라고 표현했다. 누가 입느냐에 따라 다른 형태의 옷으로 완성된다는 점에서 현대미술의 중요한 특징 중 하나인 '관계의 미학'과도 연결된다.

따라서 미야케의 옷은 사진으로 담거나 진열된 모습이 무척 중요하다. 패

션 사진작가 어빙 펜은 옷으로만 존재했을 때의 판판한 형태와 몸에 맞게 변신하는 모양의 놀라운 간극을 예술적으로 담아냈다. 그가 찍은 이세이 미야케의 패션 사진은 모델의 얼굴이 대부분 가려져 있고 오로지 옷만이 드러나 마치 하나의 조각품처럼 여겨질 정도다. 미야케는 어빙 펜이 사진 작업을 할 때 한 번도 작업실에 들른 적이 없다고 한다. 옷을 어떻게 찍어달라는 주문을 전혀 하지 않은 채 어빙 펜이 해석하고 연출한 대로 찍도록 사진작가를 존중해 준 것이다. 그 덕분일까? 미야케 작품을 찍은 어빙 펜의 사진은 그 자체로 하나의 예술이라 할 수 있는 결과물을 낳았다. 그 사진들은 이세이 미야케의 전시회에 빠지지 않는 요소가 되기도 한다. 특히 21_21 디자인 사이트에서 개최된 전시《어빙 펜과 이세이 미야케의 비주얼 다이얼로그(Irving Penn and Issey Miyake: Visual Dialogue)》는 둘의 관계를 함축해 보여 준다.

이세이 미야케 매장에서는 조각 같은 옷을 위해 진열도 남다르게 한다. 보다 많은 옷을 보이고 판매하고자 옷걸이에 빼곡하게 걸어 놓는 방식에서 벗어나, 한 벌씩 띄엄띄엄 진열해 옷의 형태를 잘 볼 수 있도록 했다. 또한 갤러리에서 작품을 비추는 조명이 중요하듯이 매장 조명에도 각별히 신경 썼다. 도쿠진 요시오카(Tokujin Yoshioka)가 공간 디자인을 주로 담당했는데, 그 역시 소재의 혁명과 기술에 관심이 많은 디자이너다. 그는 아름답게 꾸미는 것은 더 이상 매장 공간의 목표가 아니라고 말하며, 브랜드나 디자이너의 비전이 담겨야 한다는 철학을 갖고 있다. 따라서 대리석보다는 알루미늄과 투명 아크릴 등을 사용해 실크 대신 합성섬유를 선택한 브랜드의 철학을 표현했다. 또한 일본의 오래된 고택을 개조해 매장을 완성함으로써 일본 전통문화에 뿌리를 둔 사상적 배경을 담았다.

의류 매장과 갤러리가 한 공간에 있는 구성으로, 매장 2층에는 콜라보레이션을
한 작가 이코 타나카(Ikko Tanaka)의 작품이 전시되어 있다

도쿄 이세이 미야케의 매장

이세이 미야케의 흥미로운 요소는 여기서 그치지 않는다. 그래픽 디자이너 사토 타쿠(Satoh Taku)와 함께 진행한 '플리츠 플리즈' 시리즈를 통해 광고는 물론 브랜드에 대한 호감을 극대화했다. 다채로운 원단을 활용해 만든 채소, 동물 등 기상천외한 조형물을 매장 곳곳에 설치함으로써 미술 전시회 같은 분위기를 연출하고, 곳곳에 관련 광고 이미지도 함께 게시했다. 특히 식빵 위에 살짝 올려놓은 갈색 천, 와인 잔 속에 들어 있는 보랏빛 천, 하얀 천 위에 붉은 천이 올려진 초밥 모양의 구성 등은 오직 이세이 미야케의 독창적인 주름 원단만을 사용해 놀라운 상상력으로 풀어낸 결과이며 광고가 할 수 있는 브랜딩의 정수를 보여 준 사례라 할 만하다. 사토 타쿠는 훗날 미야케가 만든 21_21 디자인 사이트의 디렉터를 맡는다.

주름의
역사

주름은 고대 그리스 시대의 옷차림에도 등장할 만큼 오랜 역사를 지닌다. 그렇다면 주름을 현대적인 패션 용어로 정착시킨 이는 누구일까? 미야케에게도 많은 영향을 준 마리아노 포르투니(Mariano Fortuny)다. 스페인 출신인 포르투니는 아버지를 일찍 여의고 어머니와 파리로 떠나 그곳에서 성장했고, 이탈리아 베네치아에 자리를 잡았다. 아내이자 작가이던 앙리에트 네그랭(Henriette Negrin)과 텍스타일, 무대 디자인, 조명 등의 작업을 했는데 이 부부의 성공작이 바로 주름이 특징인 '델포스 가운'이었다.

이름에서 알 수 있듯이 이 옷은 고대 그리스 의상을 표방한다. 긴 드레스 형태의 의복으로 가늘게 들어간 주름이 특징이다. 여기서 중요한 점은 다림질이 아니라 주름 기계를 이용해 주름을 만들었다는 점이다. 1909년에는 이 기법이 프랑스 특허청에 지적 자산으로 등록되기도 했다. 주름을 만드는 방법에 관한 자세한 내용이 남아 있지는 않지만 주름 기계의 특허를 출원하는 과정에서 남긴 이미지와 당대의 다른 트렌드를 고려하면, 직물에 실을 꿰어 주름을 만들고 수분을 가하고 열을 쥐 고정한 다음 실을 뺐을 것으로 추정된다. 주름을 고정하기 위해서는 옷의 보관도 중요해 주름이 펴지지 않도록 옷을 말

마리아노 포르투니의 델포스 가운

아 넣어 두는 상자도 준비되어 있었다고 한다. 그럼에도 주름이 풀리면 무료로 다시 주름을 잡아 주는 애프터 서비스를 했다고 하니 포르투니 부부가 성공한 비결이 짐작이 간다.

델포스 가운은 콩데 나스트(Condé Nast)의 부인을 비롯한 당대 최고의 고객들이 입어 화제를 모았으며, 마르셀 프루스트(Marcel Proust)의 『잃어버린 시간을 찾아서(À la recherche du temps perdu)』에서 알베르틴 부인이 입고 있는 옷으로도 상세히 묘사된다. 그러나 포르투니가 사망한 후 그의 부인은 옷 생산을 중단했다. 오늘날 남아 있는 소수의 오리지널 빈티지 중 일부는 뉴욕 현대미술관, 메트로폴리탄 미술관, 빅토리아 앤드 앨버트 박물관 등에 소장되었고, 나머지는 경매에서 고가에 거래되고 있다. 미야케는 포르투니의 주름을 연구하며 실크가 아닌 합성섬유로 만들어 내는 데 성공했고, 아름답고 값비싼 옷을 편안하고 보편적인 옷으로 만드는 데 크게 기여했다.

포르투니가 살던 집은 오늘날 포르투니 미술관으로 사용되고 있다. 포르투니 부인은 훗날 이 집을 베네치아시에 기증했는데, 베네치아 비엔날레가 열릴 때마다 특별 전시를 하는 장소로 활용된다. 2017년 베네치아 비엔날레 기간에 열린 특별전《영감(Intuition)》을 통해 이수자 작가의 작품이 소개된 곳도, 2019년 국립현대미술관의 특별전으로 윤형근 회고전이 열린 장소도 이곳이다.

21_21
디자인 사이트

미야케는 1999년 파리 컬렉션을 마지막으로 무대에서 내려온 후 평생 현역
으로 일하다가 2022년 세상을 떠났다. 그러나 2007년 도쿄 롯폰기에 개관한
21_21 디자인 사이트는 아마도 그를 영원히 기억하게 만드는 하나의 요소가
될 것이다. 이 미술관은 이세이 미야케의 패션을 간직하고 널리 알리기 위해
만들어진 장소가 아니다. 미야케의 전시회가 다수 열리기는 했지만, 이곳의
전시 이력을 보면 패션 영역에만 한정되지 않은 다채로운 테마의 전시회가 열
림을 알 수 있다.

이 뮤지엄의 시작은 뉴욕에 자리한 노구치 박물관으로부터 촉발했다고 한
다. 이야기의 연결 고리는 히로시마다. 미야케가 일곱 살이던 1945년, 원자폭
탄이 투하되었고 방사선 피폭으로 어머니를 잃었다. 50년이 지난 후에도 여
전히 눈을 감으면 밝은 빛과 검은 구름, 필사적으로 탈출하려는 사람들이 사
방팔방으로 달려가는 이미지가 보인다고 토로한 바 있다. 유명 건축가 단게
겐조(Tange Kenzo)도 원자폭탄으로 가족을 잃었다. 1930년대 고교 시절을 히로
시마에서 보내고 폐허가 된 도시에서 부모님을 떠나보내야 했던 그는 훗날 건
축가가 되어 1949년 원자폭탄 투하지를 평화기념공원으로 조성하는 업무의

21_21 디자인 사이트

주역을 맡게 된다. 그는 미국에서 활동하던 이사무 노구치를 프로젝트 참여자로 제안하지만, 노구치가 일본인 아버지와 미국인 어머니 사이에서 태어난 일본계 미국인이라는 이유로 프로젝트에서 배제당하는 정치적 상황에 직면한다. 노구치의 실현되지 못한 아이디어는 훗날 뉴욕 노구치 박물관에 전시된다.

미야케는 이 일련의 이야기에서 박물관의 중요성에 눈을 뜨고, 도쿄에 뮤지엄을 건립하겠다는 계획을 세운다. 건축을 맡은 안도 다다오는 미야케의 '에이 폭' 개념을 반영하듯 하나의 강철판을 접어 지붕을 만들었다. 지붕 모서리가 땅에 닿을 정도로 내려온 것이 특징이다. 건물은 단층으로, 지하로 이어지는 공간에는 3개의 전시장과 아트숍, 교육실 등이 마련되어 있다. 숫자 21에는 21세기 미래를 염두에 둔 곳이라는 의미가, '사이트(sight)'에는 시력 2.0 이상의 예리한 눈과 통찰력으로 미래를 내다보는 콘텐츠를 담겠다는 의지가 포함되어 있다.

21_21 디자인 사이트를 이끄는 디자이너는 사토 타쿠, 후카사와 나오토(Fukasawa Naoto), 가와카미 노리코(Kawakami Noriko) 등이다. 이들은 이곳을 연구실처럼 활용하며 결과물을 공유하는 장소로 사용한다. 전시회 제목에서도 이러한 특성이 드러난다. 예를 들어 2021년 개최된 《규율?(Rules?)》은 변호사, 디자이너, 큐레이터 등 3명을 기획자로 선정해 각기 다른 관점에서 바라본 규칙과 그것을 디자인하는 방법에 관한 전시였다. 단순히 완성된 아름다운 디자인 제품을 보여 주는 것이 아니라 디자인이란 무엇인지를 끊임없이 묻고자 하는 미야케의 정신이 남아 있는 곳이다.

미술관에서
만나는 패션

누구나 대여할 수 있는 공간에서 열리는 전시인지, 미술관에서 초청한 전시인지는 작가의 명성과 수준을 가늠하게 하는 척도 중 하나다. 미야케의 전시회가 그동안 세계 유수의 미술관에서 개최되었다는 것은 예술계에서 미야케의 존재감을 대변한다고 할 수 있다. 1970년대에 파리 장식미술관, 뉴욕 쿠퍼 휴잇 디자인 박물관 등에서, 1980년대에는 샌프란시스코 현대미술관, 빅토리아 앤드 앨버트 박물관, 암스테르담 스테델레이크 미술관, 파리 퐁피두 센터에서, 2010년대에는 도쿄 국립신미술관, 뉴욕 메트로폴리탄 미술관, 뉴욕 현대미술관 등에서 전시회를 열며 일일이 나열할 수 없을 만큼 수많은 전시에 참여했다.

그중에서도 1999년 파리 까르띠에 현대미술재단에서 열린 개인전은 특히 주목할 만하다. 까르띠에 현대미술재단은 순수미술뿐만 아니라 다양한 분야의 예술가들을 초청하여 전시를 열고 있는데, 패션 분야에서는 1999년 이세이 미야케를 초청한 데 이어 2004년에는 장 폴 고티에의 전시회를 열기도 했다.

까르띠에 현대미술재단에서 열린 이세이 미야케 전시는 미야케의 다양한

차이궈창과 협업해 완성한 드레스

차이궈창과 협업해 완성한 드레스

옷을 마치 조각처럼 세워놓거나 모빌처럼 매달아 연출함으로써 그동안 매장에서 보여 준 디스플레이와는 또 다른 맥락에서 미야케의 예술 세계를 소개했다. 특히 현대미술가 차이궈창(Cai Guo-Qiang)과 협업한 퍼포먼스는 큰 화제를 모았다. 차이궈창은 이세이 미야케와 오랜 우정을 나눈 사이였다. 차이궈창은 1957년 광저우 출신으로, 화약과 폭죽을 사용하는 작가다. 상하이에서 무대 디자인을 공부한 후 1986년 이후 일본에서 거주하며 활동했고, 1995년부터는 뉴욕으로 이주해 세계적인 활동을 이어 나가고 있다. 1999년에는 베네치아 비엔날레 황금사자상을 수상했으며 2008년 베이징 올림픽 개폐회식의 시각 특수효과 감독을 맡았다. 2012년에는 일본 왕실에서 수여하는 프리미엄 임페리얼상을 수상했을 정도로 일본에서의 인기도 대단하다. 이는 노벨상에 포함되지 않는 모든 범주의 예술 분야에서 평생의 업적을 인정하는 상이다.

　화약을 사용한 작품을 선보이는 차이궈창과 천을 사용하는 미야케의 컬래버레이션은 어떻게 이루어질 수 있었을까? 화약은 얇은 천에 구멍을 만들 텐데 말이다. 방법은 의외로 간단했다. 퍼포먼스를 통해 만들어진 옷의 무늬를 디지털 방식으로 인쇄한 것이다. 까르띠에 현대미술재단 전시장 바닥에 63벌의 하얀 플리츠 플리즈 옷을 나란히 깔고, 그 위에 화약 가루를 용 모양으로 뿌렸다. 그다음 덮개를 덮고, 벽돌로 고정한 후 한쪽 끝에 불을 붙이자 도미노처럼 순식간에 불꽃이 터지면서 굉음을 냈다. 퍼포먼스를 마치자 옷에는 용 무늬 그을음이 생겼고 일부 천이 손상되기도 했으나 전혀 색다른 방식으로 옷의 디자인이 만들어졌다. 퍼포먼스에 사용된 천 더미는 작품이 되어 전시장에 전시되었고, 용 무늬를 디지털로 인쇄한 드레스는 판매용으로 제작되어 오늘날 메트로폴리탄 미술관에 소장 중이다. 전시 제목 '이세이 미야케: 물

건 만들기(Issey Miyake: Making Things)'는 이 모든 과정을 상징한다. 일본어로 '모노 즈쿠리(ものづくり)'라고도 하는데 혼신의 힘을 다해 최고의 제품을 만든다는 뜻으로 일본 장인정신을 일컫는다. 이처럼 미야케는 늘 하던 방식으로 조금 더 예쁜 옷을 만드는 것이 아니라, 섬유에 대한 연구를 거듭하며 새로운 옷 만들기를 추구했고, 아티스트와 협업하며 지평을 넓혔다.

콘란과 런던 디자인 뮤지엄

이세이 미야케를 생각하면 떠오르는 브랜드가 있다. 바로 더콘란숍이다. 미야케가 그러했듯 테런스 콘란(Terence Conran)도 가구 디자인에서 시작해 가구 제작, 인테리어, 식당 등으로 분야를 확장했으며, 특히 디자인 뮤지엄을 설립했다는 공통점이 있다. 두 브랜드의 창업주 미야케와 콘란이 실용적이고 모두를 위한 디자인을 추구하며 후배 디자이너들을 양성했다는 점도 비슷하다.

콘란이 막 활동하던 시절, 영국은 제2차 세계대전을 끝내고 산업을 재건하기 시작했고 1951년에는 만국박람회 태동 100주년을 기념하는 '대영국 페스티벌(Festival of Britain)'을 개최했다. 물자 보급과 효율성에만 초점을 둔 삭막한 산업 생산품에 싫증 난 사람들은 새로운 디자인의 도래를 환영했고, 특히 완전 고용의 시대를 맞아 경제력을 확보한 젊은이들은 자신을 위한 문화를 창조하고 싶어 했다. 콘란 역시 미술대학을 졸업한 지 얼마 안 된 젊은 디자이너로 가구를 디자인했고, 이후 여러 분야로 관심사를 확대해 나갔다. 하지만 이 모두는 사업적 욕구에서가 아니라, 원하는 디자인 제품이 없었기 때문이라고 설명한다. 자신이 디자인한 제품을 만들어 줄 공장이 없어 직접 작업장을 차려 가구를 만들었고, 제품을 판매할 소매상이 없어 직접 유통까지 맡게 되었으며, 프랑스 여행을 통해 식문화가 삶의 질을 높일 수 있는 바로미터라는 사실

을 깨닫고 레스토랑을 열었다. 그가 식당을 만들 때 단지 요리만이 아니라 인테리어에도 신경을 썼음은 자명하다. 이렇게 출발해 점차 성장한 인테리어 브랜드가 1964년에 문을 연 '해비타트'와 1973년 시작한 '더콘란숍'이다.

처음 비즈니스를 일굴 무렵 콘란은 패션 디자이너 메리 퀀트(Mary Quant)와 인연이 있었다. 퀀트는 헤어 디자이너 비달 사순(Vidal Sassoon)이 선보인 보브 커트로 스타일링하고, 미니스커트를 입고, 요즘 말로 하자면 일종의 인플루언서처럼 자신을 보여 줄 수 있는 옷으로서의 패션을 전파한 인물이다. 콘란은 그녀의 패션 숍을 디자인해 주고, 그녀는 디자인한 옷을 해비타트에서 판매하는 등 상호 시너지를 냈다. 이와 같은 영국의 청년 문화(Youth Culture)는 이후 비틀즈로 이어지는 문화를 형성하게 되고, 나아가 68혁명과도 연결된다. 미야케가 프랑스로 유학을 떠나 68혁명을 직접 경험하면서 일본이라는 뿌리, 현대사회라는 요소와 끊임없이 연결되는 디자인을 하려고 한 것과 상당히 유사하다.

콘란은 1980년 콘란 재단을 만들어 빅토리아 앤드 앨버트 박물관 내에서 디자인 갤러리를 운영했고, 이를 모태로 1989년에는 런던 디자인 뮤지엄을 건립했다. 미야케(1938-2022년)나 테런스 콘란(1931-2020년) 같은 1960년대 이후 20세기 디자인을 풍미한 뉴 디자이너의 출현은 디자인을 바라보는 시각을 실용성과 미감 너머 사회의 문제로 확장할 수 있다는 가능성을 보여 주었다.

나가는 글

패션이 아트를 영감의 토대로 확장해 왔다면, 아트의 입장에서 패션은 무엇이었을까? 인상적인 패셔니스타 아티스트들을 보면 그들 역시 패션을 통해 정체성과 창작의 세계를 확장해 왔음이 분명하다.

먼저 가장 유명한 작가 피카소를 보자. 그는 가로 줄무늬 옷을 즐겨 입었다. 해군들이 입는 '마린 스트라이프'로 스페인 남부 바닷가 출신이라는 정체성을 드러내고, 남성적인 이미지를 어필하는 데에도 유효한 수단으로 사용했다. 흥미롭게도 피카소의 사진을 살펴보면 줄무늬 옷을 입었을 때의 모습이 훨씬 젊어 보인다. 줄무늬에서 느껴지는 '젊음'과 '생생함', 눈에 띄는 효과를 아티스트인 그가 누구보다도 더 잘 알고 있었을 것이다. 피카소의 후예라고 할 만한 데이비드 호크니도 패션의 시각적 힘을 잘 활용할 줄 알았다. 그는 젊은 시절부터 유명한 패셔니스타였다. 노년이 된 지금도 보라색 그림을 그릴 때 보라색 멜빵을 메는 식으로 놀랍도록 감각적이고 화려한 색채의 조합을 보여 준다. 게다가 그는 작품 속에 자신을 종종 등장시키기도 하니, 그의 작품이 고스란히 패션으로 옮겨간 모습이다. 그림을 그리기 전, OOTD(Outfit Of The Day, 오늘의 패션)를 선정함으로써 먼저 자신을 칠하고, 그에 맞춰 그림을 그리는 것이 아

닐까 하는 생각이 들 정도다.

한편 작품을 만들듯이 엄격하게 통제함으로써 패션을 작업의 연장으로 삼은 작가들도 있다. 몬드리안은 그림을 그릴 때도 항상 깔끔하게 정장을 입어 작품에서와 같은 수직, 수평의 엄격함을 지켰다. 심지어 그의 집 안에 놓인 꽃조차 모두 흰색이어야 했고, 흰색 꽃이 아닐 때는 꽃에 흰 물감을 칠해 하얗게 바꿨다. 마그리트도 몬드리안처럼 항상 정장만을 입고 다녔다. 요즘 시선으로 보면 '튀는' 패션임이 분명하지만 정작 작가는 눈에 띄지 않는 평범한 사람처럼 보이고 싶어서 선택한 의상이었다고 한다. 당시만 해도 벨기에나 프랑스 거리에서 만날 수 있는 대부분의 중년 남성들은 정장에 중절모를 쓰고 다녔다. 개성과 독창성을 중요시하는 아티스트가 이토록 평범해지고 싶었던 이유는 어쩌면 그의 개인사와 관련이 있을지도 모른다. 그는 어린 시절 어머니가 우울증으로 강물에 뛰어들어 자살하는 사건을 겪었다. 마을 사람 모두가 모인 곳에서 어머니의 시체가 떠오르는 광경을 목도했다. 어쩌면 그는 사람들의 수군거림 속에서 남들과 구분되지 않는 그저 평범한 한 사람이 되고 싶었던 것은 아닐까 짐작해 본다. 그의 작품에도 옷으로 얼굴을 가린 채 키스하는 연인, 옷을 입거나 벗은 여자, 신발 등 패션 아이템이 다양하게 등장하니, 패션이 의미를 전달하는 수단이 될 수 있다는 사실을 잘 알았음은 분명하다.

패션을 작가로서의 정체성과 연결 지을 뿐 아니라 아예 작품의 대상으로 삼은 현대미술가도 있다. 안드레아 지텔(Andrea Zittel)은 1991년 뉴욕에서 옷장을 놓을 공간이 없는 작은 집에 살았다. 그는 매일 입을 수 있는 유니폼이 있다면 좋겠다는 생각을 하게 되었고, 그때부터 현재까지 유니폼 프로젝트를 지속하고 있다. 날씨에 따라 필요한 옷이 다르므로 유니폼은 계절별로 달라졌다. 완

벽한 유니폼을 만드는 과정은 작품을 만드는 것 못지않게 엄격했고, 그렇게 유니폼이 만들어지면 그 계절에는 몇 달 동안 그 옷만 입었다. 매일 같은 옷을 입어야 하는 엄격함이라고 볼 수도 있겠지만, 무엇을 입을지 고민해야 하는 선택으로부터 벗어나면 자유를 얻게 된다는 역발상이다. 이는 너무 많은 물건과 소비 속에 살아가는 현대사회에 대한 반성의 의미를 담고 있기도 하다. 시즌이 지난 유니폼은 그녀의 작품으로 갤러리에 전시되며 판매된다.

조지아 오키프(Georgia O'Keeffe)에게도 패션은 아트와 동등한 창작물이었다. 그녀가 99세로 뉴멕시코 사막에서 작업에만 몰두하던 삶을 마쳤을 때, 그녀의 집 두 채에서 가장 많이 나온 것은 옷이었다. 눈부신 미모와 달리 사진 속 오키프는 늘 검은색 옷에 수수한 차림이었던 듯한데, 그렇다면 그녀가 남긴 그 많은 옷은 대체 무엇일까? 대부분 젊은 시절에 입던 옷이라는 점에서 그녀에게 옷은 작품과 같은 비중을 지닌 일종의 아카이브였다는 사실을 짐작할 수 있다. 그녀는 늘 다른 사람에게 어떻게 보이는지를 신경 썼는데 남들의 눈에 들기 위해 애썼다기보다는 자신을 하나의 예술품이라고 생각한 듯하다. 가령 알렉산더 칼더(Alexander Calder)가 1930년대 오키프에게 선물한 브로치는 그녀의 많은 사진에 다양한 방식으로 등장한다. 그러나 젊은 시절과 노년이 되었을 때의 브로치 색이 다르다. 머리가 점점 하얘지자 본래 놋쇠로 제작된 브로치가 머리카락 색과 어울리지 않는다고 생각하던 중, 1959년 인도 여행에서 만난 한 장인에게 부탁해 은색으로 바꿨기 때문이다. 그림 속 색을 조화롭게 만들듯이, 자신의 몸과 패션의 색을 살펴보았다는 점이 흥미롭다. 조지아 오키프를 연구한 스탠퍼드대학교 미술사 교수인 완다 콘은 오키프에게 아트와 패션은 결국 같은 창작의 영역이었다는 점을 깨달으며《조지아 오키프: 리빙 모

던(Georgia O'Keeffe: Living Modern)》에서 그녀의 작품과 옷을 나란히 전시하는 파격적인 방식을 통해 작가를 보다 입체적으로 이해할 수 있는 가능성을 제안했다. 이 전시는 2017년 뉴욕 브루클린 미술관에서 시작되어 2019년 네바다 미술관, 2020년 노턴 미술관에서 순회 전시를 열었다.

프리다 칼로(Frida Kahlo)는 패션이 정체성의 표현이자 창작의 방편이기도 했던 작가다. 조지아 오키프의 남편이 사진작가 알프레드 스티글리츠(Alfred Stieglitz)였던 까닭에 그녀의 모습이 자주 사진으로 기록되었고, 오키프 또한 사진으로 보여지는 모습에 남들과 다른 자각을 가졌다. 이와 마찬가지로 프리다 칼로 곁에도 늘 그녀의 모습을 담는 사진가, 그녀의 아버지가 있었다. 어린 시절부터 사진 속 모델이 되면서 그녀는 때로 남장을 하고 사진을 찍으며 패션을 통해 정체성의 변화를 드러내는 것에 큰 관심을 가질 수 있었다. 특히 교통사고로 신체가 변형되어 그에 맞는 옷을 입어야 했는데 통이 넓은 긴 치마가 특징인 멕시코 전통의상은 장애를 가려주는 것이자, 고국 멕시코를 알리는 수단이었으며, 그녀만의 방식으로 만든 새로운 창작이기도 했다. 유명 작가로 세계를 누비며 프리다 칼로는 항상 사진을 남겼다. 1954년 그녀가 짧고 강렬한 생을 마감했을 때, 집에는 의류, 액세서리, 다친 몸을 감싸줄 코르셋 등 200여 점의 물품이 남아 있었지만 그녀의 남편 디에고 리베라에 의해 봉인되었다가 2004년에서야 외부에 공개되었다. 이 물품들은 여러 전시회를 계기로 조금씩 외부에 공개되었고, 패션으로 그녀의 예술 세계를 돌아보는 전시회를 촉발했다. 2017년 빅토리아 앤드 앨버트 박물관에서 열린《프리다 칼로, 자신을 드높이다(Frida Kahlo: Making Her Self Up)》, 2022년 네덜란드 아선에 위치한 드렌츠 박물관에서 열린《프리다 만세(Viva la Frida!)》, 2022년부터 2023년에 걸쳐 파리 의

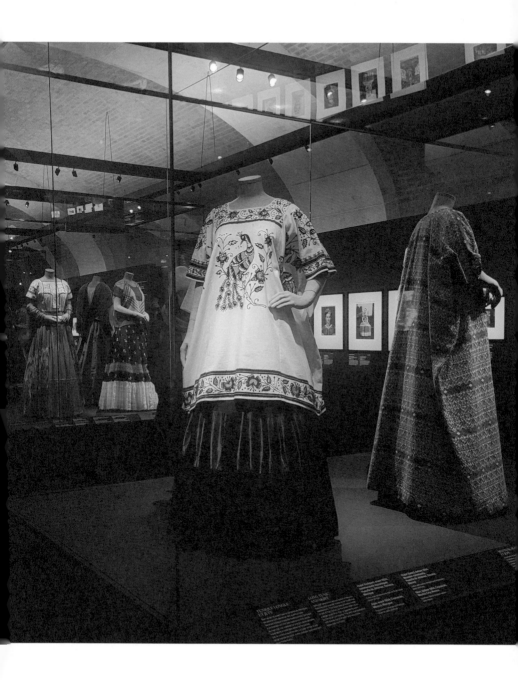

《프리다 칼로, 보이는 것 그 너머에》에 전시된 프리다 칼로의 의상
파리 갈리에라 의상 박물관 전시, 2022~23년

상 장식 박물관인 팔레 갈리에라(Palais Galliera)에서 개최된 《프리다 칼로, 보이는 것 그 너머에(Frida Kahlo, Beyond Appearances)》가 여기에 속한다. 전시 마지막 파트에서는 그녀의 작품 세계로부터 영감을 받은 유명 디자이너의 작품들도 함께 전시되어 예술과 패션이 상호 관계에 있었음을 풍성하게 보여 주었다. 대표적인 인물이 떠오르는 신예 디자이너 에르뎀 모라리오글루(Erdem Moralioglu)로, 그는 우연히 떠난 멕시코 여행에서 20세기 초 멕시코의 풍경을 담은 여성 사진작가 티나 모도티(Tina Modotti)를 알게 된다. 그녀는 친구이던 프리다 칼로를 비롯해 당시 멕시코 여성의 모습을 사진으로 남겼고, 에르뎀은 이를 바탕으로 칼로에게 헌정하는 새로운 패션을 창조한다. 시대를 뛰어넘어 서로 다른 장르의 예술이 끊임없이 영감을 주고받으며 새로운 창작을 만들어 낸 것이다.

그런 의미에서 이제는 패션도 보관하고 공유해야 할 컬렉션의 대상이다. 패션 전문 뮤지엄의 필요성도 점차 중요하게 대두되고, 순수예술을 다루는 미술관에서도 패션과 아트의 관계를 살펴보는 연구와 전시가 심화되는 이유다. 미술 작품을 감상할 때도 도상해석학적, 사회학적, 작가전기적, 형식주의적, 정신분석학적 방법 등 여러 미술사 방법론이 존재하듯이, 패션과 아트가 결합하는 양식도 크게 몇 가지 경향으로 구분된다.

첫째는 작가의 작품을 패턴 삼아 패션에 넣는 것이다. 마치 도상해석학적으로 작품을 보듯이 의상에 담긴 그림이 몬드리안인지, 보티첼리인지, 쿠사마인지를 알아보고, 나아가 왜 그 디자이너 혹은 브랜드가 해당 작가의 작품을 사용했는지 의미를 되새기며 패션을 즐기면 된다. 세계 유수의 미술관에 소장된 고전 명화를 활용하기도 하지만, 아예 현대예술가에게 제품을 흰 도화지처럼 제공해 그 위에 작품을 그려 줄 것을 요청하기도 한다.

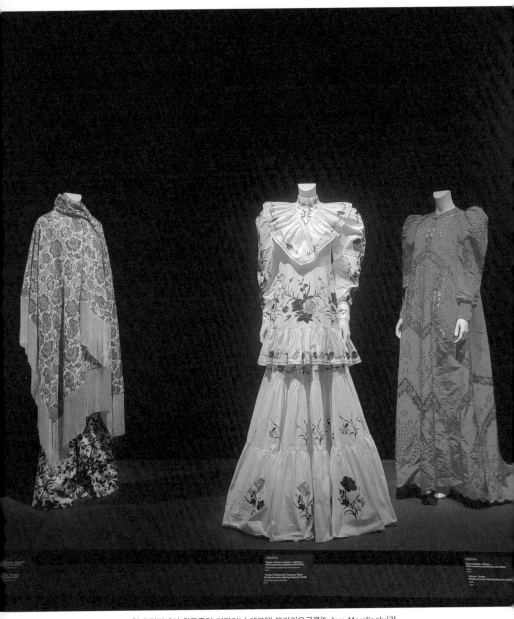

현재 런던에서 활동중인 디자이너 에르뎀 모라리오글루(Erdem Moralioglu)가
프리다 칼로의 패션에서 영감을 받아 만든 의상

파리 갈리에라 의상 박물관 전시, 2022~23년

두 번째로 작품의 이미지를 가져오는 것이 아니라 아티스트의 태도나 창작 방식에서 영감을 받아 패션을 제작하는 방식이다. 뒤샹이 창조한 레디메이드처럼 기성 패션을 활용한다거나 특정 브랜드의 기호처럼 만들어 버리는 방식 등이 포함된다. 이는 현대미술이 단지 아름다운 장식이 아니라 철학적 사고의 방편이 되었음을 보여 주는 것이기도 하다. 한 눈에 어떤 아티스트의 작품 이미지를 사용했는지를 알아보는 방식으로 감상하는 것이 아니라, 작가의 의도를 이해하면서 그 발상과 아이디어에 초점을 두는 것이다. 이런 식의 패션과 아트의 결합은 보면 볼수록 흥미로운 스토리가 있다는 점에서 앞으로도 가장 많이 활용될 방식이 아닐까 싶다.

세 번째로는 재료, 제작 방식, 개념 면에서 브랜드와 공통점이 있는 작품을 공간 속에 함께 나열함으로써 마치 미술관이나 전시장에 온 듯 새로운 경험을 제공하는 것이다. 디올이 카우스와 같은 작가에게 패션쇼 무대를 의뢰하거나 샤넬의 플래그십 스토어에 진주 목걸이를 연상시키는 오토니엘의 거대한 조각품을 놓거나 도버 스트리트 마켓처럼 아예 설치미술 전시장 같은 공간을 꾸미는 것이 그 예이다. 브랜드가 패션쇼 대신 전시회를 구성하는 것도 비슷한 맥락이다. 물건에 대한 정보 제공과 편리한 구매가 이미 온라인으로 대체된 상황에서, 패션쇼나 스토어는 브랜드의 이해를 고취하고 팬심을 공략할 수 있어야 한다. 이때 아트는 그 흥미로움과 분위기로 브랜드를 대신해 그들이 전하고자 하는 메시지를 드러내는 매개체가 된다.

마지막으로 제품과 작품을 분리해 순수하게 예술을 후원하는 브랜드로서 이미지를 구축하는 경향이다. 예술 후원은 먼 미래에 모두가 누리게 될 어떤 수준 높은 결과물을 담보한다는 점에서 복지정책과 다를 바 없다. 다만 당장

눈에 보이는지, 아니면 먼 훗날 보이게 될 점을 씨앗을 뿌리고 있는지만 다를 뿐이다. 이런 철학적 혹은 추상적인 효과 덕분에, 예술 후원은 브랜드의 이미지를 한층 끌어올리는 효과를 거둔다. 또한 아무 대가도 요구하지 않은 채 하는 순수한 예술 후원은 수준 높은 예술가 혹은 컬렉터 그룹과 같은 위치에서 예술을 바라봄으로써 잠재적 구매자이기도 한 이들의 환심을 사는 데도 간접적인 효과가 있음을 부인할 수 없다.

그러나 예술을 아끼고 사랑하는 입장에서, 이미지만을 소비하는 도를 넘은 마케팅에는 아쉬움이 남기도 한다. 다양하게 열려 있어야 할 작품의 해석을 차단하고 도리어 작품의 이미지를 도식처럼 단순하게 만들어 버리거나, 대중적 인기와 유명세만 주목하게 되면 정작 제대로 평가받아야 할 이들의 활동 무대가 사라지지는 않을지 우려가 남기 때문이다. 이 같은 이유로 브랜드와의 컬래버레이션을 도리어 배척하는 작가도 적지 않다. 그러나 예술은 항상 새로운 것을 향한 도전, 그에 대한 비판과 저항을 겪으며 지평을 확장하고 살아남았다. 오늘날 산업과 결합한 예술도 곧 정제의 과정을 거치며 더 성숙하고 아름다운 결과물로 되돌아올 것임을 믿어 의심치 않는다.

V
VALENTINO

FE
FENDI

SAINT LAURENT

Alexander
McQUEEN

HERMÈS
PARIS

CHANEL

PRADA

BALENCIAGA

Dior